BASS
GUITAR
ESSENTIALS

放肆狂琴

入門、進階與活用

造音工廠電貝士有聲教材

編著 / 詹益成

線上背景
音樂示範

YOUTUBE專屬頻道
https://reurl.cc/623L7y

典絃音樂文化國際事業有限公司

作者序

「簡譜」好還是「五線譜」好？掙扎了許久，最後我還是決定使用最平易近人的「簡譜」來編寫這一本教材，雖然看起來有一點兒不正統，為什麼我還是要這麼做呢？

「音樂」的本質是什麼？它應該是能打動人心，使人們的心情能被音樂所感染！於是，古典音樂有人愛，重金屬音樂也有人擁戴，而通俗的流行音樂更是無所不在！每一種音樂都有它存在的價值，沒有誰比誰好的爭議。

是故，音樂不能只是比較誰的技術好壞，比較誰的彈奏速度快慢，如果只是比帥或是比炫，那樣子就太膚淺了！貝多芬的「快樂頌」只有 6 個音，卻能讓人聽來為之動容。因此，我想用簡譜來寫這本書就沒什麼好多加解釋的了！我只希望你能從這本書裡學習到一點點音樂的概念，吾願足矣！

這本教材有許多的創舉，第一本由國人自己出版的BASS有聲教材，雙CD！另外，我是站在貝士手的角度來編寫這一本書，沒有太多吉他的包袱，沒有一堆嚇人的指型或是音階要死背，即使你完全不會彈吉他，相信你也能很快地熟悉BASS這一種樂器。在每一段基本練習的後面，我還多錄製了至少兩遍節拍器或是鼓的聲音，讓你不需要去準備節拍器或鼓機也能夠練習。而所有的練習曲我一共錄了兩遍，第一遍我彈給你聽，第二遍就沒有BASS的聲音了，你可以跟著CD一同彈奏喔！所有的一切設計都只是希望這一本書能夠做到盡善盡美！

這一本書能夠順利地出版，首先一定要感謝簡彙杰老師的抬愛，他那不斷催稿的勇士精神，讓我在寫書的過程中不斷地停筆又再執筆！最後才能完工成書，感謝典絃音樂文化國際事業有限公司的朋友們，你（妳）們也辛苦了！也要感謝老婆的支持和包容。還有熱情的程明、范漢威、劉宗瑋等好友們的建議和指教！率直的國璽，帥氣的阿吉，「脫拉庫」樂團的朋友們，在此一併致謝，謝謝你們的幫忙！

最後還是要感謝讀友們的大方，掏錢來買這一本書，希望你們能 Enjoy It！從中得到一些收穫，謝謝！！

再版序

時光荏苒，沒想到「放肆狂琴」第一版於 2000 年 10 月出版上市，至今已屆滿 20 年了，今日再度題序，實在有光陰似箭，歲月如梭之感。

回想 20 年前，那個網路還不發達，電腦錄音還未臻成熟的年代，要想寫一本有聲教材著實困難，我只能用一台當時很先進的 MD 錄音座錄製音樂，用原子筆一字一劃完成文字內容，當好不容易完成書籍與 CD，交付印製的時候，心情實在莫名的感動。

20 年後再序，要特別感謝典絃音樂文化國際事業，謝謝簡彙杰老師的賞識，謝謝辛苦的美編與全體員工，沒有你們，就沒有這本世界第一本 Bass 中文有聲教材的付梓問世。

今日消費市場的丕變，網路改變了閱讀的習慣，許多人已經鮮少購買實體書本了，謝謝讀友們願意破費購買書本，以行動支持出版業，也希望這本書能帶給喜歡音樂的朋友們，學習音樂時的滿足與喜悅。

推薦序

轉眼之間，距放肆狂琴這本 Bass 教本的初版時間已然過了個 20 年頭。

遙想當年網路猶未發達的年代，對每個想學習 Bass 吉他的學習者而言，真是舉步維艱…

除了蒐羅樂風資訊困難重重、尋訪技法訣竅管道鳳毛麟爪，更遑論有將上述諸元包容於一、統整系統，成為能讓使用者奉為圭臬、輕鬆自在學習的教材。

物換星移，網路發達了！琳瑯滿目的影片充斥，諸多提供個人經歷及學習體驗，讓追隨者聆賞的頻道也算多元。只是…能夠包羅學習 Bass 所需的必備諸元、並有脈絡系統呈現的頻道依舊是寥寥可數。

詹益成老師是一位奉行「系統性音樂教育」的忠實 Bass 吉他教育家，絲毫不以「台灣首位 Bass 吉他教學有聲書—放肆狂琴」的作者而自滿。出書後的 20 年來，仍執著於教學領域，孜孜不倦於提攜後進，孕育出許多優秀的音樂人才。

而今，在教材重新修訂之際，順應時勢所需推出「放肆狂琴—網路線上影音版」。先將教材中有聲錄音部分再精雕細琢上傳於線上，讓使用者更方便於即時取用外，也承諾將把教材中的重要內容，日後逐一拍攝影像更新以饗讀者。

現在，就請各位 Bass 吉他同好們，好好地享用這位佛心的國內 Bass 名家的經典大作修訂本「放肆狂琴—網路線上影音版」，讓自己沉溺於 Bass 吉他的，時而優雅時而狂放的律動浩瀚，而不克自拔吧！

109.07

放肆狂琴 目錄

背景音樂即時聽！

本書採線上背景音樂示範。有標示 QR code 的章節，可於所連結之本書專屬 Youtube 影音頻道中，尋找範例音樂。

放肆狂琴 目錄

1 電貝士的基本構造

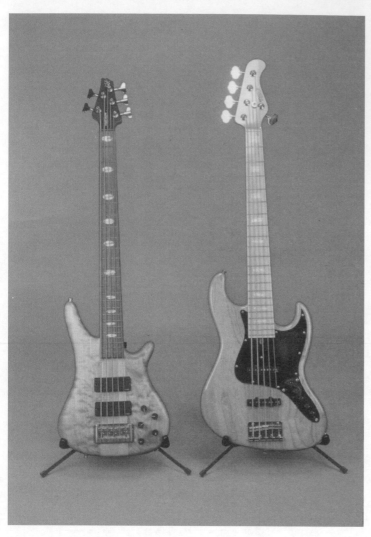

1. **調音鈕（TUNING PEG）**：調整音準時使用。
2. **上弦枕（NUT）**：架弦用，其材料有塑膠、牛骨及銅等。塑膠品價格便宜，但音質較差，牛骨的音質較溫暖，延展性佳，而銅製的上弦弦音色較明亮。
3. **琴格（FRET）**：多為銅製（或銅合金），按弦用。
4. **指板（FINGER BOARD）**：「琴頸」上方的木板，材料有三種：楓木（Maple）淺色木紋，音色明亮，紫檀木（Rosewood）音色較溫暖，呈紫黑色木紋，而黑檀木（E♭ony）等級最高，無木頭之毛細孔，音色厚實。
5. **背帶扣（TAILPIECE）**：掛背帶用。
6. **護板（PICKGUARD）**：塑膠製品，保護琴身不受破壞。
7. **拾音器（PICK UP）**：拾取琴弦訊號，傳輸至電路後經由導線傳送訊號至擴音器（Amplifier），其功能類似唱歌時使用的麥克風。
8. **音量控制鈕（VOLUME KNOB）**：控制輸出訊號的音量大小。
9. **音質控制鈕（TONE KNOB）**：控制輸出訊號的高低音。
10. **琴橋（BRIDGE）**：架弦用，亦可調整琴弦的高低及八度音準，其材料大多為銅合金或鋼製品。
11. **插孔（INPUT JACK）**：插導線用，信號輸出端。

BASS小常識

問：如何判斷電貝士的好壞？

答：可從幾點來判斷：
一、從木頭選材來判斷：好的貝士選用的木頭毛細孔較少，木紋平直有條理，琴頸或琴身若為「虎紋楓木」（Flame Maple）或「雲狀楓木」（Quilted Maple）則為上等木材，而琴頸（Neck）的木材紋路是否筆直、明顯？若是則為好的木材。
二、從完工品質來判斷：接合處是否有不平整之處？噴漆是否光滑？琴格（Fret）是否密合在指板上？弦高是否標準？從這些小地方或多或少可以看出這把琴的手工是否精細。
三、聽音色是否低沈悅耳？音的延長性夠嗎？有的高級琴大多附有「可動式電路」（Active Circuit），試試調整的範圍是否夠寬廣明顯？有無雜音？
四、多請教老師或前輩，他們用的琴大多為好琴，和他們閒聊中亦可獲得不少經驗，作為你買琴或換琴時的參考依據。

2 擴音器（音箱）

要讓電貝士發生「隆隆」般的音色，擴音器（或稱擴大器、音箱AMP.）是不可或缺的設備。一般而言，電貝士和電吉他的音箱並不能共用，主要的原因還是在於音色上的差異；電貝士的揚聲器（俗稱「喇叭」）直徑較大，可以發出較低沈的音色。

另外，電吉他的音箱所附的效果器是「破音」（Overdrive），而電貝士則是「壓縮音」（Compression）的效果音。因此，筆者並不建議琴友們拿電貝士去接電吉他的擴音器！

擴音器通常以「輸出功率」（單位為「瓦數」（Watt））的大小來區隔。小瓦數（約10瓦至60瓦）的擴音器音量小、音質較明亮，適合自我練習時使用。如果琴友們要練團時使用，我建議100瓦以上的擴音器較為好用（當然價格也不便宜），不僅音量夠大，音質也較低沈渾厚。擴音器的調整方式大同小異，在此僅以一般大約100瓦音箱的面板為範例，介紹各項控制鍵、鈕的功能：

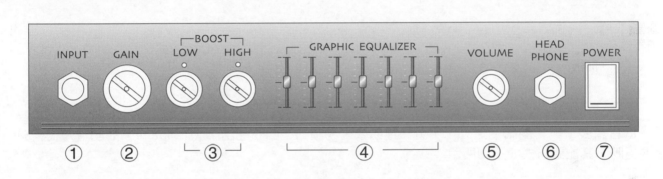

1. INPUT：輸入孔，電貝士導線的插入端。
2. GAIN：音量「增益」轉鈕，前級（Pre）音量控制鈕，位個人喜好設定音量大小，正常使用時不可大於後級（Post）音量值。若開到最大可產生「破音」（Overdrive）的效果音色。
3. BOOST：高低音的增強鈕。
4. GRAPHIC EQUALIZER：圖表式等化器，調整音色用，以「赫芝」（HZ）為單位，大約從40HZ至8000HZ（8K）為範圍，數字愈大代表頻率愈高，用「推桿」上下滑動可改變音色。
5. VOLUME：後級（Post）音量控 制鈕。
6. HEADPHONE：耳機輸入孔。
7. POWER：電源開關。

3 譜 表

由於電貝士是屬於低音樂器,故其使用的樂譜便以「低音譜表」為主,請參照下圖所示:

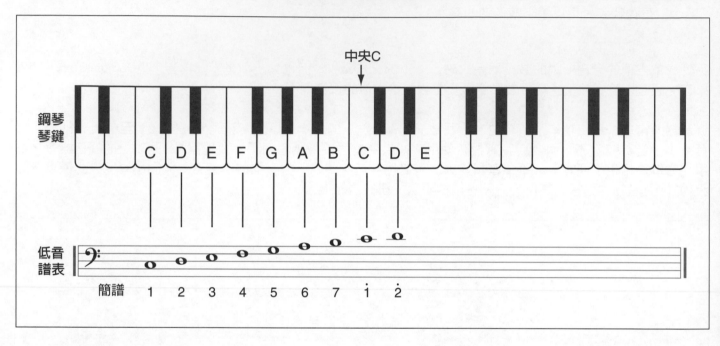

除了「低音譜表」與「簡譜」之外,另外一種易學、易讀的「四弦簡譜」(Tablature)的記譜方式,頗受貝士手的青睞,其記譜方式如下圖所示:

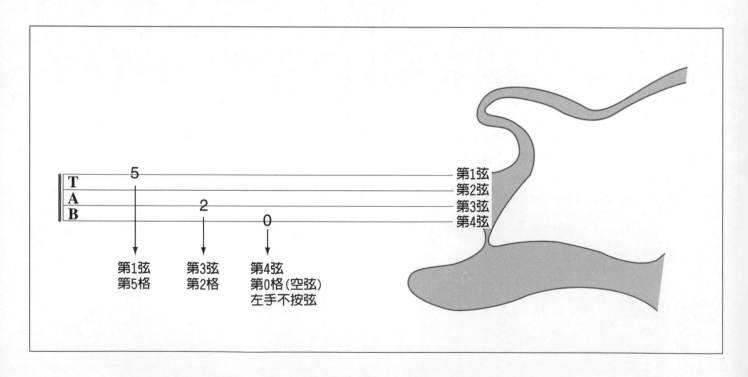

為了提高讀友們的學習興趣，本教材所採用的記譜方式將以「簡譜」和「四弦簡譜」為主。
在樂譜上有些特有的記號，在此一一說明：

（一）省略記號（Similar）： 表示與前面小節相同，故省略不寫。
圖例1

1. ‖ A ｜ B ｜ ∕. ｜ ∕. ‖ ⇒ A － B － B － B

2. ‖ A ｜ B ｜ ∕∕. ｜ ∕∕. ‖ ⇒ A － B － A － B － A － B

3. ‖ A ｜ B ｜ C ｜ D ｜ ∕∕∕. ‖ ⇒ A － B － C － D － A － B － C － D

（二）反覆記號（Repeat）： 在記號內的小節數全部進行一遍。
圖例2

1. ‖: A ｜ B ｜ C ｜ D :‖ ⇒ A － B － C － D － A － B － C － D

2. ‖: A ｜ B ‖ C ｜ D :‖ E ｜ F ‖ ⇒ A － B － C － D － A － B － E － F

3. ‖ A ｜ B ‖: C ｜ D :‖ ⇒ A － B － C － D － C － D － C － D

3 Time Repeat

（三）重始記號（Del Segno）： 功能類似反覆記號，由後方的記號返回前方的記號。其符號為「𝄋」
圖例3

𝄋
‖ A ｜ B ‖ C ｜ D ‖ E ｜ F ‖ ⇒ A － B － C － D － E － F － C － D
　　　　　　　Fine　　　　D.S.

（四）跳號（Coda）： 由前方的記號跳至後方的記號，但需先執行其它的記號（如反覆記號、重始記號…）後才可執行跳號。其符號為「⊕」
圖例4

𝄋　　　　⊕　　　　⊕
‖ A ‖ B ｜ C ‖ D ‖　‖ E ｜ F ‖ ⇒ A － B － C － D － B － C － E － F
　　　　D.S.　　　　　　Fine

 彈奏姿勢

右手撥弦的姿勢如下圖所示，以食指和中指為主：

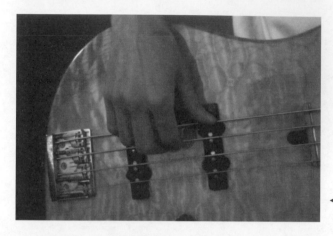

◀ 食指代號：i
中指代號：m

坐姿和立姿如下圖所示：

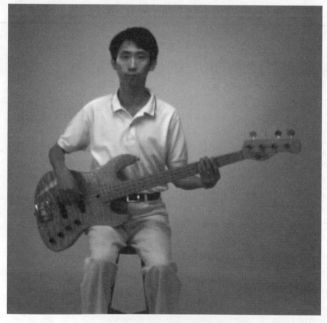

▲ 坐姿

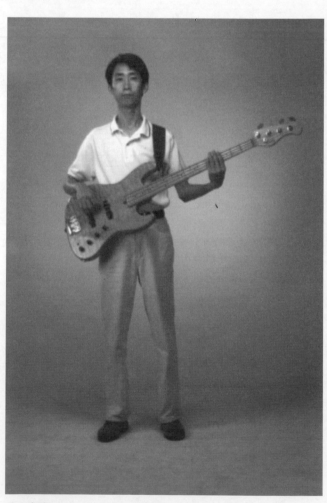

▲ 立姿

5 基本節拍練習

「拍子」（Beat）是音樂裡時間的單位，我以「長度」的觀念來解釋「拍子」，請讀友們參照下圖的說明：

音符				休止符
全音符（4拍）	𝅝		▬	全休止符
二分音符（2拍）	𝅗𝅥		▬	二分休止符
四分音符（1拍）	♩		𝄽	四分休止符
八分音符（1/2拍）	♪		𝄾	八分休止符
十六分音符（1/4拍）	♬		𝄿	十六分休止符

不知道讀友對節拍是否有了概略的了解呢？現在，請練習彈奏下譜，並留意右手撥弦的手指代號（食指為「i」，中指為「m」）。

EX-1

背景音樂 1-03

譜1

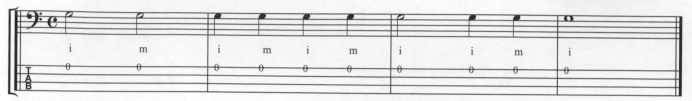

譜2

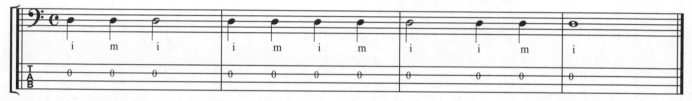

譜3

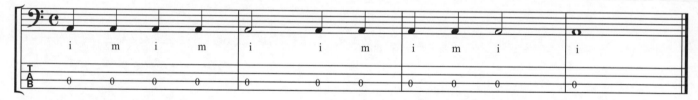

譜4

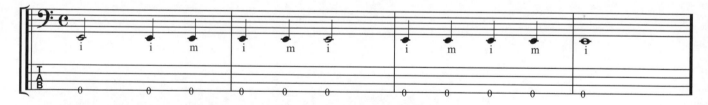

譜5

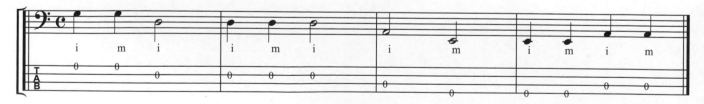

BASS小常識

問：電貝士可以使用Pick（彈片）來彈奏嗎？

答：可以！一般而言，選擇厚度愈厚的Pick愈好，除了可以得到較佳的Punch（力道）之外，使用壽命也比較薄的Pick長（比較耐磨），至於大小、形狀就因人而異，各取所需了。

PRATICE-1

Key：A 4/4

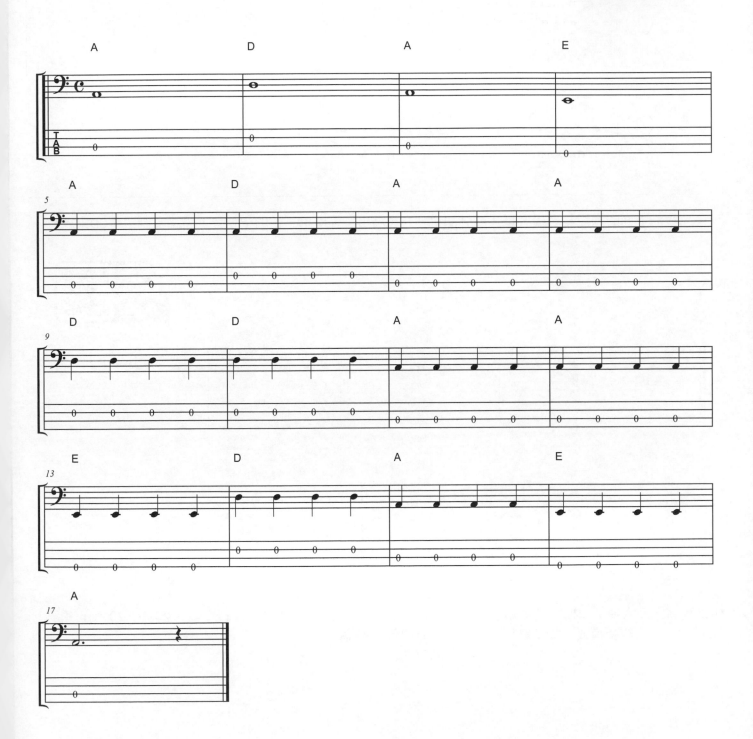

 八分音符節拍練習

八分音符（♪）在Rock、Popular等音樂中最為常用，其時值為1/2拍，基本的模式有六種，和下圖所示：

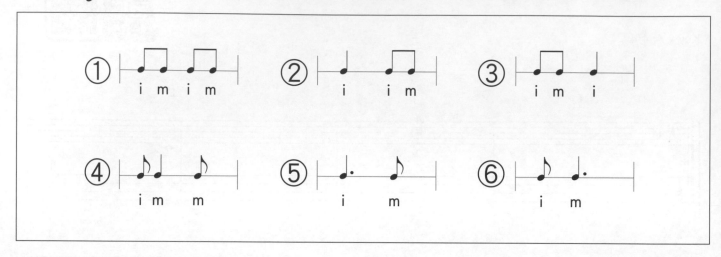

現在，我將上面的六種基本模式以「四弦簡譜」方式寫出，彈奏第三弦的空弦音，請讀友們跟著CD來練習一下！

EX-2

Key：C 4/4

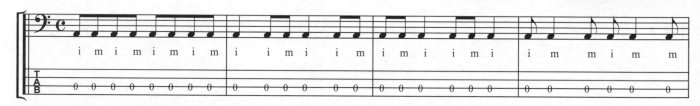

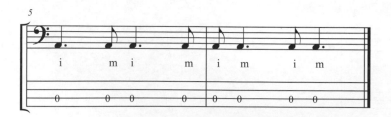

如果我將上面六種基本模式兩兩組合（1+1、1+2、1+3、1+4、1+5、1+6、2+1、2+2、2+3……）則可得到 6x6=36種混合組合模式，如下譜所示，請讀友們跟著CD練習！

EX-3

Key：C 4/4

如何？夠酷吧！想要一氣呵成從頭彈到完，必需要十分專心！當然，基本動作也必需十分純熟！萬丈高樓平地起，想要將貝士練好，請你在這個練習多下一點功夫喔！

接下來，請你跟著CD來練習「八分音符」的曲例；留意節拍的穩定性喔！

PRATICE-2

Key：Am 4/4

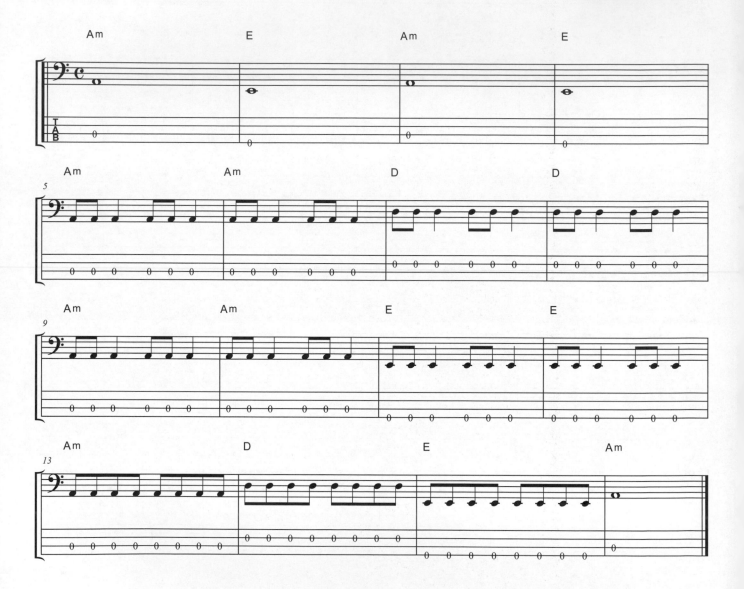

7　左手按弦練習

OK！練習完右手的撥弦練習之後，現在開始活動一下你的左手手指吧！讓我們先了解左手手指的代號及按弦姿勢，見下圖所示：

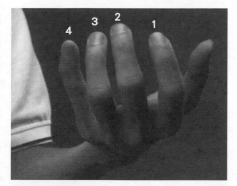 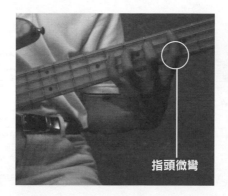 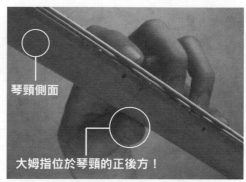

指頭微彎

琴頸側面

大姆指位於琴頸的正後方！

▲　1：食指代號
　　2：中指代號
　　3：無名指代號
　　4：小指代號

▲　左手按弦姿勢

說明：左手按弦時，大姆指應放置於琴頸正後方，餘四指在按弦時應平行放置於指板上方，微微彎曲。指頭按弦時應位於〝琴格〞（Fret）的上方約0.5cm的位置，如下圖：

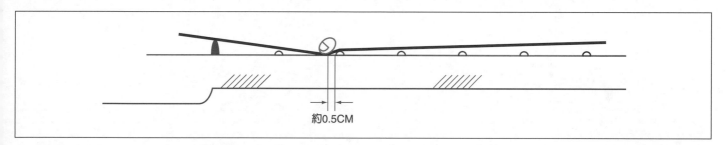

約0.5CM

了解左手按弦的基本要求後，請拿起你的電貝士，開始彈奏以下範例，開始活動一下你的左手手指吧！

EX-4

【譜1】螃蟹指法　Key：C 4/4

【譜2】Swing 節奏

【譜3】You Give Love A Bad Name　　Key：Cm 4/4

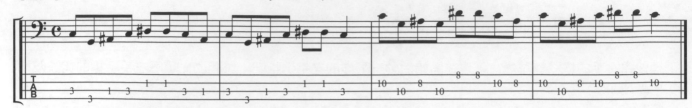

【譜4】Wipe Out　　Key：C 4/4

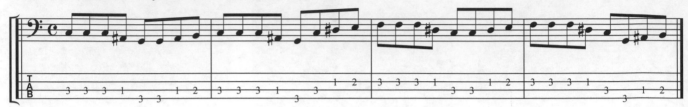

如何？不難吧！其實左手的「暖手」（Warm　Up）練習有很多種，但為怕讀友們覺得枯躁，因此我不想舉例太多，留待後續。

接下來，請你跟著CD來練習，注意左手按弦時的準確及力道，避免出現不必要的雜音！

PRATICE-3

背景
音樂
1-08

Key：G 4/4

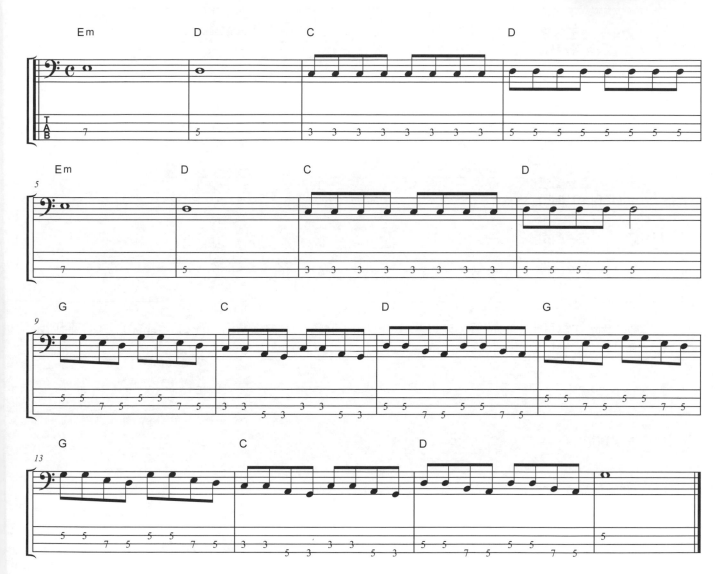

8 C大調基本音階

C大調的組成音為C、D、E、F、G、A、B七個音，若以簡譜來記譜則為1、2、3、4、5、6、7，請參照下圖說明：

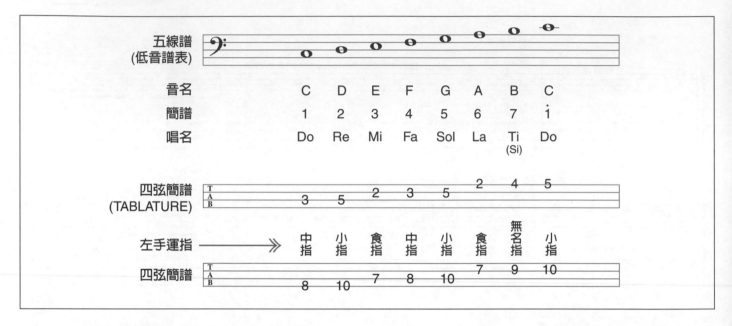

因此，C大調的音階在電貝士上的位置，若以「音名」和「簡譜」的方式寫出，便有兩個位置，如下圖所示：

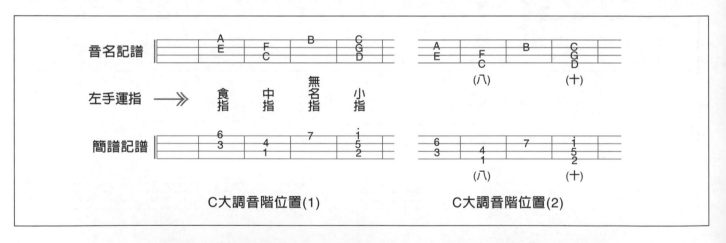

C大調音階是十分基本的音階，彈奏時請留意左手運指的要求，接下來的音階練習我知道會有一點枯躁，但卻十分重要，所以……請努力！跟著CD的速度來練習吧！加油！

EX-5

Key：C 4/4

【譜1】

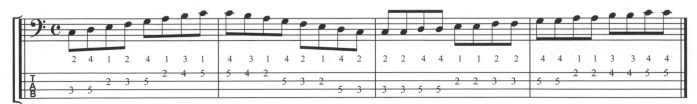

【譜2】

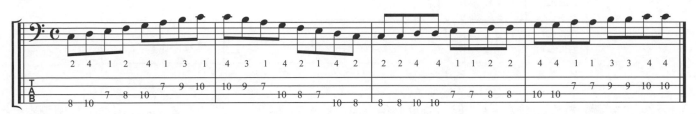

【譜3】

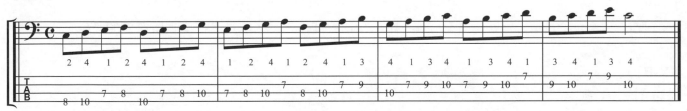

【譜4】

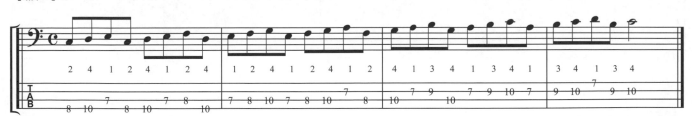

【譜5】

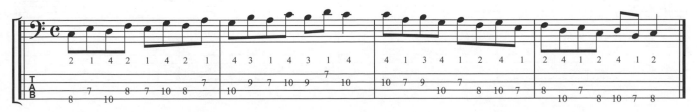

9 和弦與主音

OK！練了半天的基本練習，貝士手究竟在樂團裡要彈些什麼？嘿…別急！本課將有說明。

首先，你必須了解「主音」（Root）的意義；「主音」為和弦的「基礎音」（Root或稱「根音」），每一和弦的「主音」如下表所示：

相對於C大調音階的對應位置表：

音名	C	D	E	F	G	A	B
主音 (ROOT)	1	2	3	4	5	6	7

因此，當你在譜上看到和弦為「C」時，你就必須彈奏C大調音階中「1」的音，若和弦為「D」時則彈奏C大調音階中「2」，餘此類推…，而基本上和弦不論型態為何，均以和弦的「音名」為「主音」，例如「C」、「Cm」、「C7」……均彈奏「1」的音，若和弦為「F」、「Fm」、「F7」……則彈奏「4」的音。

明白了嗎？若還不懂的話，沒關係！來彈奏下譜，相信定能慢慢地了解貝士在樂團所擔任的角色！

EX-6

【譜1】 Key：C 4/4

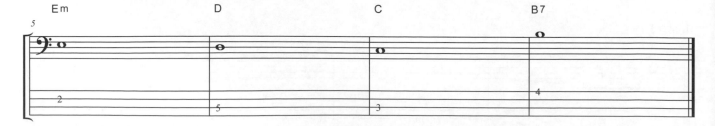

【譜2】 Key：G 4/4

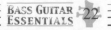

PRATICE-4

Key：C 4/4

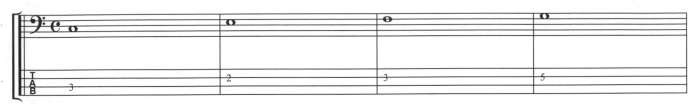

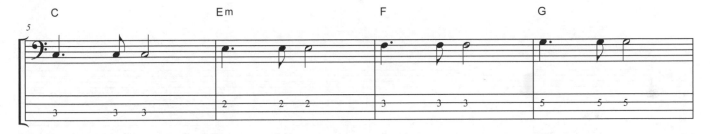

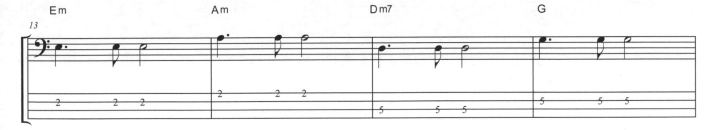

除了彈奏基本的和弦主之外，當你在譜上看到「轉位和弦」（Inverted Chord）或稱為「切割和弦」（Slash Chord）時，電貝士只需留意和弦的右方（或下方）的音名，彈奏其主音即可，詳見下列說明：

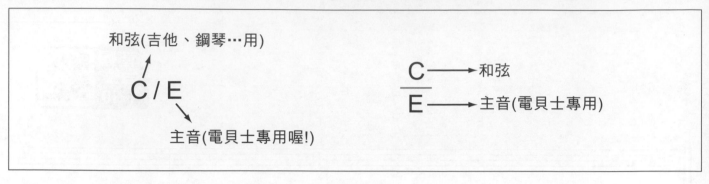

瞭解了嗎？試彈奏下譜，欣賞一下「轉位」之後的音樂感覺。

EX-7

Key：C 4/4

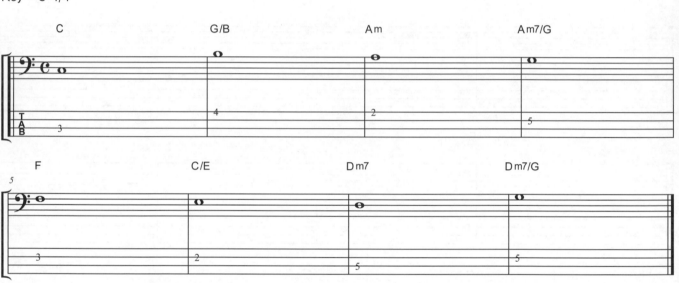

【註】關於「和弦」、「轉位」…的樂理，由於不在此處的討論範圍，故予以暫略，有興趣這一部份樂理的讀友們，不妨參考本書後面章節的說明。

10　全音與半音

音與音之間的距離該如何計算？例如從「1」到「2」之間的距離有多少？在樂理上，我們用「音程」（Interval）去解釋它。

「音程」的單位大致上有兩種，一種是用「度」的觀念來計算，另一種則以「全音」（Whole Step）、「全音」（Half Step）來計算，各音之間的距離如下表所示：

$$1 \quad 2 \quad 3 \quad 4 \quad 5 \quad 6 \quad 7 \quad \dot{1}$$

1全音　1全音　1半音　1全音　1全音　1全音　1半音

1個「全音」等於兩個「半音」（類似我們說1個「1公尺」等於兩個「半公尺」），由上表我們可知「1」到「2」之間的距離為1個「全音」，而其間尚存在有一個「半音」，稱為「#1」或「♭2」（「#」Sharp升記號，「♭」FLAT降記號），而「2」到「3」之間的音便可稱為「#2」或「♭3」，餘此類推，全部的音列出來便如下表所示：

$$1 - \begin{matrix} \#1 \\ \flat 2 \end{matrix} - 2 - \begin{matrix} \#2 \\ \flat 3 \end{matrix} - 3 - 4 - \begin{matrix} \#4 \\ \flat 5 \end{matrix} - 5 - \begin{matrix} \#5 \\ \flat 6 \end{matrix} - 6 - \begin{matrix} \#6 \\ \flat 7 \end{matrix} - 7 - \dot{1}$$

若以「音名」的方式列出則如下表所示：

$$C - \begin{matrix} \#C \\ \flat D \end{matrix} - D - \begin{matrix} \#D \\ \flat E \end{matrix} - E - F - \begin{matrix} \#F \\ \flat G \end{matrix} - G - \begin{matrix} \#G \\ \flat A \end{matrix} - A - \begin{matrix} \#A \\ \flat B \end{matrix} - B - C$$

在電貝士中，兩格之間的距離相差1個「半音」，因此若以音階圖示則如下：

	6	#6(♭7)	7	i	
	3	4	#4(♭5)	5	#5(♭6)
		1	#1(♭2)	2	#2(♭3)

半音音階圖(簡譜)

	A	#A(♭B)	B	C	
	E	F	#F(♭G)	G	#G(♭A)
	C	#C(♭D)	D	#D(♭E)	

半音音階圖(音名)

了解嗎？拿起你的貝士，試著彈奏下譜，並留意根音的位置變化，聽聽看「半音」的音樂感覺！

EX-8

Key：C 4/4

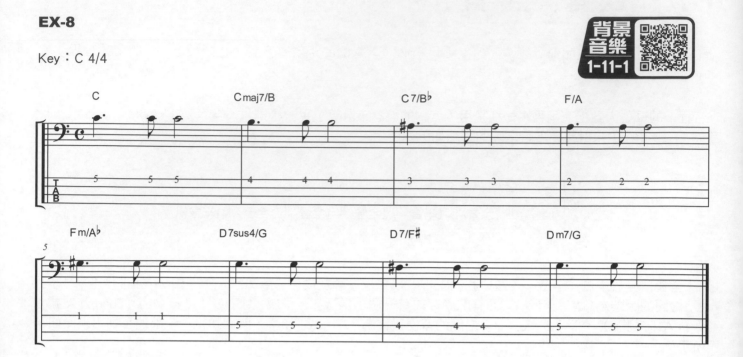

EX-9

Key：Am 4/4

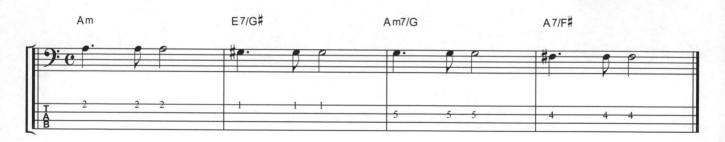

11 節奏小百科（一）～八分音符篇

本篇我彙整了一些以「八分音符」為基礎的節奏，並附上曲例，希望讀友們可以從中學習到各種節奏的不同風味，將來有助於你創作時的多種選擇，不囉嗦，來！跟著CD開始彈吧！

（一）SLOW SOUL （慢板靈魂曲）

基本彈法

EX-10

背景音樂 1-12

Key：C 4/4

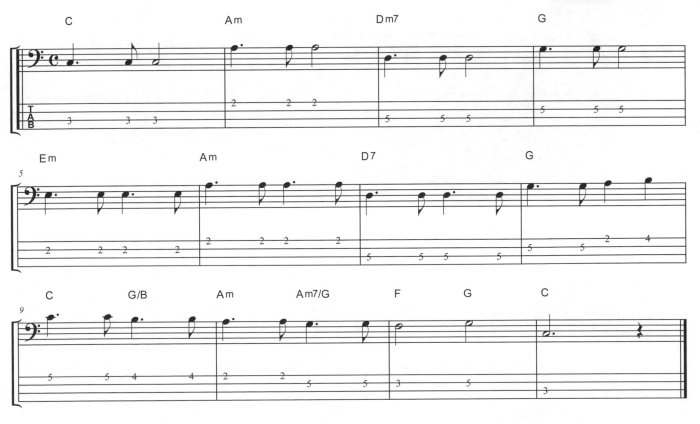

（二）HARD ROCK （硬式搖滾、重搖滾）

基本彈法

EX-11

Key：Am 4/4

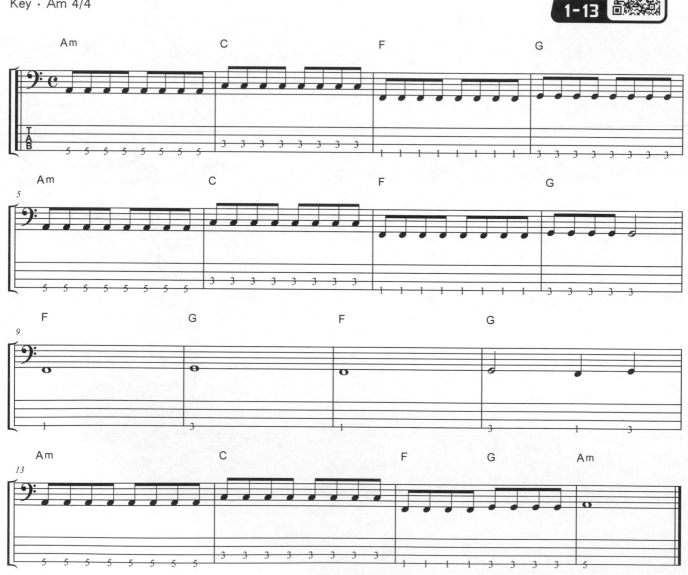

BASS小常識

1. 由於Hard Rock屬於較「重」的音樂類型，因此本曲例我採用了低音的根音來彈奏，如此才能將Rock的厚重感覺詮釋出來，由下圖中你便可以看出不同的根音位置：

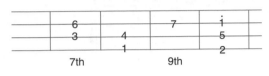

<使用基本音階>

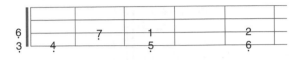

<使用較低的音階>

2. 在Hard Rock的節奏中，常用「連結線」來做「切分音」（Syncopation）的效果（或俗稱「搶拍」），下譜例中，譜1是未做「切分音」時的譜，譜2則是加了「連結線」後的譜，請讀友們比較一下感覺有何不同？

連結線

【譜1】

【譜2】

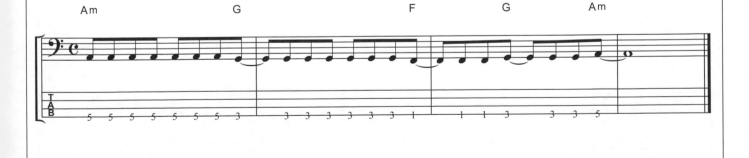

（三）ROCK AND ROLL（搖滾樂）

基本彈法

EX-12

Key：C 4/4

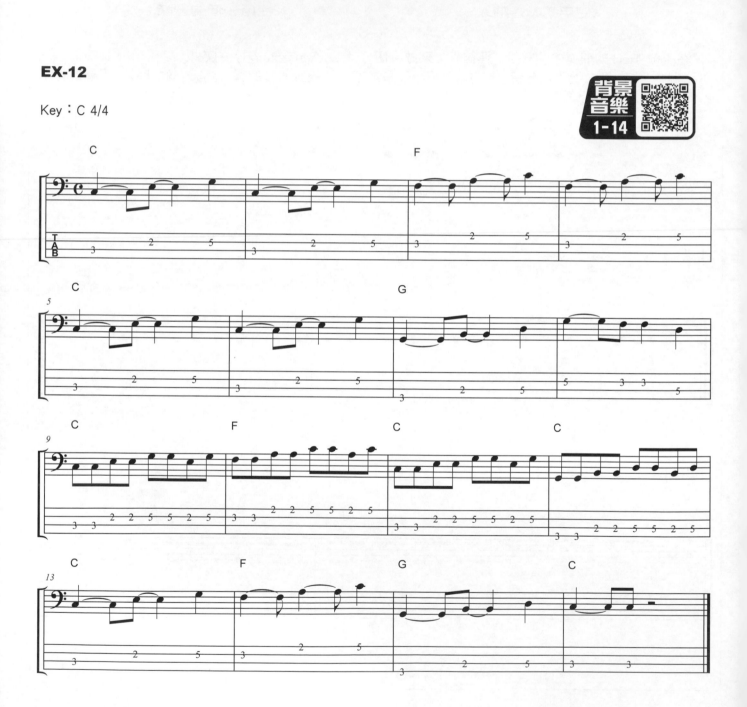

（四）DISCO（迪斯可）

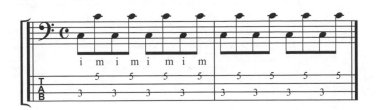

基本彈法

EX-13

Key：C 4/4

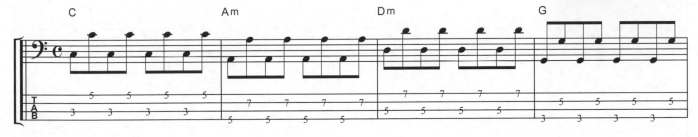

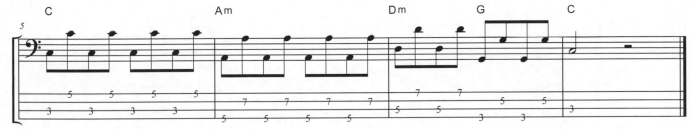

BASS小常識

迪斯可（Disco）使用「根音」與「八度音」交替彈奏，所謂的「八度音」（Octave）乃指兩音相同但相距12個「半音」，例如「1」的「八度音」便為「1」，在Bass的琴格裡，兩音的「八度音」相距兩弦、兩格，如下圖所示：

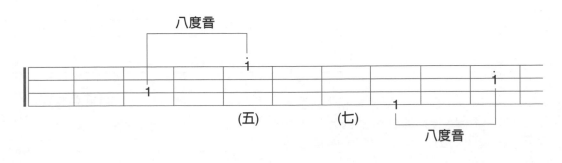

（五）COUNTRY ROCK（鄉村搖滾樂）

基本彈法

EX-14

Key：C 4/4

BASS小常識

鄉村搖滾（Country Rock）使用「根音」和「五度音」（
或稱「屬音」（Dominate））的交替彈奏方式，類似於
上篇「迪斯可」節奏，「五度音」指的是兩音相距七個
「半音」，例如「1」的「五度音」便為「5」，位置如
右圖所示：

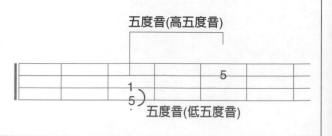

五度音（高五度音）

五度音（低五度音）

（六）WALTZ（華爾滋）

基本彈法

EX-15

Key：C 3/4

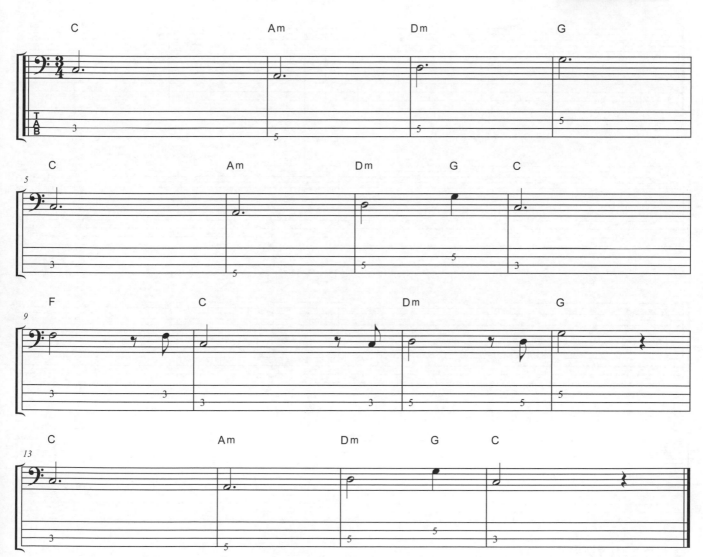

（七）TANGO（探戈）

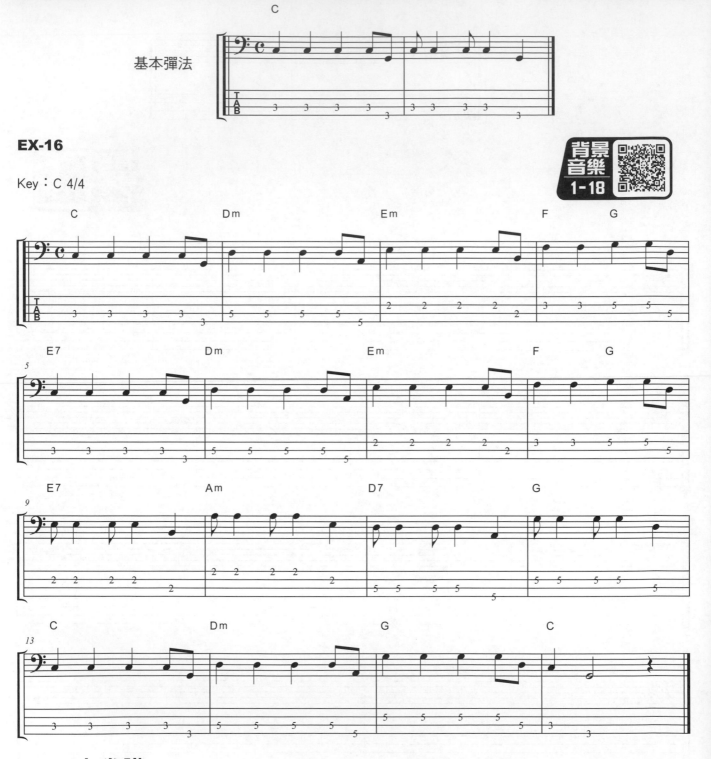

基本彈法

EX-16

Key：C 4/4

背景音樂 1-18

BASS小常識

如果將Tango節奏細分，其實尚有「阿根廷式探戈」和「義大利式探戈」兩種彈法，「阿根廷式探戈」節奏為1 1 1 1 5，而「義大利式探戈」節奏為1 1 1 1 5或1‧1 1 5。

「探戈」要彈得有味道，「切音」是不可少的技巧，「切音」的做法是彈完音之後將音消去，如果是1拍的音，彈出來的感覺其實只有半拍的長度！請留意上曲例中「切音」的感覺！

12 移調（TRANSPOSE）

「移調」的目的是為了配合歌者或其它樂手的音域而將調子做移動（昇高或降低），Bass的移調十分容易，首先，請你先彈出C大調的音階，然後將音階全部往下移動一格，此時由於所有的音均昇高一個「半音」，故音階的調子便從「C大調」昇高成「#C大調」了！如下圖所示：

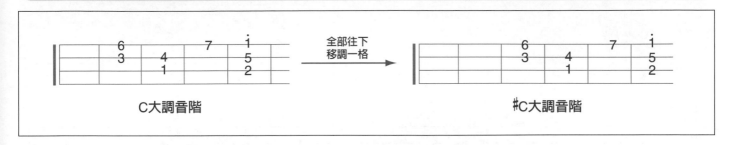

由上圖可知，我們只要將「C大調」中的「#1」的音當做「1」，彈出來的音階便成為了「#C大調」！若將「2」的音當做「1」，彈出來的音階便成為了「D大調」，餘此類推，只要將「C大調」的任一音當做「根音」便可彈出任何一個調子了！如下圖所示：

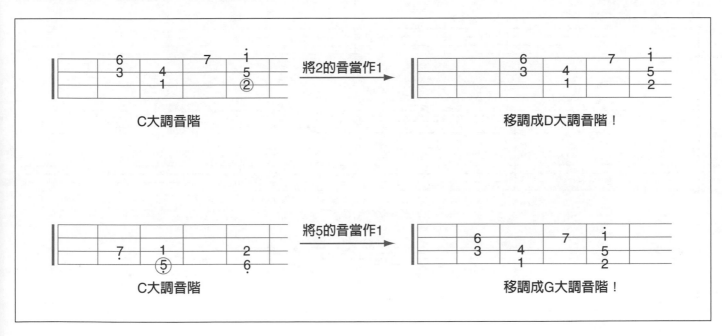

PRATICE-5

Key：C-D-C 4/4

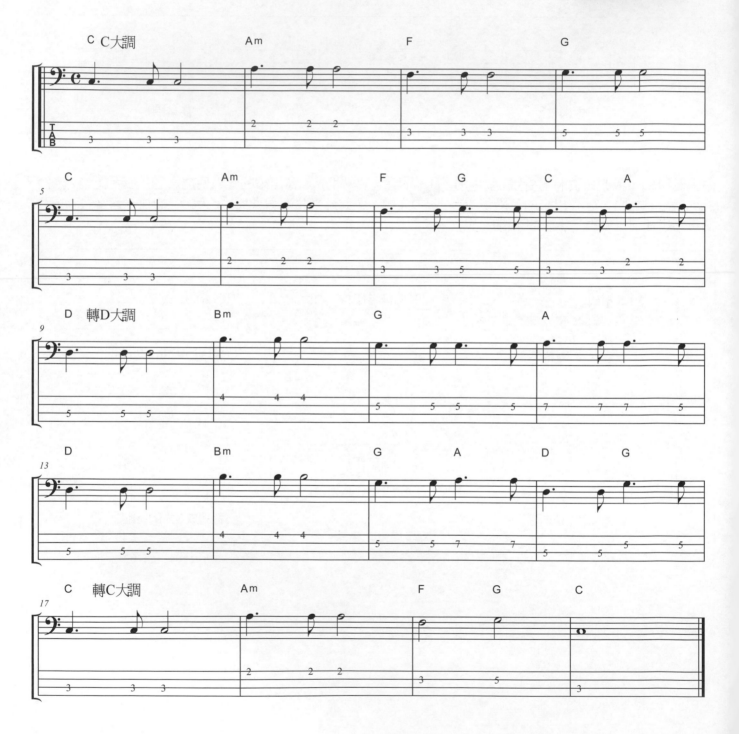

13 過門（FILL IN）的概念

> 彈奏Bass時，如果只彈一成不變的節拍，在音樂性上總是比較索然無味，因此在適當的時機填入一些音符，或將節拍稍做改變，便成為一門不可或缺的技巧。

這種填入音符使音樂聽來較生動的技巧，在音樂上便稱為〝Fill in〞，俗稱「過門」。其技巧十分複雜多變，無法一以蔽之，本篇將介紹基本的「根音」連結方式，來對「過門」做一基本的說明。

首先，我先示範一段以C大調音階為基準調的四小節的和弦進行，其節奏為Slow Soul，如下譜所示：

EX-17

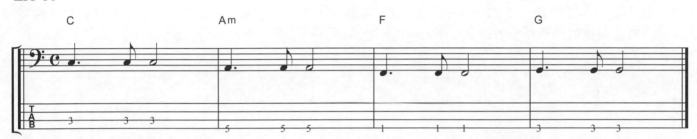

如何從「C和弦」進行到「Am和弦」？嗯…從「根音」下手！它們的根音是從「1」到「6」，因此會經過「7」的音，於是我們便可以在第四拍的地方加入「7」的音，如下譜所示：

EX-18

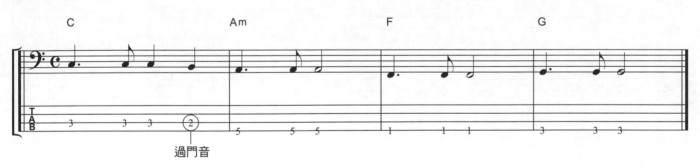

過門音

接下來，如何從「Am和弦」進行到「F和弦」？答案就是「6」-「5」-「4」的根音進行模式，其中「5」便成為「過門音」（Fill Note），如下譜所示：

EX-19

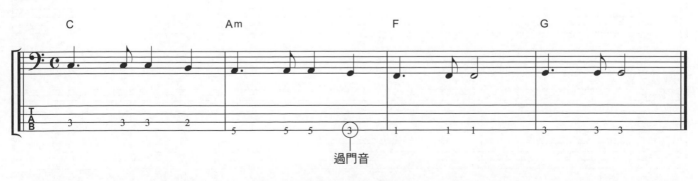

過門音

最後，「F和弦」進行到「G和弦」時，由於兩音只相距一個「全音」，因此「過門音」便可選擇加或不加（若想加入則可選擇 #4 的音）。

而「G和弦」若要進行到「C和弦」根則根音進行為「5」－「6」－「7」－「1」，「6」和「7」便成了「過門音」，如下譜所示：

EX-20

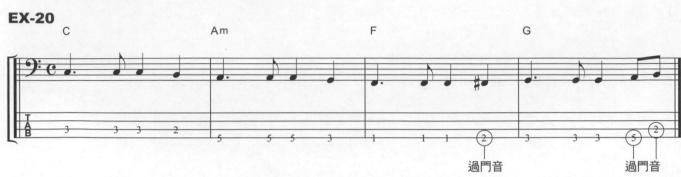

了解了嗎？加入「過門音」後，Bass是不是聽起來生動多了呢？接下來的曲例中，同樣的和弦進行，但我將過「過門音」編得較為複雜些，希望讀友們能從中分析出其中的奧妙！

PRATICE-6

Key：C 4/4

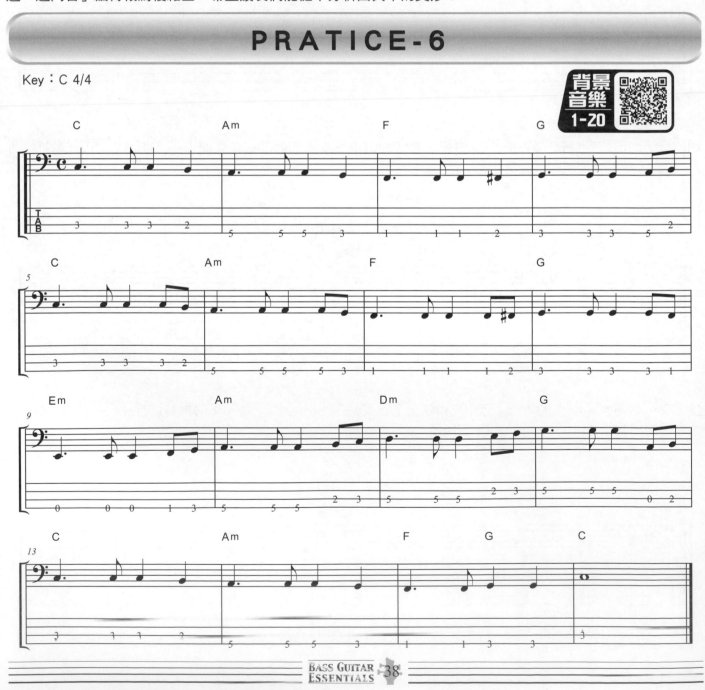

14 大調與小調

調子（Key）概分為大調音階（Major Scale）與小調音階（Minor Scale）兩種（小調音階另有自然（Natural）、旋律（Melody）、和聲（Harmonic）三種音階，本課限於篇幅暫不詳述，以下的小調音階乃指「自然小調」（Natural Minor），不另外強調之）。

大調音階組成公式為：從「根音」開始，依序排列順序為：全—全—半—全—全—全—半，如果是「C大調」音階，便從「1」開始，依序可排1—2—3—4—5—6—7—1的音階，而如果是「D大調」音階或是「G大調」音階的計算方式亦相同，詳見下表所示：

大調音階：根音—全—全—半—全—全—全—半

C大調 ⟹	1	2	3	4	5	6	7	i̇
D大調 ⟹	2	3	#4	5	6	7	#i̇	2̇
G大調 ⟹	5	6	7	i̇	2̇	3̇	#4̇	5̇

小調音階組成公式為：從「根音」開始，依序排列順序為：全—半—全—全—半—全—全，如果是「C小調」音階，便從「1」開始，依序可排出1—2—♭3—4—5—♭6—♭7—1的音階，而如果是「A小調」音階或是「B小調」音階的計算方式亦相同，詳見下表所示：

小調音階：根音—全—半—全—全—半—全—全

C小調(Cm) ⟹	1	2	♭3	4	5	♭6	♭7	i̇
A小調(Am) ⟹	6	7	i̇	2̇	3̇	4̇	5̇	6̇
B小調(Bm) ⟹	7	#i̇	2̇	3̇	#4̇	5̇	6̇	7̇

大調和小調的差異何在？首先，請讀友們拿起Bass試試先彈奏C大調音階，聆聽其音樂性，接著再彈奏C小調音階，比較一下兩者有何不同？

就音樂性而言，大調音階較「明亮」（Bright），小調音階則較「灰暗」（Dark）…嗯…有一點兒難懂吧！？沒關係！接下來我編了一小段的樂曲請你來彈彈，聽聽前四小節（C大調）和後四小節（C小調）的音樂惑受，相信讀友們便知道兩者之間的不同了！

EX-21

背景音樂 1-21

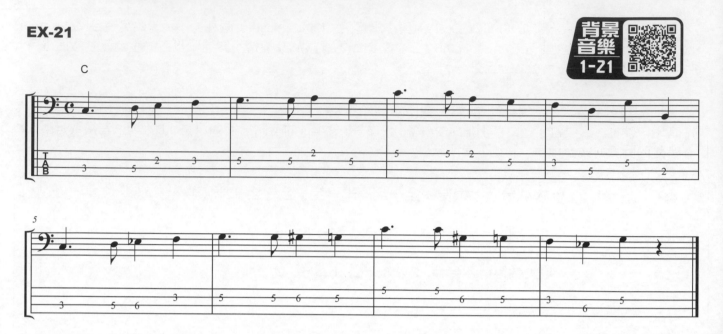

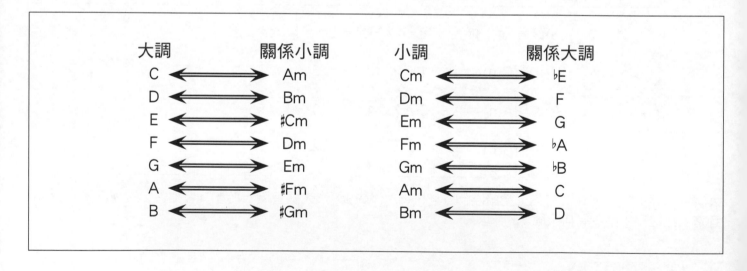

其次，由公式得知，C大調音階的組成音為1‧2‧3‧4‧5‧6‧7‧1，而A小調（Am調）音階的組成音為6‧7‧1‧2‧3‧4‧5‧6，雖然順序不同，但兩者的組成音卻完全相同！因此，在樂理上，我們將C大調與A小調稱為「關係調」（Relative Key），至於其它的大調、小調的關係調則可類推，結果如下表所示：

大調	關係小調	小調	關係大調
C ⟷	Am	Cm ⟷	♭E
D ⟷	Bm	Dm ⟷	F
E ⟷	♯Cm	Em ⟷	G
F ⟷	Dm	Fm ⟷	♭A
G ⟷	Em	Gm ⟷	♭B
A ⟷	♯Fm	Am ⟷	C
B ⟷	♯Gm	Bm ⟷	D

15 三連音

將1拍（ 四分音符）均分成一半，則拍子成為兩個1/2拍（ 八分音符），若將1拍均分成三等分，則拍子成為三個1/3拍，如下圖所示：

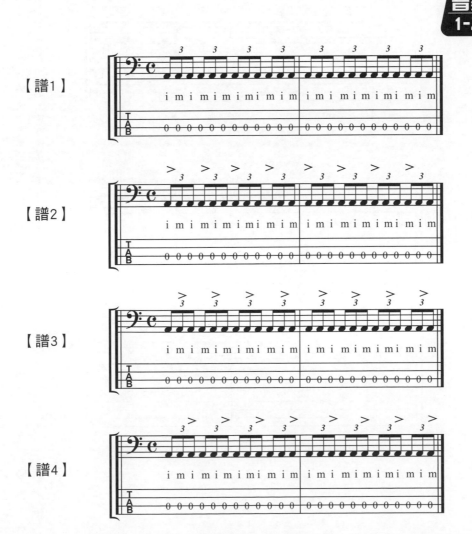

由於在一拍之內彈奏三個1/3拍的感覺具有相連感，故習慣上我們稱之為「三連音」（Triplet）。練習時應跟著節拍器的速度，心裡則平均地數著1、2、3，1、2、3的節拍，便可彈出「三連音」的拍子，試著彈奏下譜，請留意右手手指及重音的變化！

EX-22

若將「三連音」的前兩個1/3拍相連，成為2/3、1/3拍，這樣的節拍彈奏出來有「跳躍」、「漫步」的感覺，在音樂上便稱之為〝SHUFFLE〞！如下圖所示：

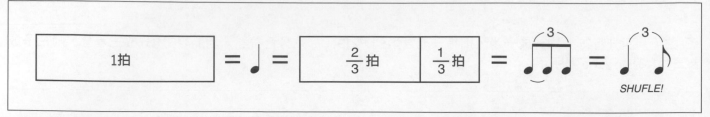

彈奏下譜，練習〝SHUFFLE〞的節奏，請留意加入「休止符」後的感覺！

EX-4

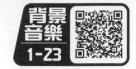

【譜1】

【譜2】

【譜3】

【譜4】

「三連音」節拍的組合練習，而有關於「三連音」的節奏部份，請參閱下一課的「節奏小百科」之「三連音篇」，來！先彈彈組合練習吧！

EX-24

背景音樂 1-24

【譜1】

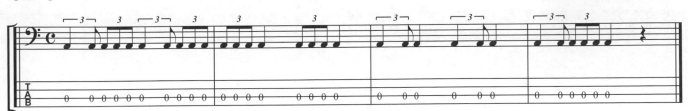

【譜2】

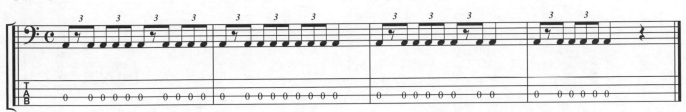

【譜3】

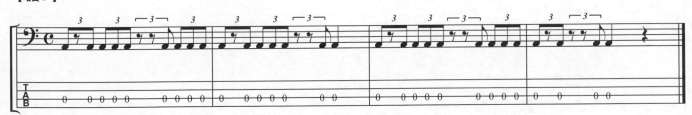

16　節奏小百科（二）～三連音篇

本篇的重點放在和「三連音」有關的節奏，有快有慢，從曲例中希望讀友們能體驗和前一篇「八分音符」不同的音樂感受！OK！來彈Bass吧！

（一）SLOW ROCK（SLOW BLUES）慢四拍搖滾（慢板藍調節奏）

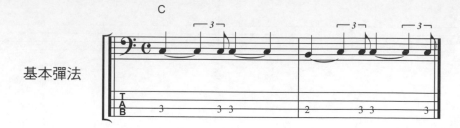

基本彈法

EX-25

Key：C 4/4

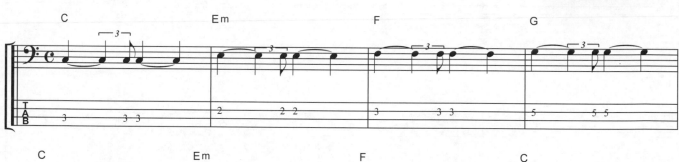

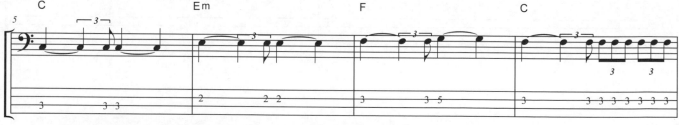

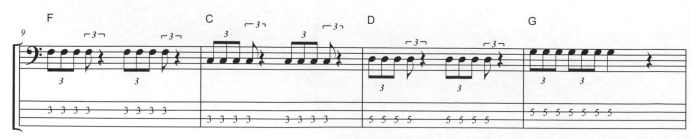

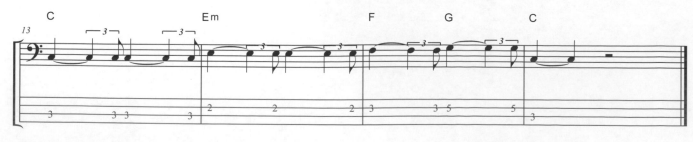

（二）SHUFFLE（曳步舞）

基本彈法

EX-26

Key：C 4/4

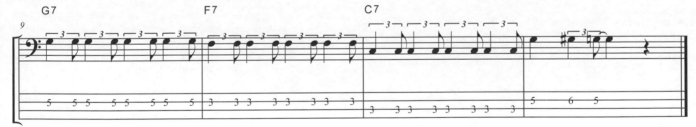

BASS小常識

上譜的和弦進行，由於常見於「藍調音樂」（Blues），故稱之為「藍調」12小節進行模式（Blues 12 Bars Progression），這種輕鬆的音樂型態，相信讀友們不難在西洋音樂中聽見！

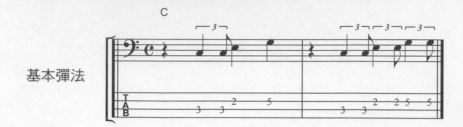

（三）REGGAE（雷鬼樂）

基本彈法

EX-27

Key：C 4/4

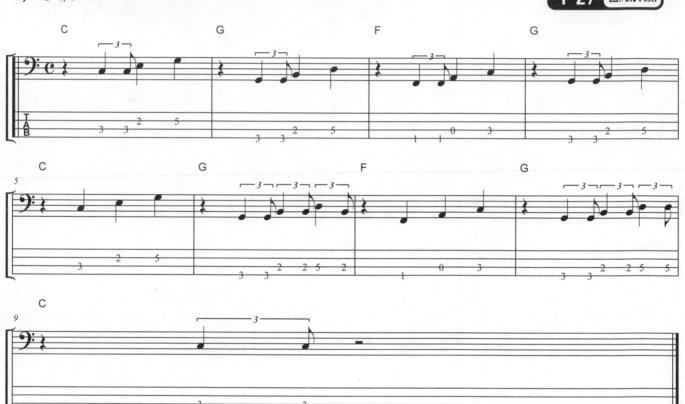

BASS小常識

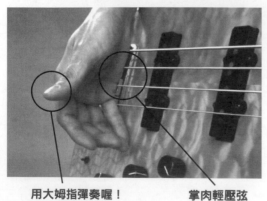

用大姆指彈奏喔！　掌肉輕壓弦

上譜曲例中，我加了「弱音」（Mute）的手法，讓Bass的音質聽起來比較「悶」一點！彈奏的方法很簡單，只需使用右手的掌肉輕壓Bass弦，壓的位置在Bass的「琴橋」（Bridge）附近，如此便能做出「弱音」（Mute）的音色了！詳見左圖所示：

PS：壓弦的力道切勿太大，彈奏時以大姆指撥弦！

（四）SWING（搖擺樂）

基本彈法

EX-28

Key：C 4/4

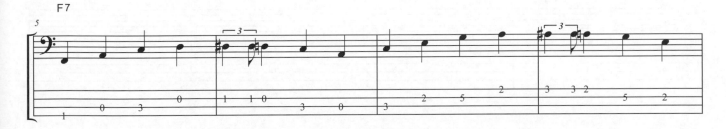

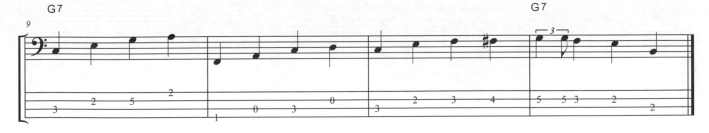

（五）JAZZ WALTZ（爵士華爾滋）

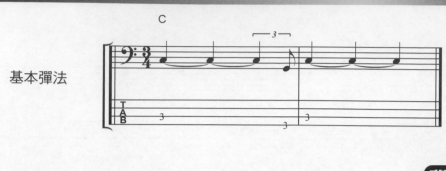

基本彈法

EX-29

Key：C 3/4

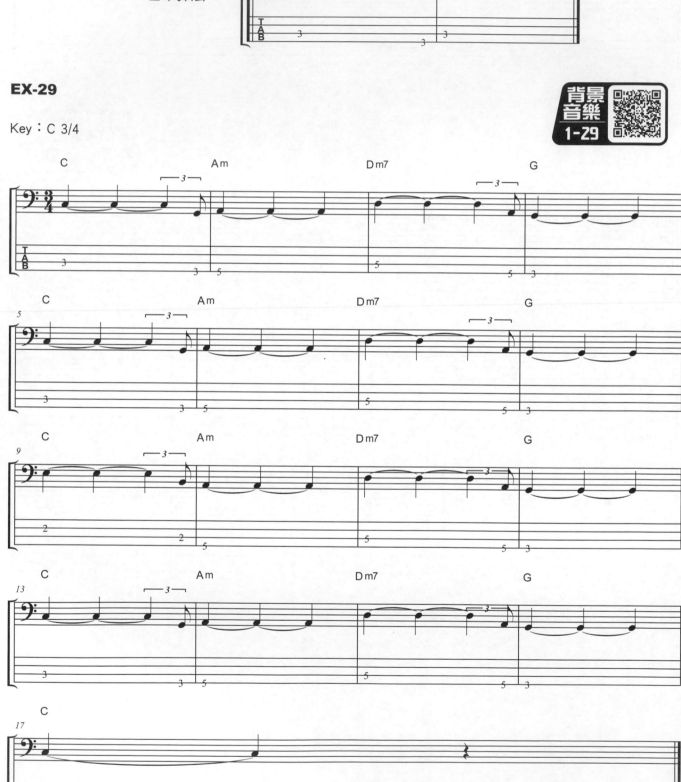

17 淺談藍調Bass

本單元我想向各位說明「藍調」(Blues)的Bass LINE，簡單地說明如何使用音階來創作Blues，希望各位讀友能從說明中學習到一些樂理！

首先，先介紹大家耳熟能詳的「藍調12節進行模式」，其和弦進模式如下：

```
‖ 1        | 4        | 1        | 1        |
‖ 4        | 4        | 1        | 1        |
‖ 5        | 4        | 1        | 5        |
```

在這裡需要補述兩點：一.上表所述是常用的12小節進行模式，當然也會有別種不同的和弦進行模式，諸位可以相互參照其中的差異；二.最後一小節的「TURN AROUND」是最承接到第1小節的重要位置，通常樂手們這再這一小節都會作一些彈奏上的變化，關於這一點，我會在下文中補充說明。

根據上表中的「12小節進行模式」來推算，若以G大調來演奏的話，其和弦進行模式如下：

Key：G

```
‖ G        | C        | G        | G        |
‖ C        | C        | G        | G        |
‖ D        | C        | G        | D        |
```

那麼，考考各位囉，以相同的12節和弦進行模式來推算的話，E大調的和弦應該是什麼呢？請妳來玩「填填看」的遊戲吧！

Key：E

```
‖ E        |          |          |          |
‖ A        |          |          |          |
‖ B        |          |          |          |
```

接下來我要介紹第一個BLUES的BASS LINE，我只使用的「屬七和弦」內的組成音：根音，五度音加上小七度音，一共三個音，非常簡單的BASS音，但你可以聽到BLUES的基本元素在裡面：

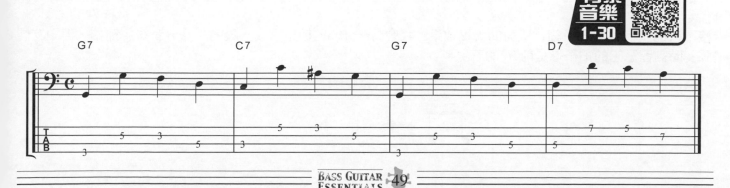

上譜中"R"代表和弦的「根音」，"7"代表「小七度音」，"5"自然是「五度音」，你可以去聆聽這些音的感覺，然後利用這些音去做一些改變。

我們可以利用上譜中的BASS LINE，套用在藍調12小節的和弦進行模式中，如下譜所示：

背景音樂
1-31

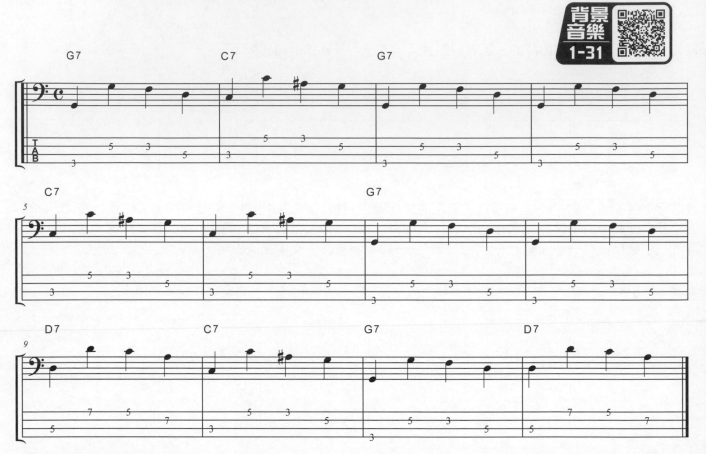

在藍調音樂中常用到的節拍是"三連音"(Triplet)，這種節拍是把一拍分成三個，也就是每一個節拍是1/3拍，如下圖所示：

也可以把前面兩個節拍合在一起，成為一種特殊的節奏感，一般我們稱之為「shuffle」！

接下來的譜例中，為了簡化版面的視覺效果，我會將shuffle的節拍寫成一般的「八分音符」節拍，但讀友們彈奏時需留意它的拍子還是前2/3的感覺：

（視譜）　（實際彈奏）

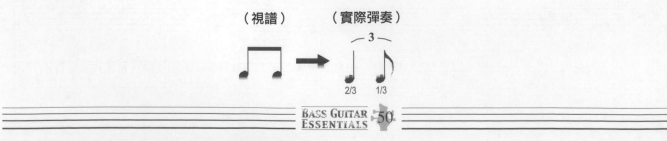

那麼來試彈下譜另一種藍調的BASS Line：

背景
音樂
1-32

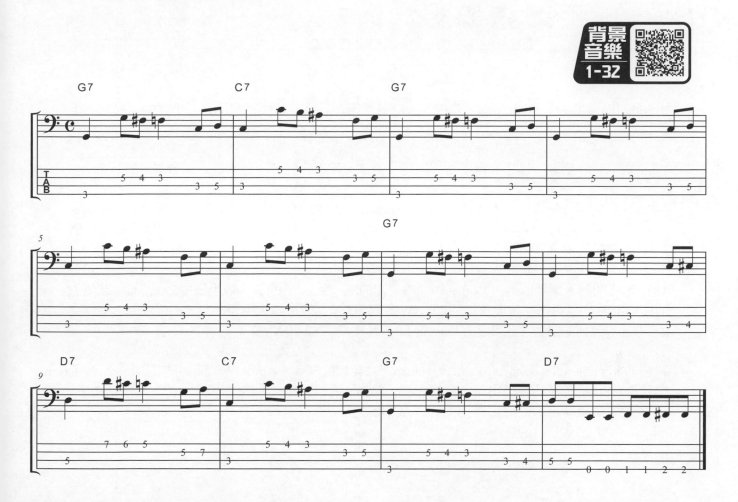

藍調音樂是迷人且多變的音樂頻型，比較具有代表性的人物像吉他之神Eric Clapton，已故的吉他手Steve Ray Vaughan等都是必須聆聽的專輯，其他的樂手你可以上網查得許多資訊，相信你對你的音樂概念有更深一層的幫助。

⑱ 右手敲弦練習

由Slapping（敲弦）和Popping（勾弦）、Mute（悶音）等手法所組成的技巧，在Bass的Style上稱之為〝Funky〞！

〝Funky〞是什麼？不僅是一種手法、技巧，更是一種十分狂野，令人興奮的音樂感受！

〝Funky〞的手法源自於「低音大提琴」（Double Bass）的技巧，長久以來，一直深受Bass手們的喜愛，直至1951年電貝士的正式問世，其厚實、清脆明亮的音質，更加激發了Bass手們對Funky技巧的深入鑽研。

1970年代的黑人樂手Larry Graham（SLY樂團的Bass手），更將Funky手法中Slapping（敲弦）的技巧不斷的革命創新，大量使用Wah Wah（哇哇器）效果器去演奏Bass，不但令Bass手們見識到Funky無窮的魅力，也奠定了Larry在Funky音樂界中大師的地位！

其後80年代的Louis Johnson、Stuart Hamm，90年代的Flea、Victor Wooten、Bill Dickens…等樂手更將Funky的技巧推陳出新、自成一派，讓Bass手們對Funky的魅力如痴如醉、無法抗拒！來！讓我進入Funky玄妙的世界裡，一探究竟吧！！

在Funky Style的技巧中，概分為Slapping（敲弦）和Popping（勾弦）兩種手法，本課重點將以探討Slapping為主。

敲弦（Slapping）時，右手大姆指由上而下，迅速地敲擊弦，記住：敲弦時動作要快，力道要快！敲完弦之後立即向上拉起，避免姆指影響到弦的震動，如下圖所示：

▲ 敲弦的位置圖

▲ 姆指敲弦的接觸區域

▲ 做Slapping前姆指位置

▲ 做Slapping時姆指觸弦

▲ 完成後姆指迅速回到未做
　Slapping動作時的位置

抓到要領了嗎？不太容易吧！？幾乎初學Slapping的人失敗率是頗高的，沒關係！只要勤加練習便可以克服的！

現在，拿起你的Bass，試彈奏下譜，先練習一下敲擊空弦的感覺吧！

EX-30

Key：C 4/4

【譜1】

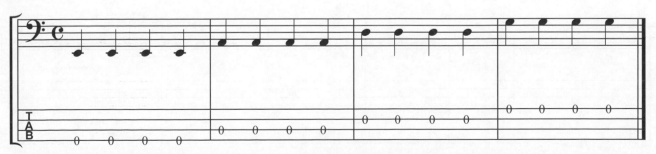

【譜2】

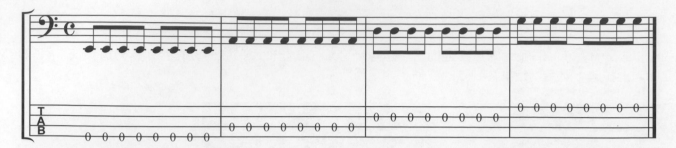

【譜3】

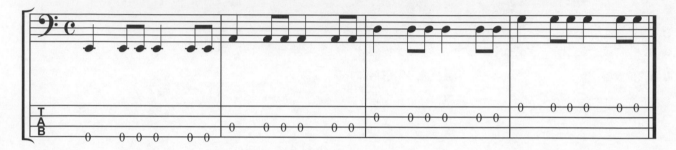

【譜4】

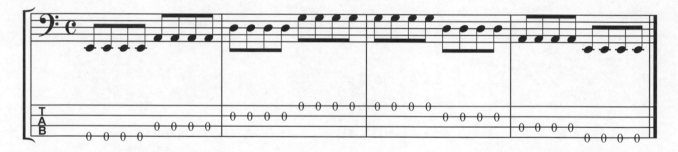

【譜5】

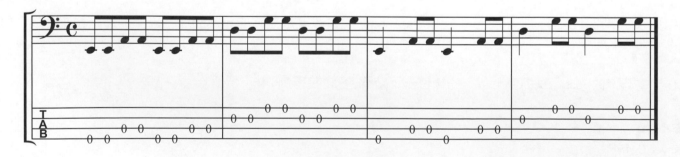

【譜6】

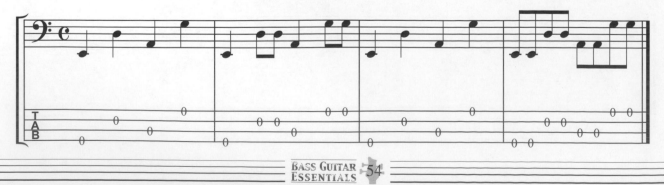

放肆狂琴

為了避免敲弦時出現太多的〝怪音〞，因此在敲弦時必須做「消音」的動作，換言之，當你在敲第四弦時，請用你的左手輕按第一、二、三弦做「消音」的動作！敲擊其它弦時的要領亦相同。

當然，為避免〝怪音〞的出現，練習精準的敲弦才是最上策！能夠練到想到敲哪根弦時，〝怪音〞必能慢慢消失，不再成為你的困擾！

接下來，練習彈奏下譜，由慢而快，慢慢感受敲弦的手法，節拍器設定在 ♩=70～100。

EX-31

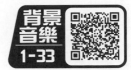

Key：C 4/4

【譜1】

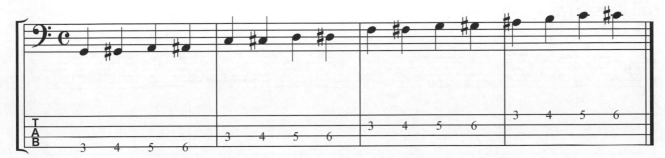

【譜2】

【譜3】

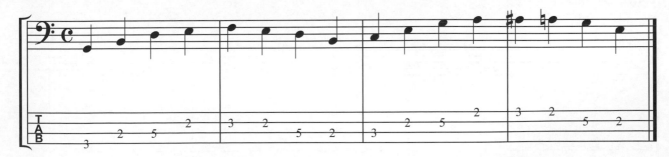

【譜4】

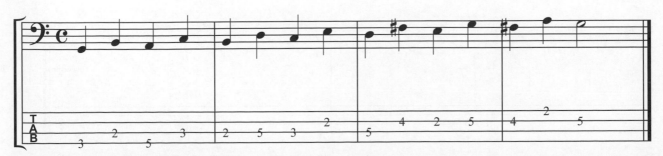

接下來的譜例中，原版的Bass並不是用Slapping（敲弦）的方式彈奏的，但讀友們試著以敲弦的方式來彈奏之，則另有一番風味的，來！試試看吧！

EX-32 Key：C 4/4

【TWIST節奏】

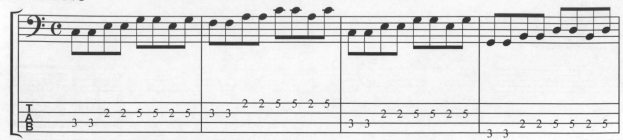

【YOU GIVE LOVE A BAD NAME】

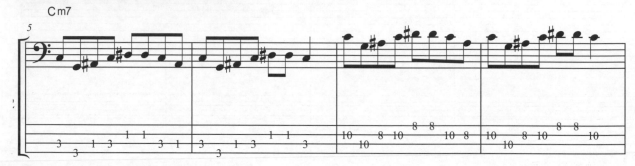

【DON'T TOUCH THAT】

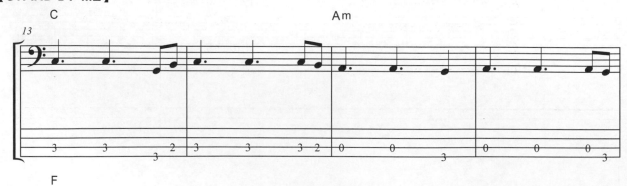

【STAND BY ME】

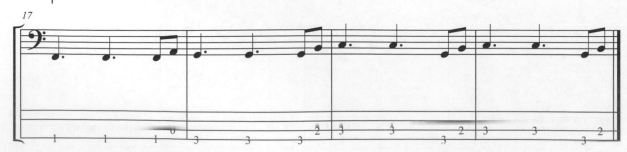

PRATICE-7

Key：Em 4/4

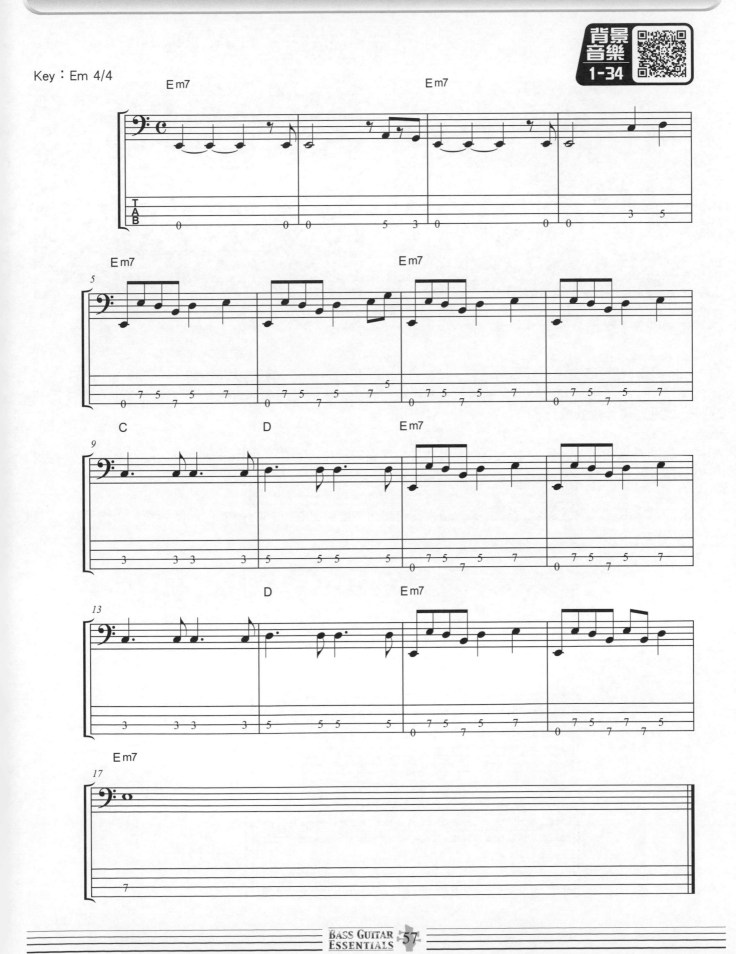

⑲ 右手勾弦練習

Funky的第二種手法為Popping（勾弦），顧名思義，其動作類似於拉「易開罐」拉環的動作，以右手食指（或中指）的指尖將琴弦（通常為第一、二弦）向上用力拉起，如下圖所示：

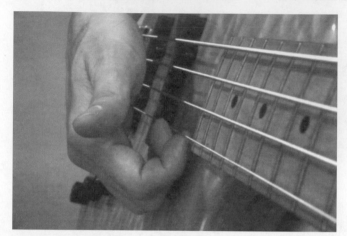

▲ Popping預備動作

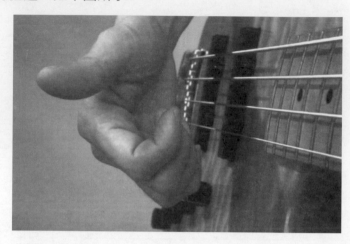

▲ 向上拉起

做Popping（勾弦）時有一個要領需注意：那就是――「用力」！ 勾弦的力道要夠，否則彈出來的音色就不夠清脆了。當然，由於勾弦時用力的緣故，右手食指難免會疼痛（假如你真的有用力勾弦的話，大約十分鐘之後你就會知道我說的感覺了）。

如果疼痛的感覺出現時，不妨放下Bass，輕揉食指疼痛的部位，等休息個兩三個小時之後再來練習，讓手指慢慢習慣了就好了。

接下來的基本敲弦、勾弦的混合練習中，請讀友們將節拍器設定在 ♩=80～120的範圍彈奏，由慢而快，試試勾弦的獨特音色！

EX-33

Key：C 4/4

【譜1】DISCO節奏

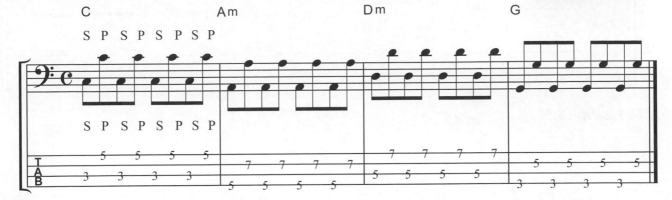

【譜2】

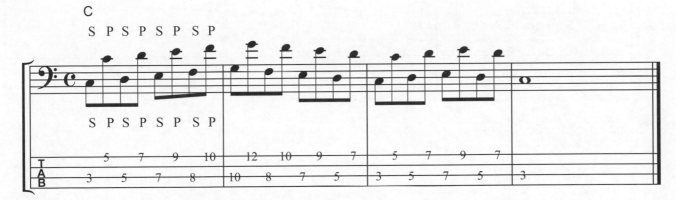

【譜3】

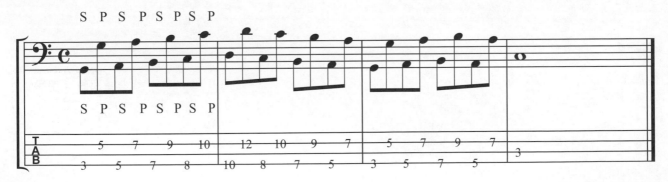

【譜4】

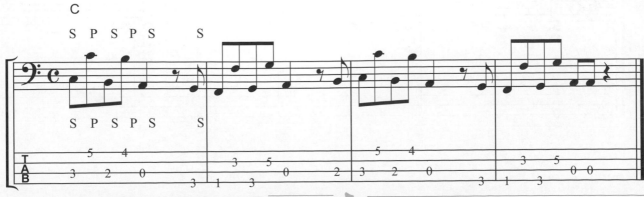

【譜5】

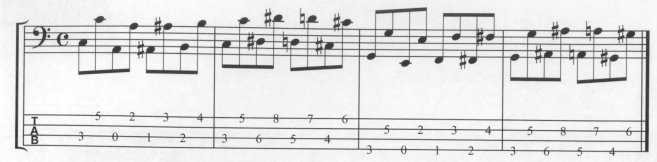

【譜6】SWING節奏

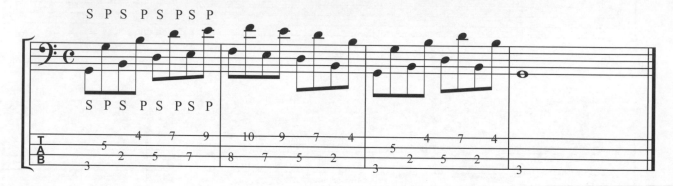

（S→Slapping , P→Popping）

其實，在Funky的基本技巧中，Slapping（敲弦）是模擬爵士鼓中大鼓的音色，而Popping（勾弦）則是模擬小鼓的音色，只要節奏感拿捏得當，你必可以輕易地做出打擊樂器的效果！請彈奏下譜，讀友們必能感受出打擊樂器的感受！

EX-34

Key：C 4/4

【譜1】

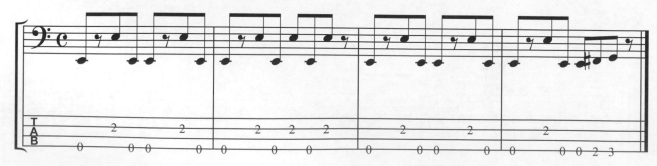

【譜2】

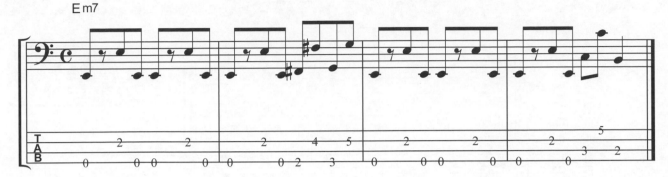

【譜3】

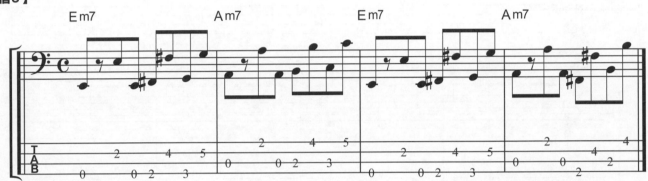

【譜4】STAND BY ME

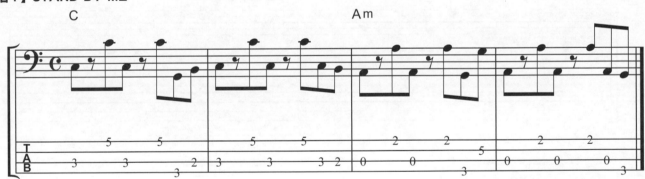

【譜5】

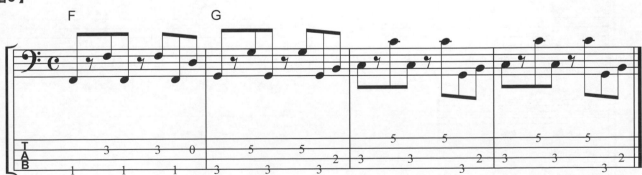

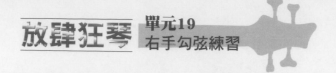

PRATICE-8

Key：Em 4/4

20　悶音敲擊練習

在Funky的基本技巧中，除了「敲弦」（Slapping）、「勾弦」（Popping）之外，利用「悶音」（Mute）的聲音特色，也可以將節奏的感覺表現出來。

「悶音」的技巧有很多種，最基本也是最簡單的方法就是使用左手輕輕觸弦（不要用力壓弦）！右手直接敲琴弦便可以產生「悶音」的效果，見下圖所示：

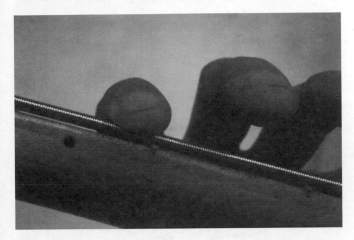

▲ 正常音

▲ 悶音

註：「悶音」（Mute）時，只需將弦放鬆不按，手指頭輕觸於弦上即可。其符號為（　）。

如何？夠簡單吧！接下來的悶音敲擊練習，無論是第幾弦，請全部以右手的大姆指敲弦，由慢而快，感覺一下「悶音」的音色。

EX-35

背景音樂 1-38

【譜1】

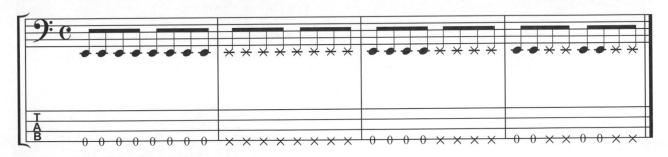

【譜2】

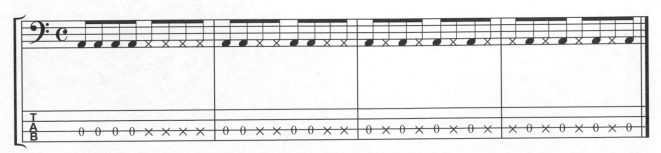

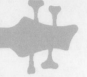

【譜3】

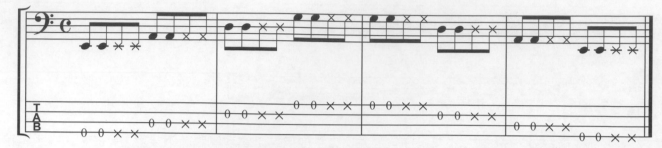

【譜4】

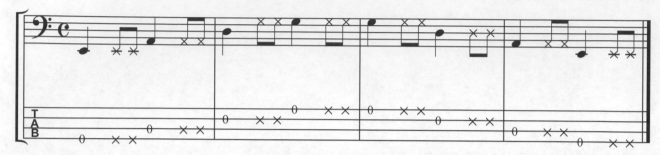

【譜5】C大調音階

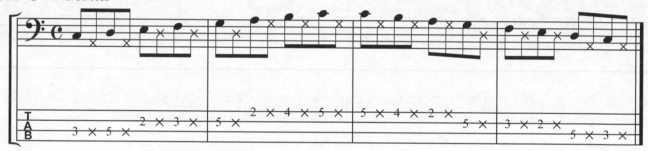

【譜6】

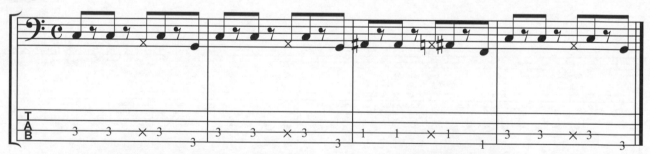

「悶音」（Mute）有何功能？最大的用途在於填滿節奏的〝空洞感〞，若將「敲弦」（Slapping）比喻成爵士鼓中的「大鼓」，「勾弦」（Popping）比喻成「小鼓」的話，則本課的主題「悶音」（Mute）則可說是模擬「高帽鈸」（Hi-Hat）的音色！如右圖所示：

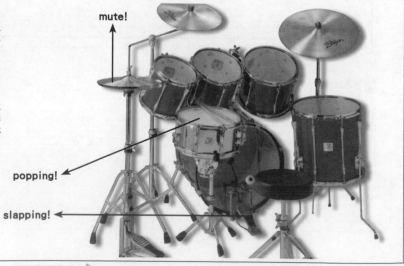

接下來的譜例中，【譜1】及【譜3】是未加「悶音」的感覺，【譜2】及【譜4】則是加了「悶音」之後的效果，讀友們不妨比較一下其中的差異，相信對「悶音」的功能會有更進一步的了解！（所有譜例均以「敲弦」（Slapping）的方式彈奏）。

EX-36

Key：C 4/4

【譜1】愛老虎油

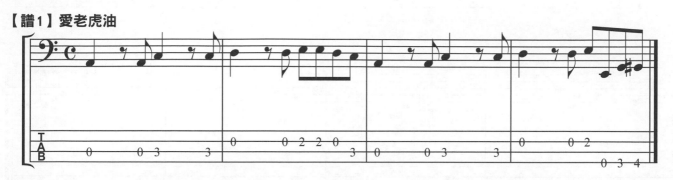

【譜2】

【譜3】BLUES ROCK節奏

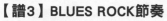

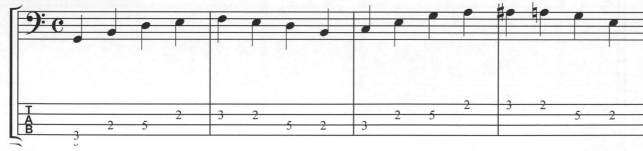

G7 D7

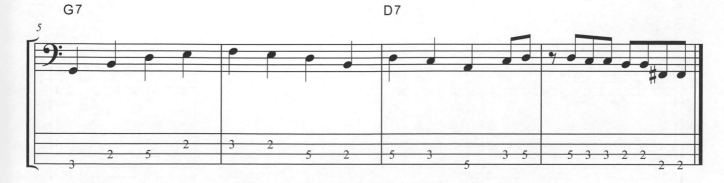

【譜4】

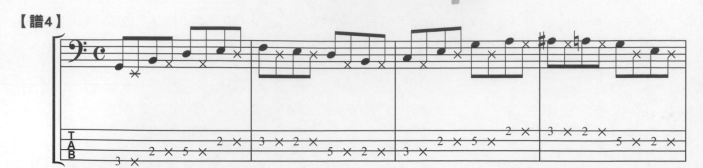

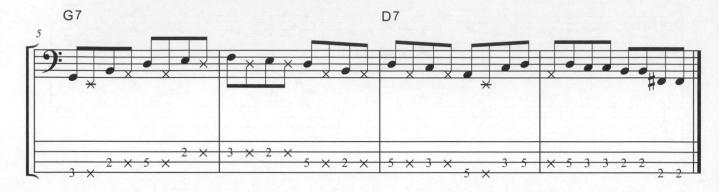

經過以上的練習之後，不知讀友們是否對「悶音」在Funky的技巧中的功用有所瞭解呢？接下來譜例中，【譜1】是未加入「悶音」技巧的基本敲弦練習，而【譜2】～【譜4】則是加入「悶音」之後的效果，來！彈看看吧！（全部以Slapping方式彈奏）

EX-37

Key：Em 4/4

【譜1】

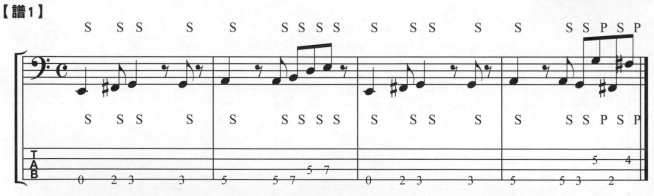

【譜2】

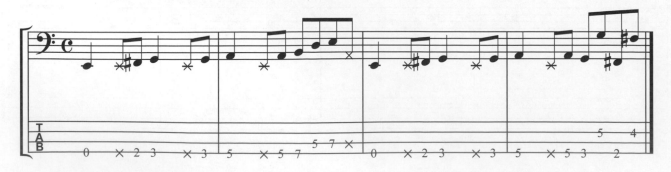

【譜3】

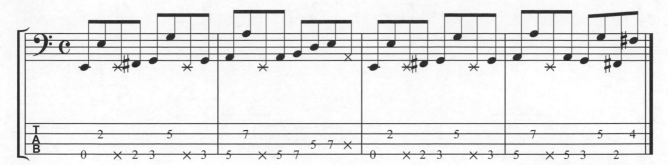

【譜4】

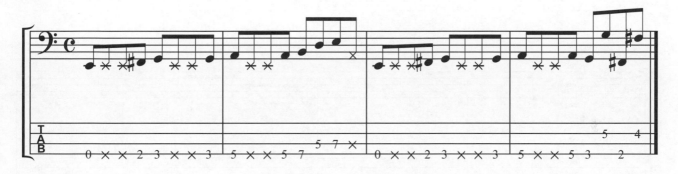

PRATICE-9

Key：Em 4/4

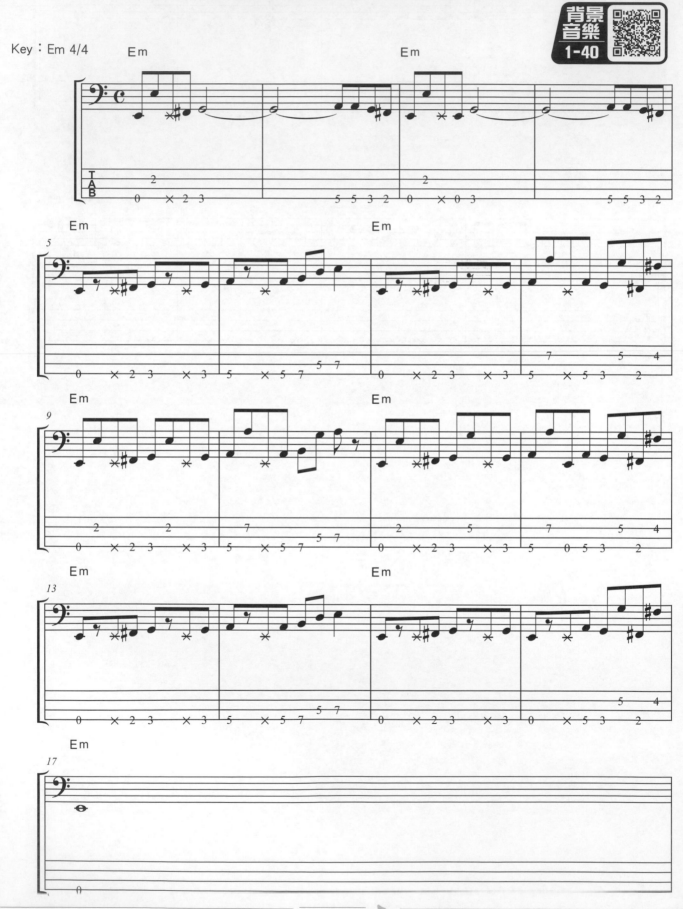

21 十六分音符節拍練習

為了更上一層樓，「速度」便成為必須克服的第一道關卡，沒有速彈的功夫，再多的彈奏技巧也無法展現出其魅力，因此本課將對症下藥，先提昇讀友們的手指彈奏速度！

典型的速彈節拍以「十六分音符」為基礎，其時值為1/4拍，如果以「長度」的觀念來解釋1/4拍，讀友們可參考下圖所示：

由上圖所知，在「一拍」的時間內，你必須平均地彈奏4個音符，如此每一個音符便為1/4拍，其基本模式如下：

接下來，請讀友們練習「十六分音符」的基本模式，務必將你的節拍器設定在 ♩=60～100的範圍，由慢而快地彈奏：

EX-38

【空絃練習一】

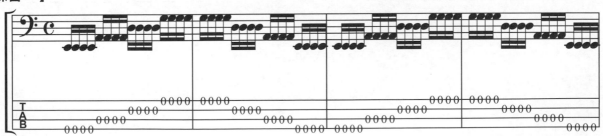

【音階練習】

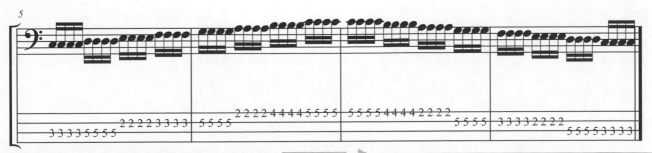

接下來的練習是1拍、1/2拍和1/4拍的混合模式，節拍器設定在每分鐘 ♩=70～120，留意節拍的穩定，千萬不要「走拍」了！

EX-39

背景音樂 1-41

【譜1】

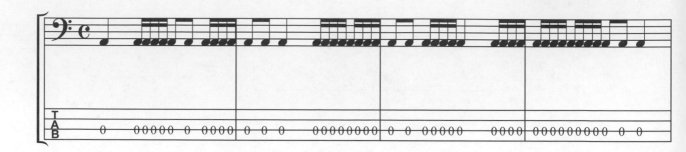

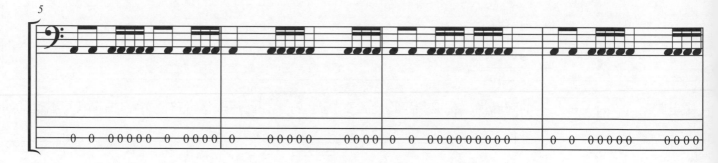

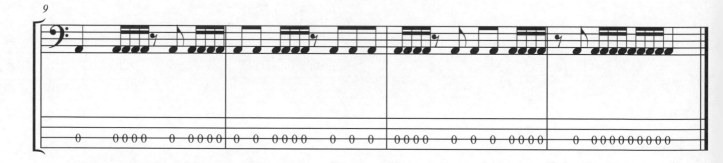

EX-39

若將「十六分音符」的基本模式加以組合變化，則可得到另外五種變化模式，如果再加入「休止符」的拍子，則又可以衍生出另外五種模式，詳見下表所示：

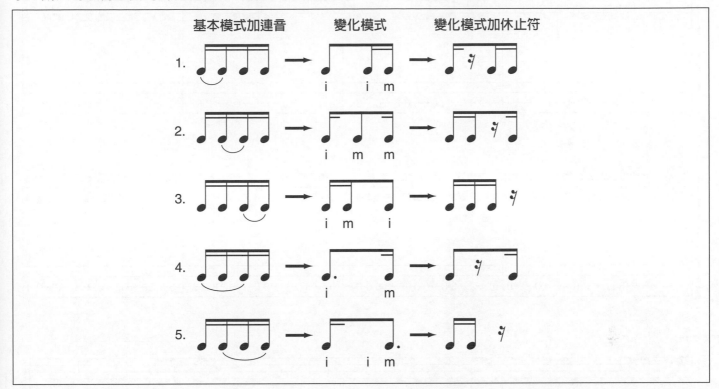

如何？有一點兒複雜吧？限於進度，本課將暫不討論「變化模式加休止符」的彈奏練習，只針對「基本模式」和「變化模式」來加以研究，接下來的組合練習有一些艱澀，但如果你想進步，請不要怕也別偷懶，趕快拿起你的BASS，取出節拍器，設定在 ♩=70～120，由慢而快，開始彈奏吧！（請留意右手手指運指的方式！）

EX-40

【組合練習】 ♩=70～120

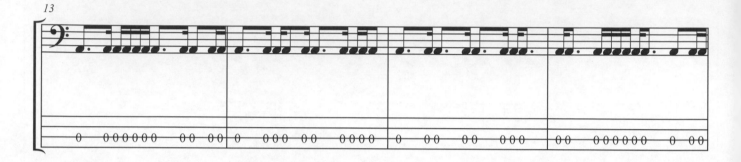

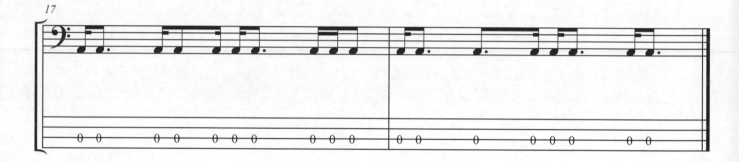

接下來的譜例中，我編了一些有關於「十六分音符」節拍的練習曲，希望能提高讀友們的學習興趣，而關於利用「十六分音符」節拍為基礎的節奏類型，請參考下篇「節奏小百科」的內容介紹。

EX-41

【The final countdown】 Key：#Fm 4/4

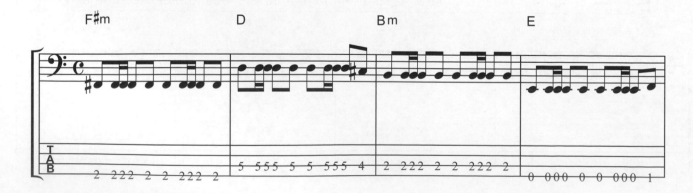

【Hotel California】 Key：Bm 4/4

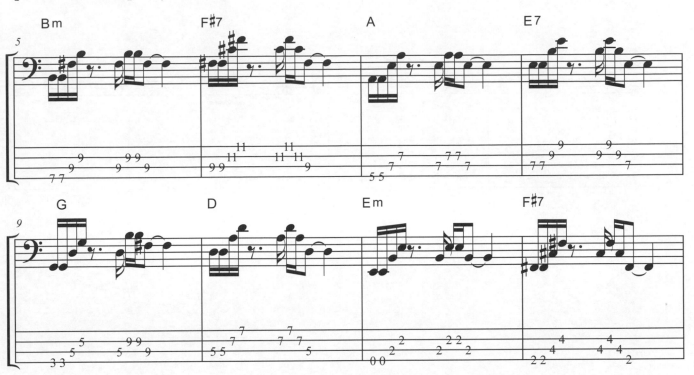

【Oakland stroke】 Key：Dm 4/4

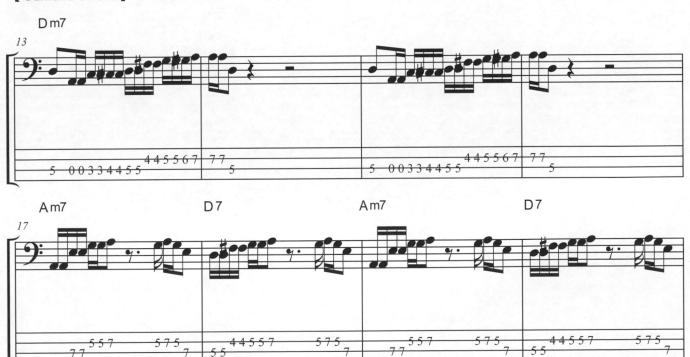

【從頭再來】　Key：A 4/4

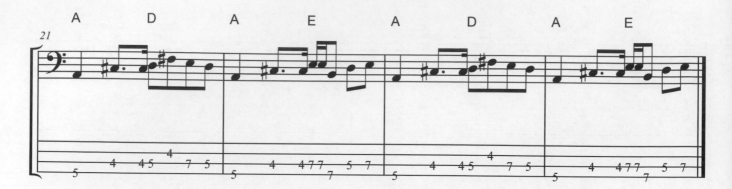

PRATICE-10

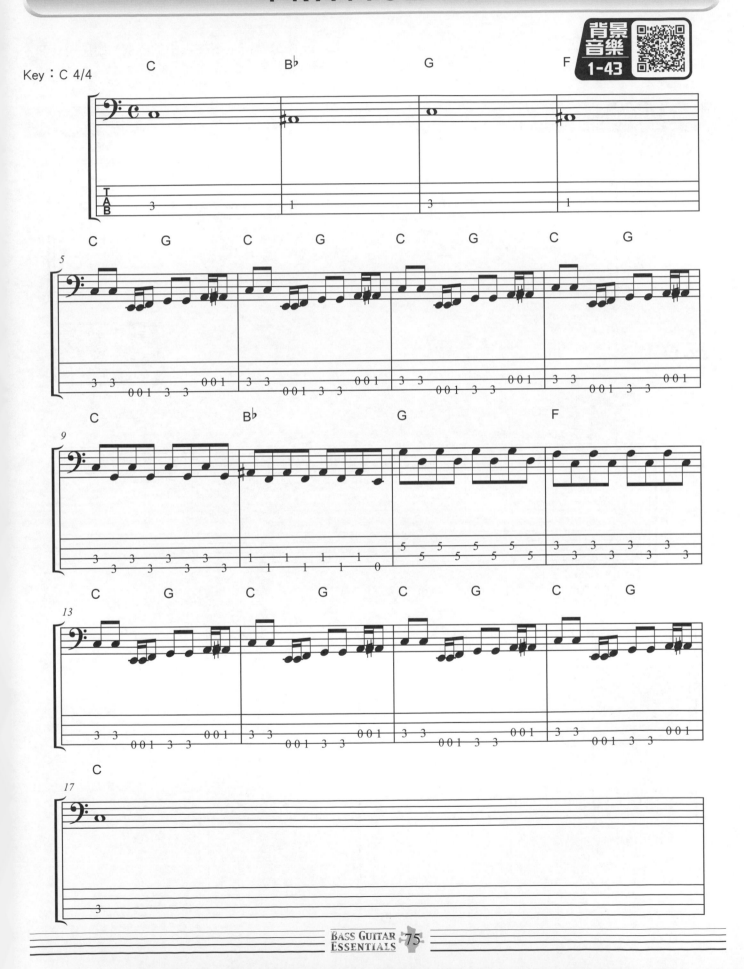

79888898988888888898888888788888888888888888

22 節奏小百科（三）～十六分音符篇

課程愈到後面，節拍的速度也愈來愈快！本課將介紹一些以「十六分音符」節拍為主的節奏，難度將比之前的更難！讀友們加油！想進步就別怕困難！來！拿起你的Bass吧！

（一）16 BEAT SOUL（DOUBLE SOUL）

基本彈法

EX-42

Key：C 4/4

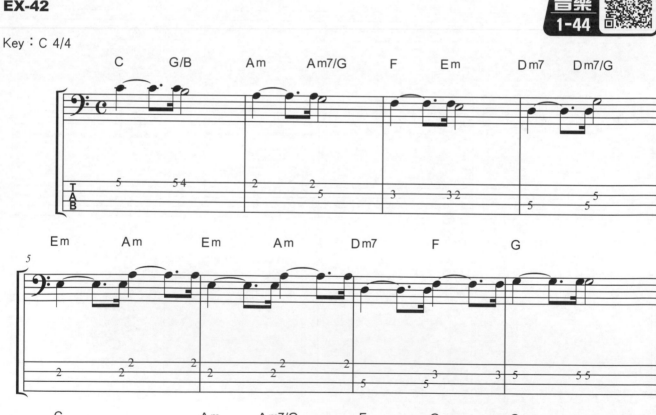

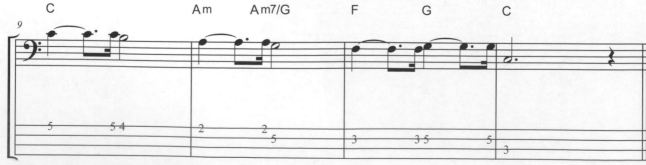

（二）16 BEAT ROCK（16分音符搖滾樂）

基本彈法

EX-43

Key：Am 4/4

（三）FUNK（放客樂）

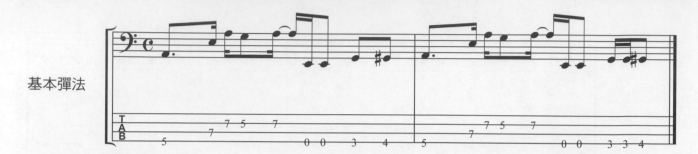

基本彈法

EX-44

Key：Am 4/4

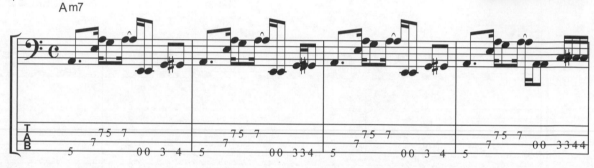

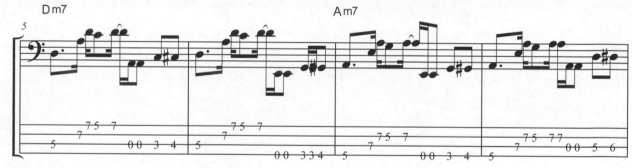

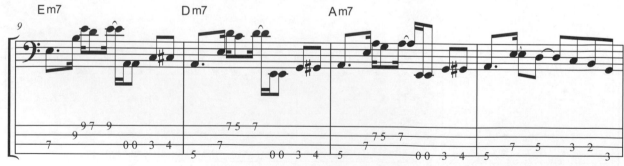

（四）REGGAE（雷鬼樂）

基本彈法

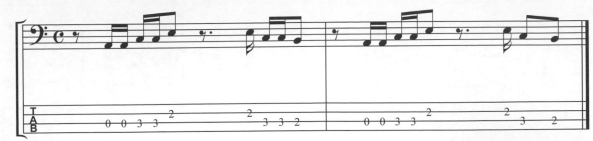

EX-45

背景音樂 1-47

Key：Am 4/4

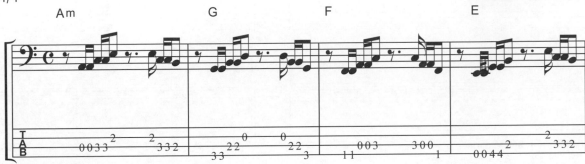

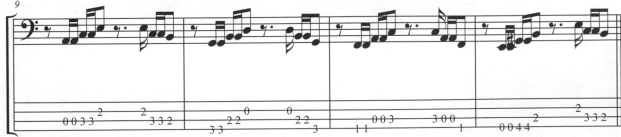

BASS小常識

（1）「Fade Out」的原意是「漸漸消失」的意思。因此，上曲例的Bass必須一直反覆同一樂句，而且漸漸將音量收小而至消失。

（2）Reggae的節奏其實在上一次就出現過在節奏小百科（二）中，讀友們不妨兩相比較，看看味道上有何不同？

（3）本曲例的Bass音是使用「分解和弦」的方式來彈奏，其樂理部份請參考本開第29課的樂理內容介紹，便可知曉。

23 十六分音符悶音敲擊練習

熟練了「十六分音符」的節拍之後，接下來本課將以此節拍為重點，練習「敲弦」（Slapping）加上「十六分音符」節拍的感覺，請先練習以下的基本練習，節拍器設定在 ♩=70～100！（注意「悶音」（Mute）技巧的掌握控制）

EX-46

背景音樂 1-48

【譜1】

【譜7】

【譜2】

【譜8】

【譜3】

【譜9】

【譜4】

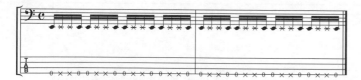

【譜10】

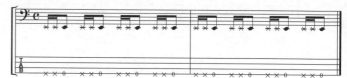

【譜5】

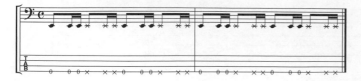

【譜11】

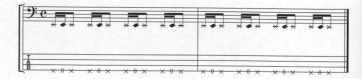

【譜6】

【譜12】

練習完以上的基本動作之後，接下來我將它們做一些混合的排列組合，便可以編成一些敲擊練習，請參考下譜來練習：

EX-47

放肆狂琴

單元23
十六分音符悶音敲擊練習

如果加上一些適當的旋律編排，便可以得到一些好聽且具有節奏感的Bass Solo範例，請看下譜所示：

EX-48

【譜1】

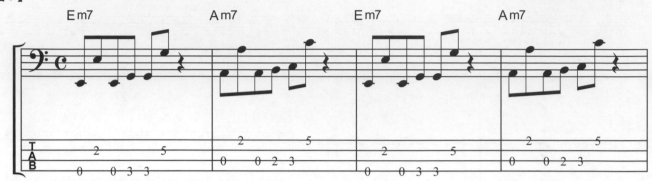

【譜2】

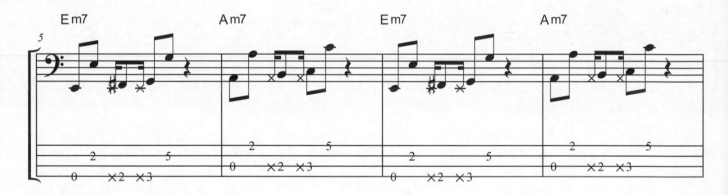

【譜3】

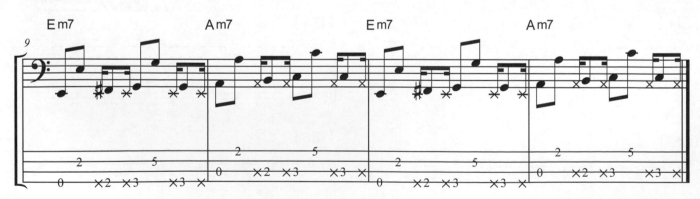

24 裝 飾 音

如何在彈奏Bass的時候，讓音符聽來更加優美悅耳？很簡單,加上「裝飾音」便成了！

（一） 搥弦 （HAMMER ON）

基本的「裝飾音」的技巧有四種，第一種為「搥弦」（Hammer On），其代號為 Ⓗ,彈奏方式如下圖所示：

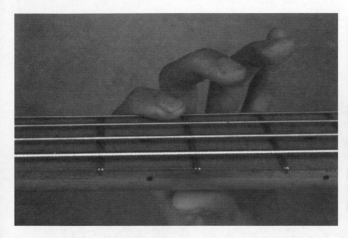
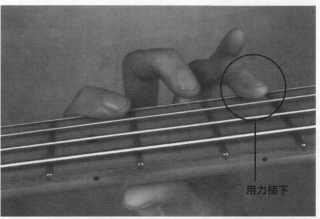

用力槌下

EX-49

背景音樂 1-51-1

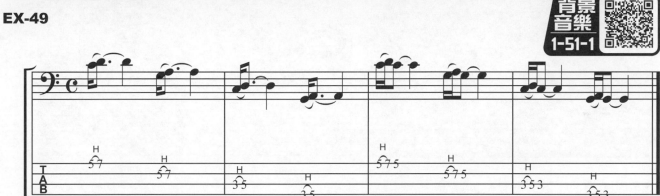

（二） 勾弦 （PULL OFF）

和「搥弦」相對的技巧稱之為「勾弦」（Pull Off），代號為 Ⓟ,彈奏方式如下圖所示：

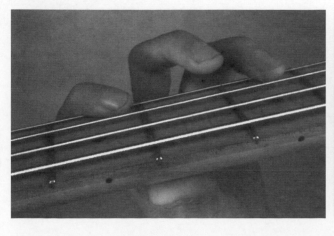
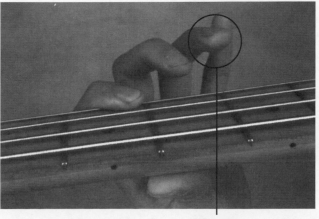

向上勾起

試彈奏下譜，練習一下「勾弦」的感覺：

EX-50

（三）「滑弦」（SLIDE）

接下來介紹的技巧為「滑弦」（Slide），代號為 ⓈＳ，如下圖所示：

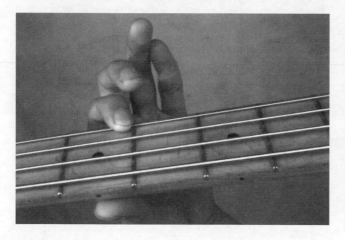

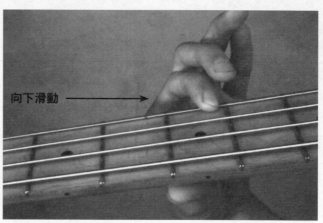

向下滑動 ➝

試彈奏下譜，練習一下「滑弦」的感覺：

EX-51

（四）推弦（BEND）

最後介紹的技巧為「推弦」（Bend），符號為 Ⓑ.，一般均使用無名指按弦向上推，食指和中指輔助的方式彈奏，如下圖所示：

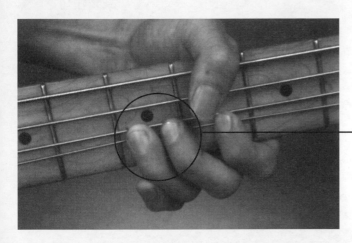

———— 向上推弦

貝士「推弦」比吉他困難許多，主要原因是因為弦徑較粗，「推弦」的力量相對也較大，因此BASS較少使用「推弦」的技巧。以下的譜例提供讀友們練習「推弦」的技巧：

EX-52

25 左右手悶音敲擊技巧

「悶音」（Mute）的手法有許多種，除了前幾課提到的左手觸弦、右手敲弦的基本「悶音」敲弦技巧之外，本課將再一一講解其它常用的「悶音」手法。

首先，使用左手手指拍擊琴弦也可以達到「悶音」的效果。方法很簡單，先用左手食指輕壓所有的琴弦（切勿將弦壓緊），然後中指、無名指和小指迅速地向下拍擊弦，如此便可以達到左手的「悶音」效果！詳見下圖左手悶音拍弦圖解：

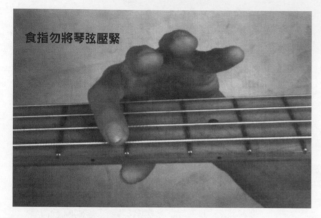

食指勿將琴弦壓緊

▲ 左手拍擊預備動作

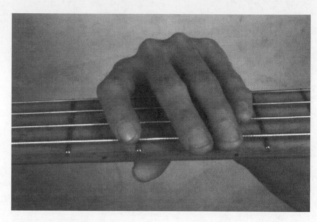

▲ 拍擊動作開始

左手拍弦的技巧在記譜中的縮寫為「L」。代號依然是「X」，接下來的練習請讀友們留意左右手拍弦的手法，記得節拍愈快愈好，才能將節奏感表現出來！（註：右手大姆指敲弦悶音縮寫為「tb」）

EX-53

背景音樂 1-52

【譜1】

【譜2】

【譜3】

【譜4】

不太好練吧！？需要熟練一下才會「上手」喔！加油吧！

接下來我來介紹另一種「悶音」技巧，那是使用你的右手手腕做「悶音」的音色。首先用你的左手手指輕觸琴弦，然後用右手手腕部位去拍擊琴弦（其實用手指去拍弦也成），其方式如下圖所示：

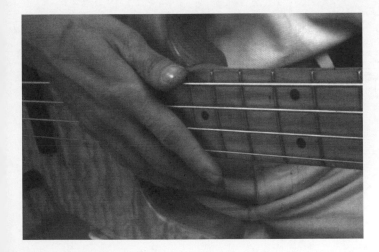

▲ 手腕向下拍弦

右手手腕拍弦的代號為「W.」（Wrist的縮寫），通常被使用於「重音」（Accent）的節奏表現，讀友們可試彈下譜，聽聽看Bass被當做打擊樂器使用的特殊效果！（譜中「>」代表「重音」）請留意輕重音的力道掌握。

EX-54

【譜1】

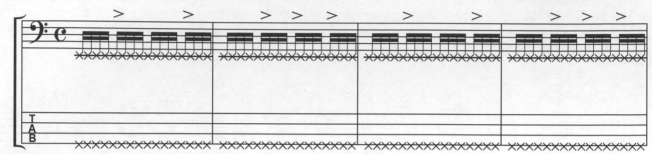

【譜2】

【譜3】

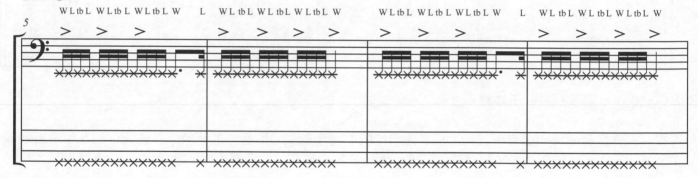

【譜4】

其實，可以做出「悶音」效果的方法有很多，只要你肯動腦筋去想每個人都可以自創一手別人所沒有的獨門絕技！在這裡我只啟發讀友們的靈感，希望你能從中得到一些「點子」！
以下我編了些樂句，來彈彈吧！

EX-55

【譜1】

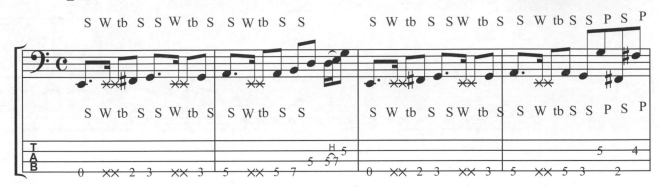

【譜1】

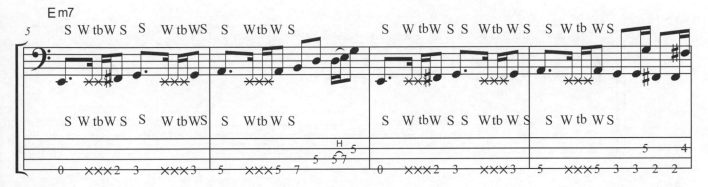

【譜1】

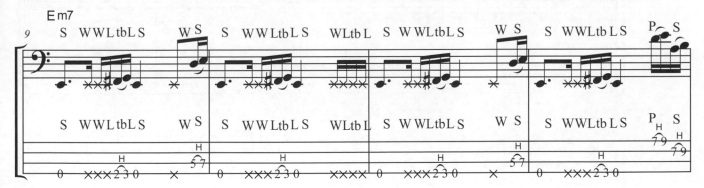

【譜1】

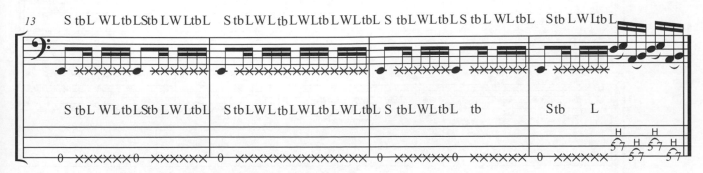

26 敲弦、勾弦綜合練習

本課將以「十六分音符」為節拍，練習「敲弦」和「勾弦」的技巧，請先彈奏以下的基本動作：

EX-56

背景音樂 1-55

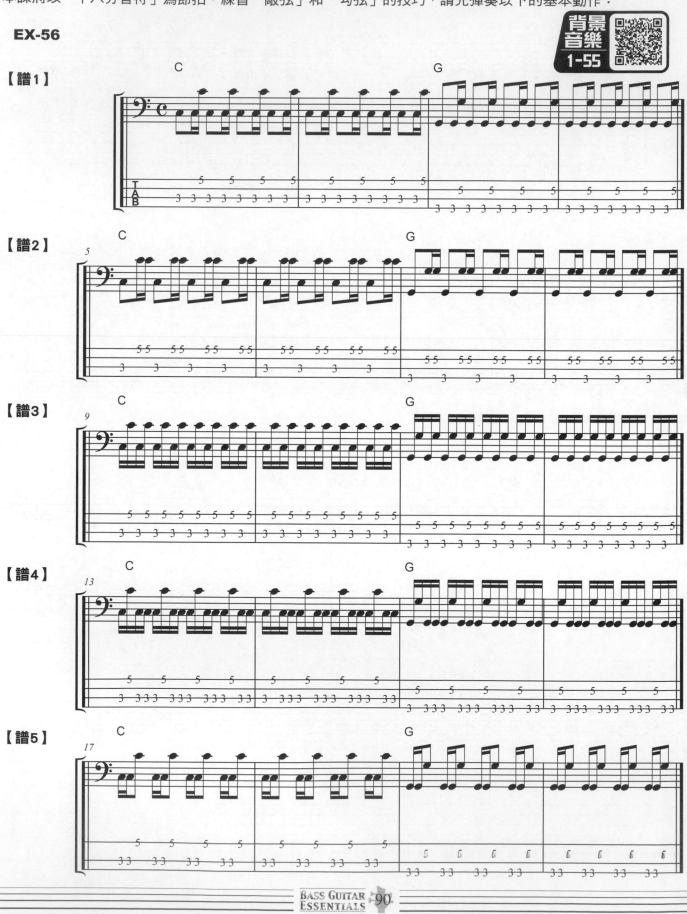

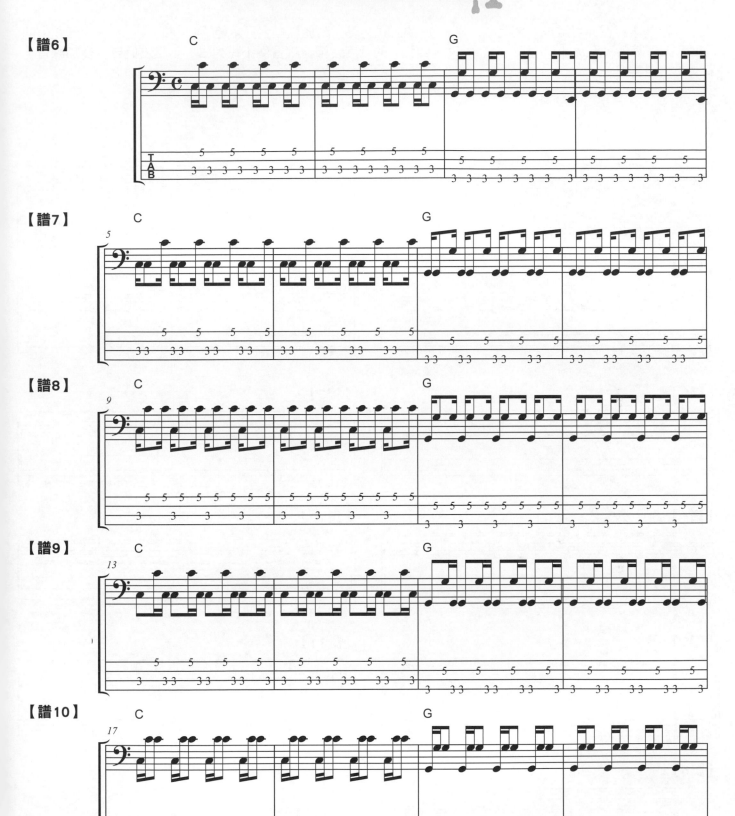

以上11種基本練習亦可改成「悶音」（Mute）的方式彈奏，限於篇幅我只示範「1」和「1」（一、三弦）的八度音彈奏練習，至於「5」和「5」（二、四弦）的八度音彈奏練習便不再列舉，請讀友們自行多加練習，來：開始彈奏吧。

EX-57

【譜1】

【譜7】
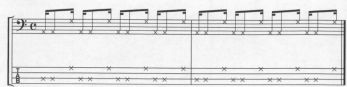

【譜2】
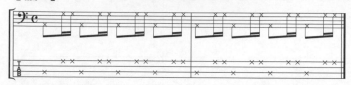

【譜8】
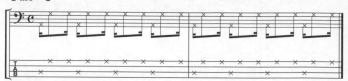

【譜3】
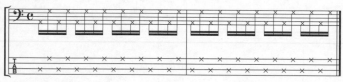

【譜9】

【譜4】

【譜10】

【譜5】

【譜11】

【譜6】

接下來，讓我們來活用之前所講解過的技巧，首先，我們先彈奏一個兩小節的樂句，其中第二小節的後兩拍是空拍，我先放入一個二拍的休止符，如下譜所示：

EX-58

Em7

接下來，讓我們來活用之前所講解過的技巧，首先，我們先彈奏一個兩小節的樂句，其中第二小節的後兩拍是空拍，我先放入一個二拍的休止符，如下譜所示：

EX-59

背景
音樂
1-56

Em7

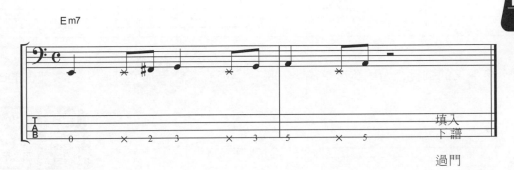

填入
下譜
過門

EX-60 【過門範例】

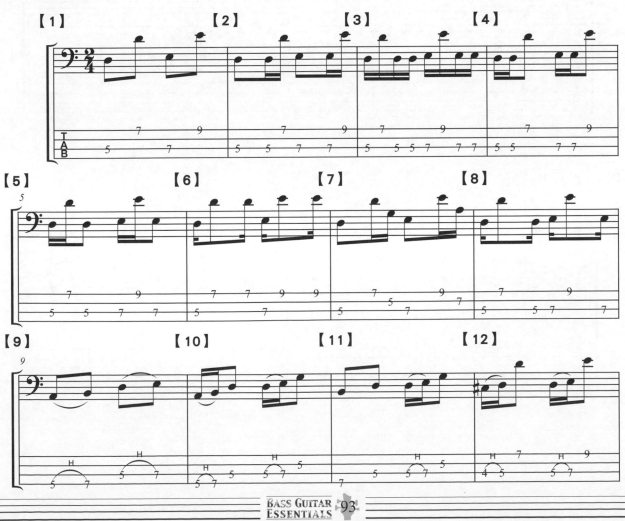

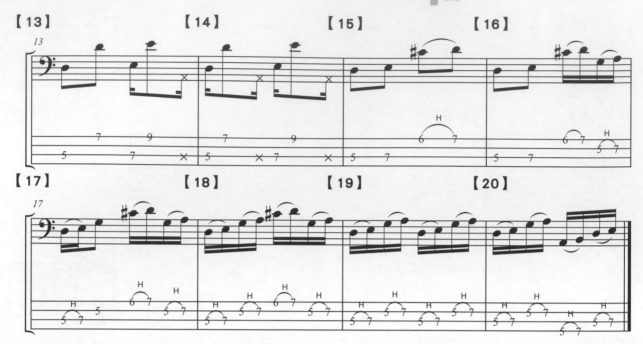

如何？抓到要領了嗎？接下來的彈奏練習困難度更高一點兒，但節奏感會更加強烈喔！請拿起你的Bass開始Play吧！

EX-61

背景音樂 1-57

Em7

填入
下譜

過門

EX-62 【過門範例】

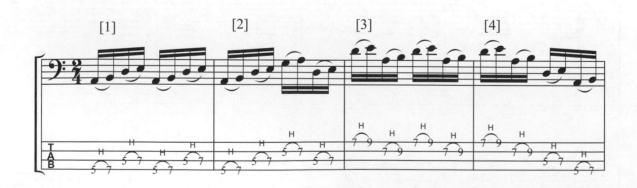

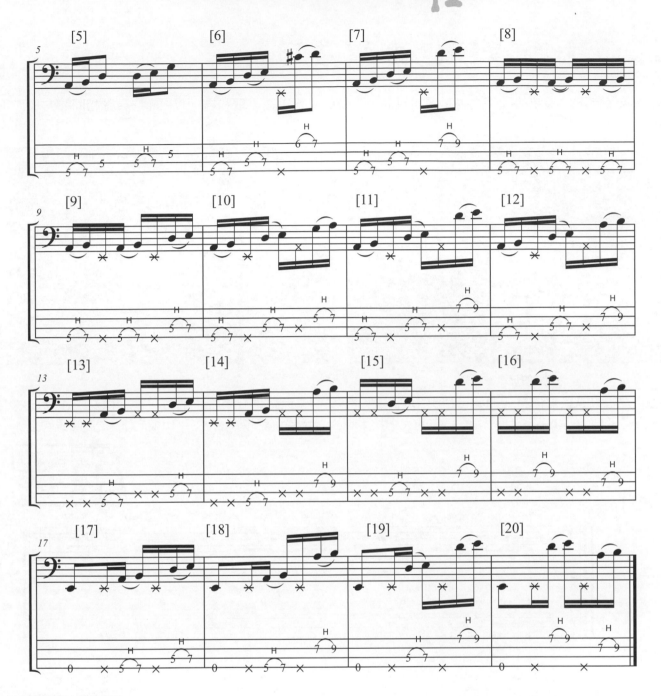

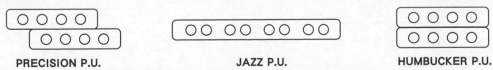

BASS小常識

電貝士的靈魂－－拾音器（Pick Up，　以下簡稱P.U.），其實只是一個纏繞著「線圈」（Coil）的永久磁鐵，經由微電流通過「線圈」後產生磁場，便可以收取來自於弦震動的微小音頻訊號，再經由「擴音器」的放大訊號，你便可以聽到電貝士的聲音了！

Bass　的P.U.依外型概分為三種，一為Precision P.U.，　簡稱P.Type P.U.為最原始的P.U.，　音量大，音色較渾厚，Fender廠的Precision Bass　為其代表作，適合Rock　、Metal等需要較大音量的音樂，第二種為Jazz P.U.簡稱J. Type .P.U.音量小，音色甜美，明亮Fender廠的Jazz Bass為其代表作，適合Jazz. Popular等音樂類型，第三種為Humbucker P.U.簡稱H.Type P.U.，音量比前兩者更大，音色圓潤，飽滿為其特色，Musicman廠的Stingray為其代表作。

PRECISION P.U.　　　　JAZZ P.U.　　　　HUMBUCKER P.U.

27 大姆指下上敲弦技巧

大姆指除了向下做敲弦的動作之外，還可以向上勾弦的動作；其原理和吉他以Pick撥琴弦相同。方式如下圖所示：

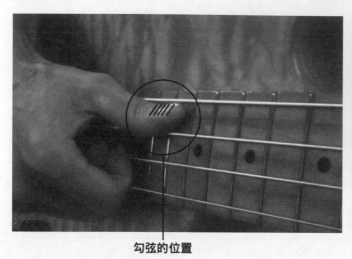 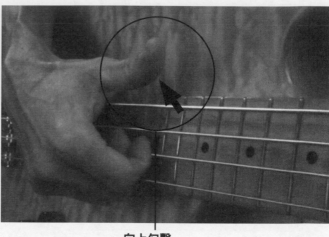

勾弦的位置　　　　　　　　　　　　　　　　　向上勾擊

勾弦的方法很簡單，但是一開始可能抓不到要領，不妨由慢而快地感覺姆指的位置，相信必能逐漸地就手！來：彈奏下列的基本練習，記得剪短你的大姆指甲喔：以免受傷就慘了。（∏ 代表向下，∨ 代表向上）

背景音樂 2-1

【譜1】

【譜2】

【譜3】

【譜4】

【譜5】

【譜6】

OK！暖身運動做完了，接下來我來示範一些簡單的樂句，請你練習一下大姆指下上敲勾弦的技巧！（譜例中「S」代表「敲弦」（Slapping）；「P」代表「勾弦」（Popping）

放肆狂琴 單元27 大姆指下上敲弦技巧

EX-64

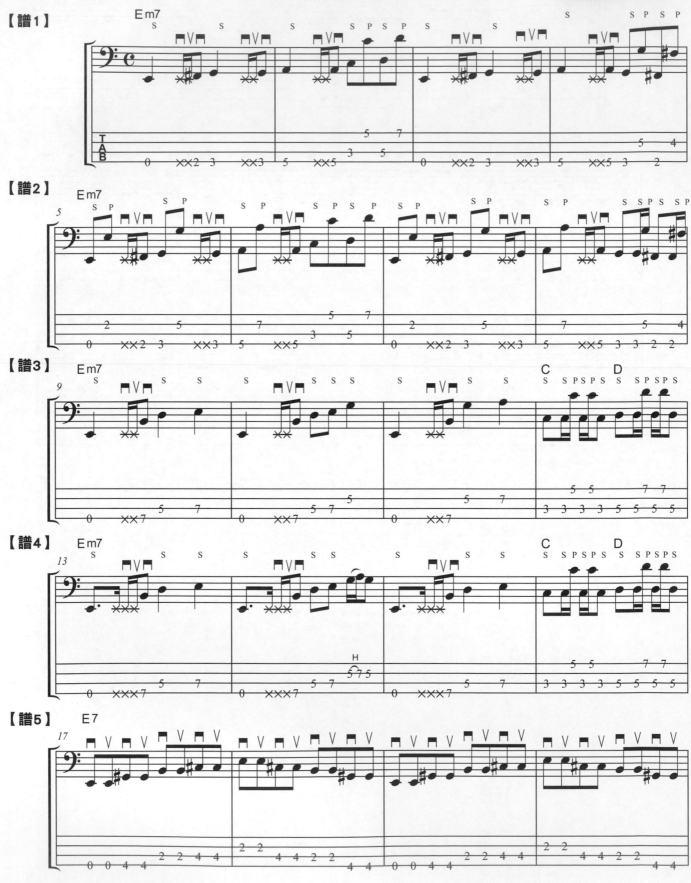

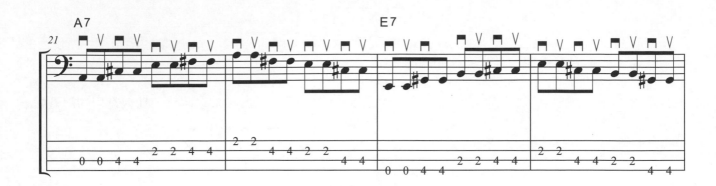

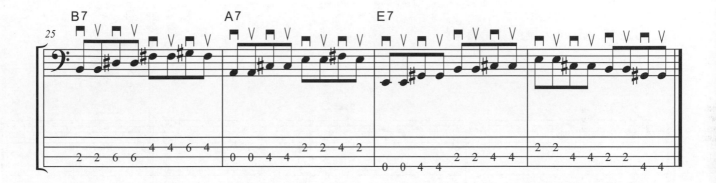

28 淺談Funk Bass

這一課我將以「Funk」音樂類型為主，介紹幾種和「Funk」有關的Bass　Line順帶說明譜例中所使用的「和弦」功能，算是對前幾期的課程過一個呼應。

最基本的「Funk」是以「BEAT」的節奏為主，也是以「8分音符」的節拍加以變化，比較常用的節奏如下：

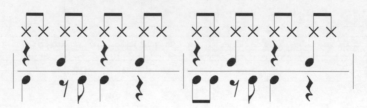

接著，我們加入Bass，讓節奏更有律動：

【譜2】

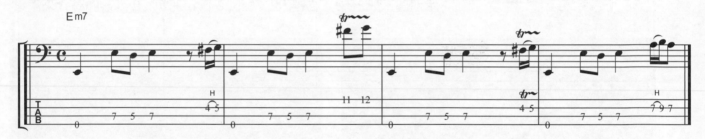

再加上「悶音」(Mute)，感覺又不太一樣：

【譜3】

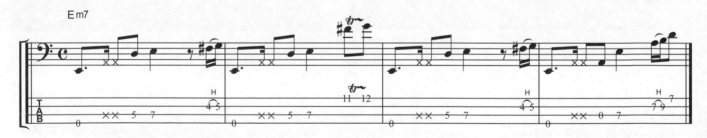

也可以用「Funky」的手法來演奏：

【譜4】

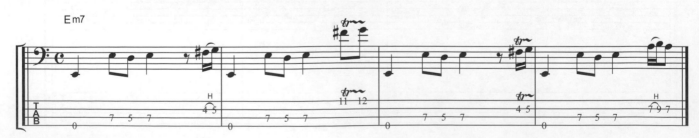

另一種Funky的手法：

【譜5】

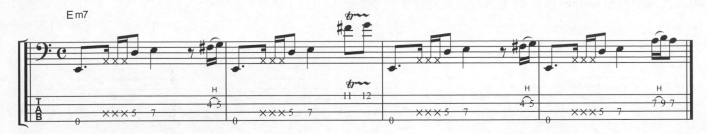

如果我們用「級數」的觀念來看剛剛的練習，若以「譜2」為例，其實我使用的和弦是上一期曾經用過的「小七和弦」，若以「級數」的排列方式來看，其組成音為「1」「3♭」「5」「7♭」等四個音，換算成一般的簡譜後使如下譜所示(不論高低音，只看成對等的「級數」)

「小七和弦」由於「3♭」與「7♭」的緣故，在聽覺上便帶有一些「慵懶」、「頹廢」的感覺，也因此便常被使用在「Funk」的音樂中；接下來我把節拍改成「十六音符」的方式來演奏，當然，鼓的節奏變改成下譜：

【譜6】

Bass的音也改成「十六音符」的節拍來演奏，我將「譜二」的Bass Line 改編成下譜：

【譜7】

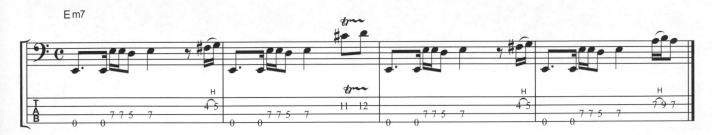

當然也可以用「Funky」的手法來演奏：

【譜8】

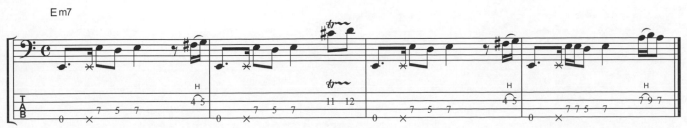

放肆狂琴 單元28 淺談Funk Bass

在「Funk」的音樂中，鼓和Bass是十分重要的樂器，整個節奏的感覺全由兩樣樂器來烘托，因此，如何正確的表現出Bass的節奏便是一門重要的課題了，希望本期的內容對讀友們對「Funk」的Bass手法有些許的幫助，接下來的譜例也是帶有「Funk」味道，的節奏供讀友們練習，大家加油吧！

【譜9】

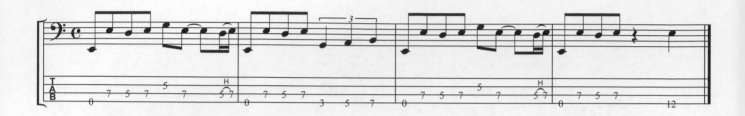

29 FUNKY的SOLO範例

OK！基本的Funky技巧都已大致介紹完了，本課的內容將以一小節，二小節，四小節的編譜方式，來循序漸進地示範一般Bass手常用的　　Funky手法。希望讀友們多加練習，相信對Funky的概念會有更深一層的瞭解。

背景音樂 2-3

EX-65

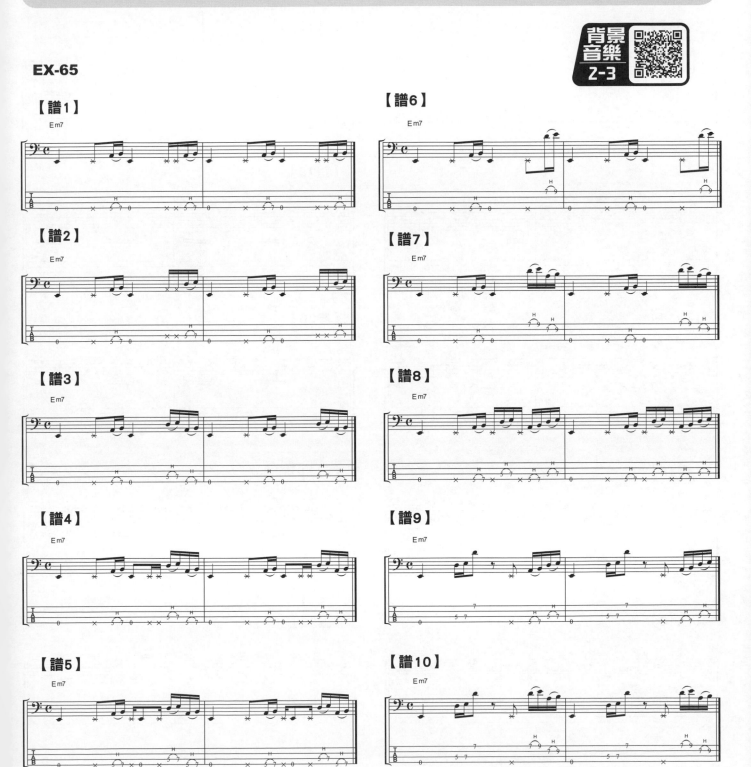

【譜11】

Em7

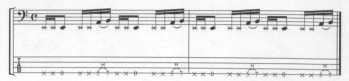

【譜12】

Em7

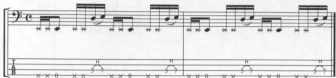

【譜13】

Em7

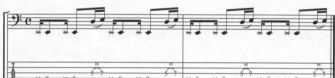

【譜14】

Em7

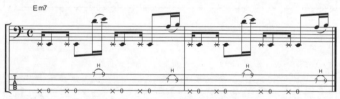

【譜15】

Em7

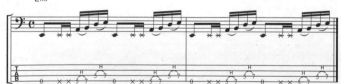

【譜16】

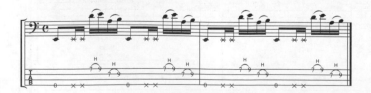

【譜17】

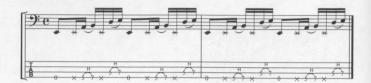

【譜18】

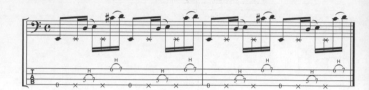

【譜19】

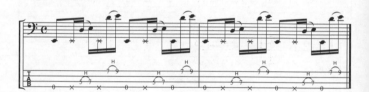

【譜20】

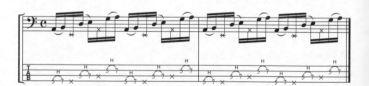

【譜21】

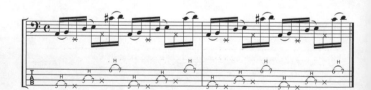

【譜22】

Em7

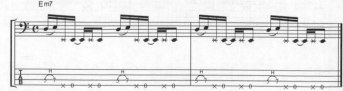

放肆狂琴

【譜23】

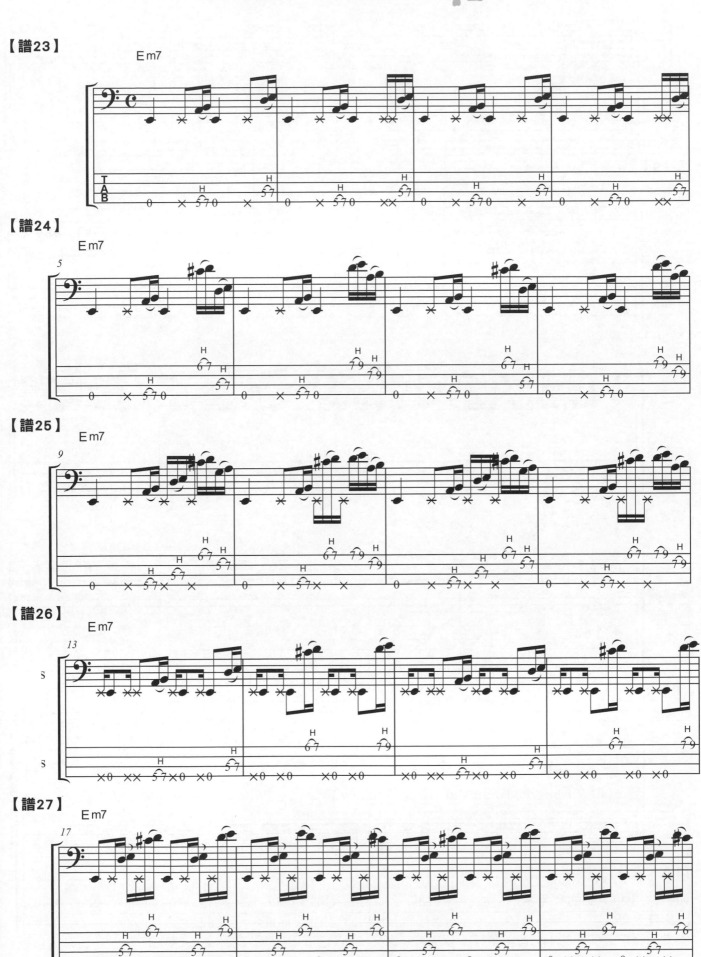

【譜24】

【譜25】

【譜26】

【譜27】

單元29
FUNKY的SOLO範例

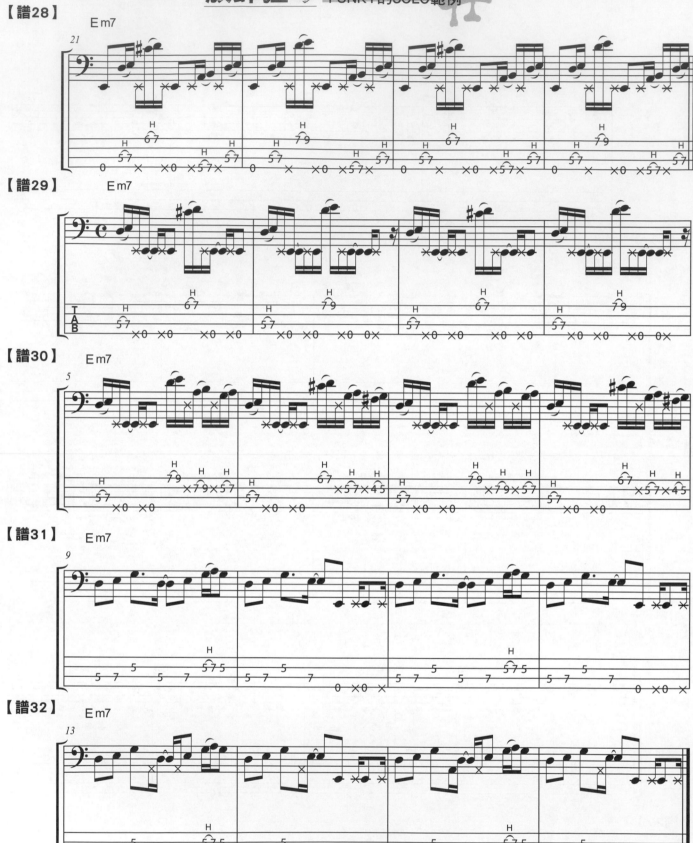

BASS小常識

如果你想讓BASS的音色聽來更加飽滿、甜潤的話，「效果器」（Effector）之一的「Compressor」將可以幫你達到要求，「Compressor」（波封壓縮器）作用原理是將Bass的「包絡曲線」（Envelope Wave）予以適當的壓縮，使你的Bass音色聽來不會太爆或太亮！而調整的重點便在於「Attack Level」（上升音量強度）的大小，調得越大音色便會聽起來更扁！

放肆狂琴

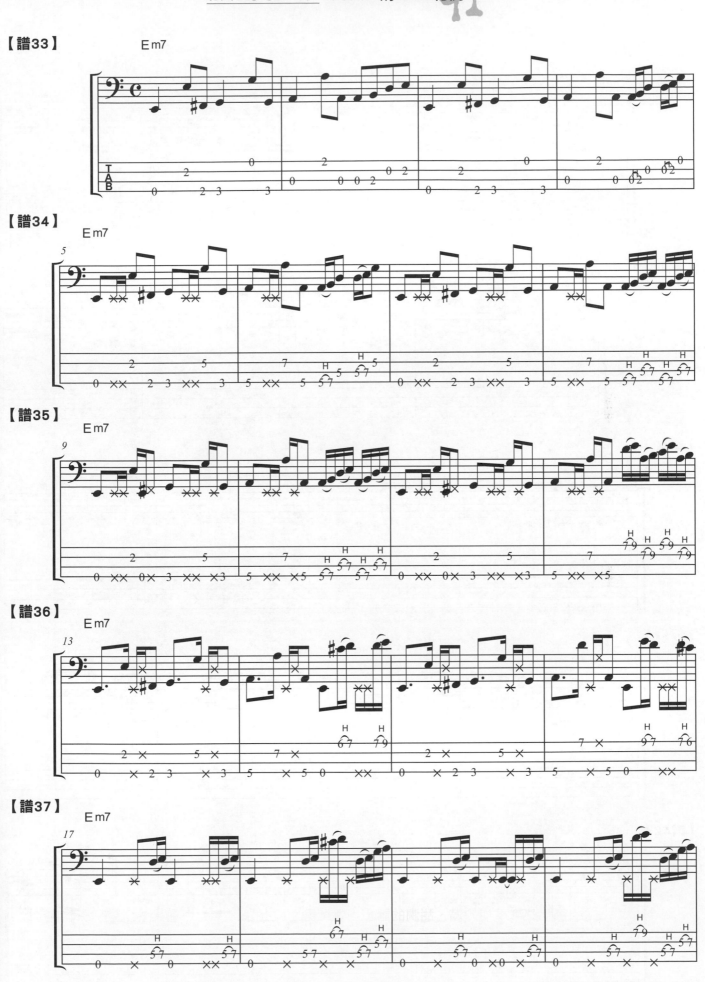

【譜33】

【譜34】

【譜35】

【譜36】

【譜37】

【譜38】

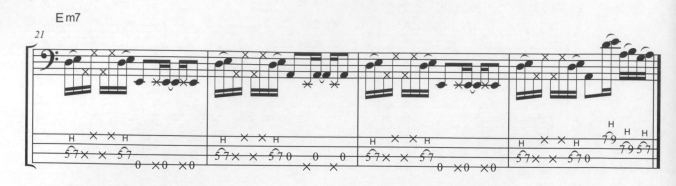

【譜39】

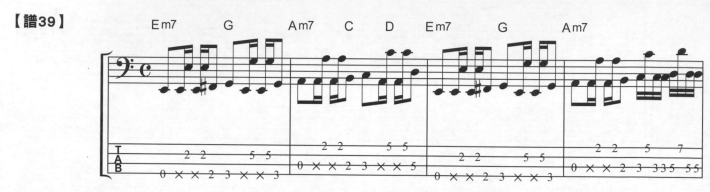

【譜40】

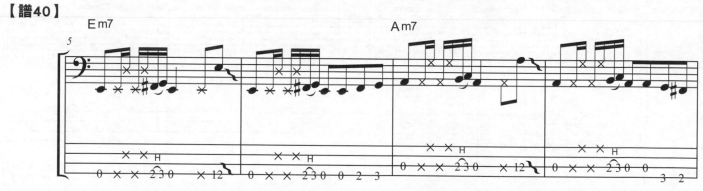

【譜41】

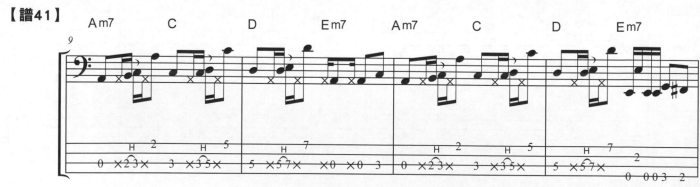

【譜42】

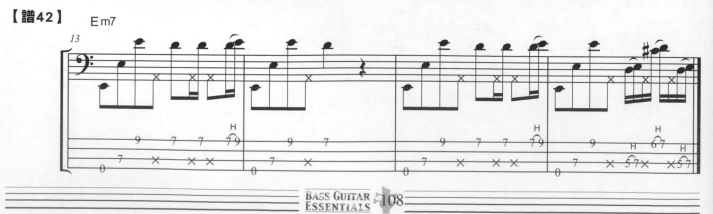

30　和弦的魔力

音樂可以影響一個人的情緒，有的音樂聽起來令人愉快，有的則聽起來令人感傷，甚至於哀傷，究竟音樂有何魔力

如果你單獨彈奏一個音，例如「１」，其實不會有太大的情緒感受，但如果你接著彈「３」和「５」的音，聽起來的感覺便十分溫暖（Warm）、明亮（Bright），如下譜所示：

EX-66

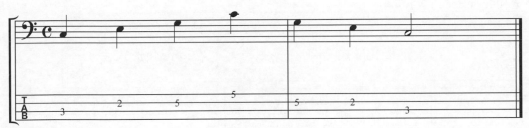

緊接著，讓我們來彈「１」「♭３」「５」三個音，請你比較一下和剛剛「１」「３」「５」三個音的聽覺效果。

EX-67

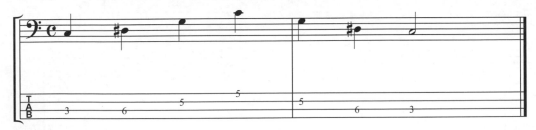

如何？是不是聽來灰暗（Dark）多了？這便是重點了！把多個單音融合在一起後，情緒的效果便會被表達出來！

在樂理上，把三個以上的音融合在一起的音響效果被稱為〝和弦〞（Chord）。但為了不使聲音漫無目地的融合在一起，「和弦」便有一定的組合公式可供學習者遵循，其公式見下表所示！

三個音所組成的和弦

和弦名稱	組成音程	舉例和弦	組成音
大三和弦（MAJOR TRIAD）	根音＋大三度＋純五度	C	1 3 5
小三和弦（MINOR TRIAD）	根音＋小三度＋純五度	Cm	1 ♭3 5
增三和弦（AUGMENT TRIAD）	根音＋大三度＋增五度	Caug	1 3 ♯5
減三和弦（DIMINISHED TRIAD）	根音＋小三度＋減五度	Cdim	1 ♭3 ♭5

註：大三度－相距三個音，四個半音。小三度－相距三個音，三個半音。純五度－相距五個音，七個半音。
　　增五度－相距五個音，八個半音。減五度－相距五個音，六個半音。

由上表得知每個和弦的組成方式，我們便可以在Bass上找到每個和弦的組成音位置，你可以用右手的大姆指或食指向下去撥弦，做出「琶音」或稱「分解和弦」，（Arppegio）的動作，代號為（ ）。

現在，讓我來一一說明每個和弦在Bass上的位置。

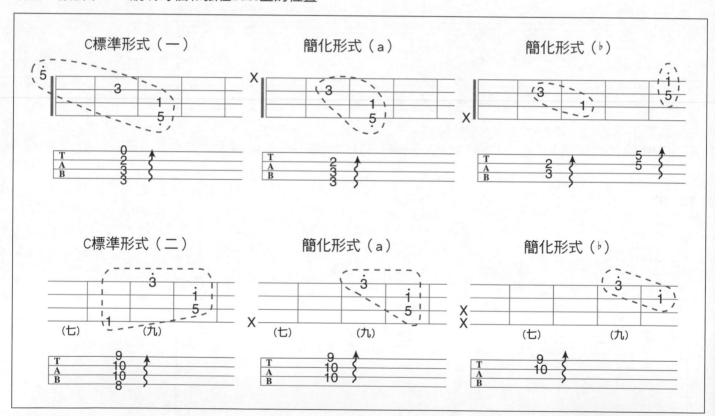

譜例如下：

EX-68

【譜1】　　　　C

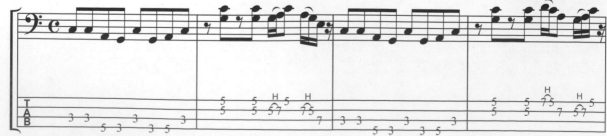

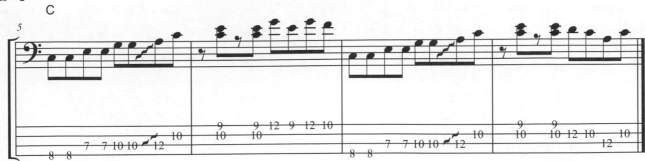

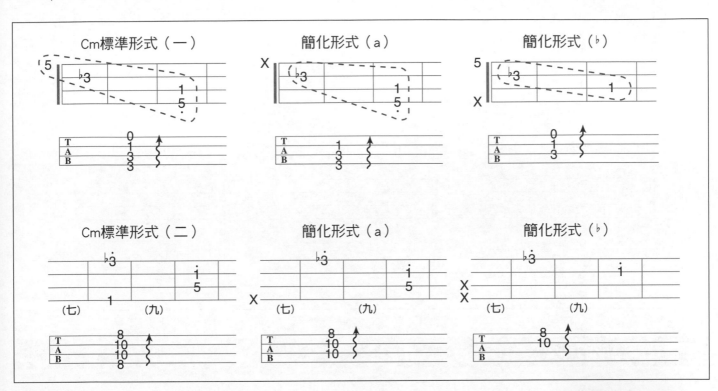

譜例如下：

EX-69

【譜1】

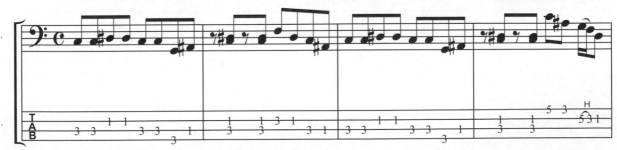

【譜2】

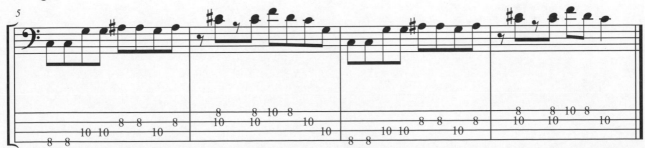

Caug（增和弦）及Cdim（減和弦）

Caug（增和弦）及Cdim（減和弦）由於屬「不和協和弦」，因此較少被使用在音樂上，本課便不再示範譜例，僅將和弦模式做一說明，請參照下表：

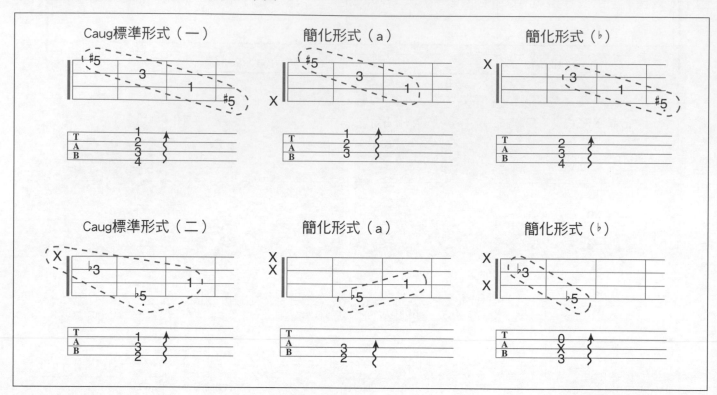

四個音所組成的和弦

和弦名稱	組成音程	舉例和弦	組成音
大七和弦（Major Seventh）	根音＋大三度＋純五度＋大七度	Cmaj7	1 3 5 7
小七和弦（Minor Seventh）	根音＋小三度＋純五度＋小七度	Cm7	1 ♭3 5 ♭7
屬七和弦（Dominat Seventh）	根音＋大三度＋純五度＋小七度	C7	1 3 5 ♭7
小七減五和弦（Minor Seventh Diminished Fifth）	根音＋小三度＋減五度＋小七度	Cm7-5	1 ♭3 ♭5 ♭7
減七和弦（Diminished Seventh）	根音＋小三度＋減五度＋減七度	Cdim7	1 ♭3 ♭5 ♭♭7

註：大七度－相距七個音，11個半音。

　　小七度－相距七個音，10個半音。

　　減七度－相距七個音，9個半音。

　　♭♭7＝6

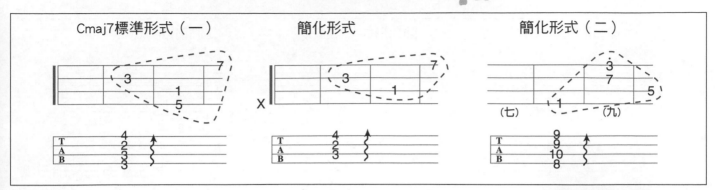

譜例如下：

EX-70

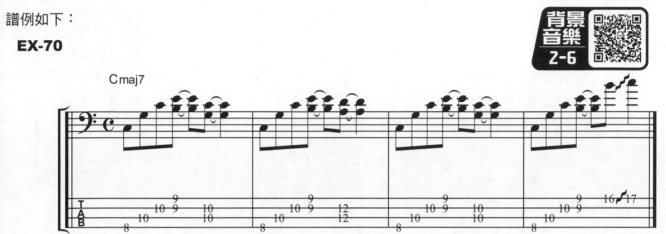

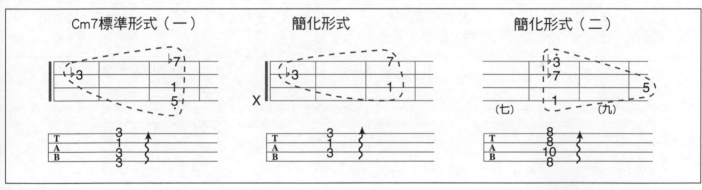

譜例如下：

EX-71

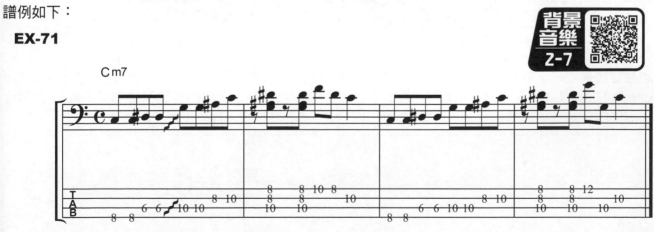

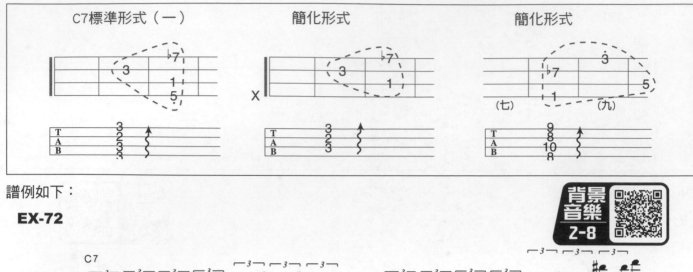

譜例如下：

EX-72

背景音樂 2-8

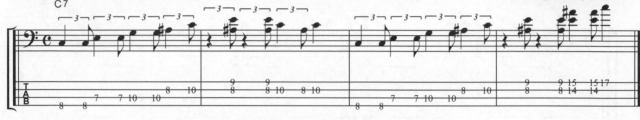

Cm7-5（小七減五和弦）及Cdim7（減七和弦）

Cm7-5（小七減五和弦）及Cdim7（減七和弦）屬於「不和協和弦」，也是較少被使用在音樂中，本課便不再示範其譜例，僅將和弦模式做一說明，請參照下表：

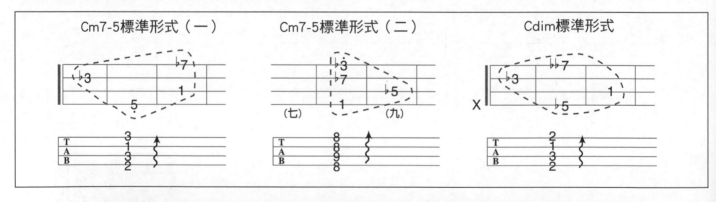

其它的和弦要如何找呢？其實很簡單。例如「Am」和弦，由於它是屬於「小三和弦」的類別，因此讀友們可參考「Cm」和弦的標準型式（二）的按法，將根音「1」（即第四弦第八格的位置）移動至「Am」的根音「6」（即第四弦第五格）的位置便可以如法炮製出「Am」的和弦模式，詳見下圖所示：

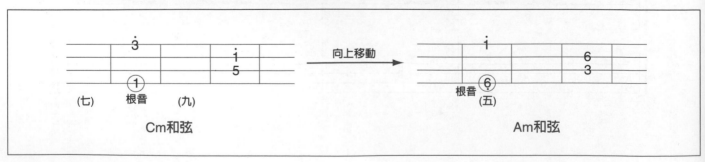

現在換我考考你，「F」和弦及「G」和弦要怎麼按呢？嗯～想一想吧！答案就在下圖中。

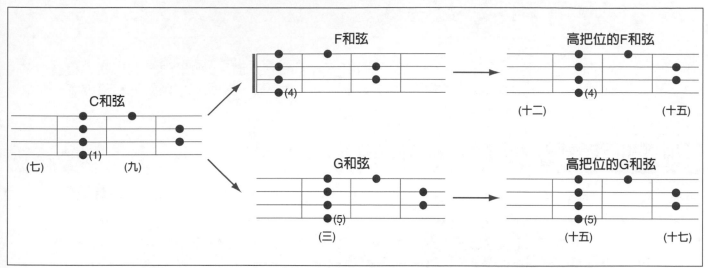

最後，請你將剛剛討論過的和弦串聯在一起，組成一個簡短的樂句，如下譜所示：

EX-73

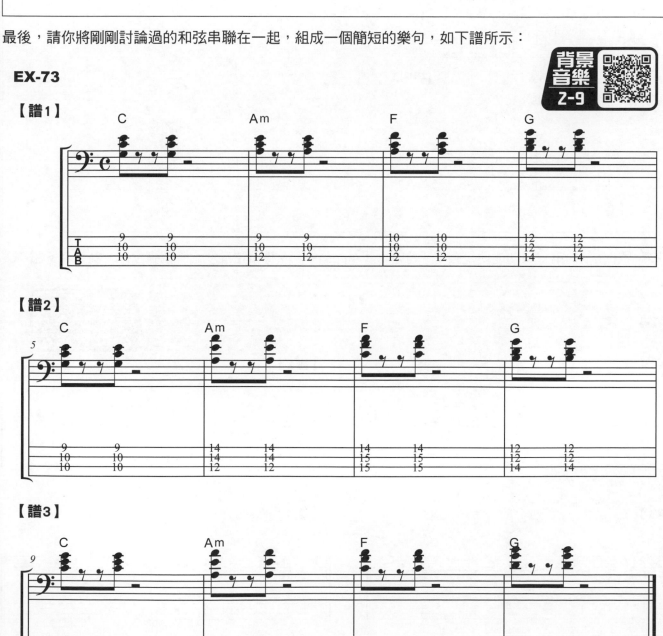

③1 活用和弦（一）

學了半天的「和弦」理論，究竟「和弦」有何實用價值呢？一般而言，如果你是個只彈「根音」的 Bass手，那學「和弦」的樂理就沒啥用途了！但如果你想更上一層樓，當個人人羨慕的Bass手的話，你就不能忽略「和弦」的樂理了，且看本課的內容介紹。

C和弦與Cm和弦

首先，我們先來看看「和弦」的位置，記得「C」和弦與「Cm」和弦的音階圖嗎？請看下圖所示：

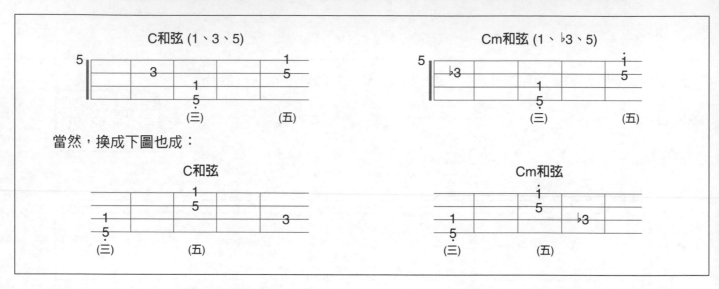

接下來，「和弦」的第一項功能便是彈奏「琶音」「Arppegio」，將和弦音一個一個彈出來，請彈奏下譜：

EX-74

【譜1】

【譜2】

【譜3】

【譜4】

另外一個把位的「C」和弦與「Cm」和弦如下圖示：

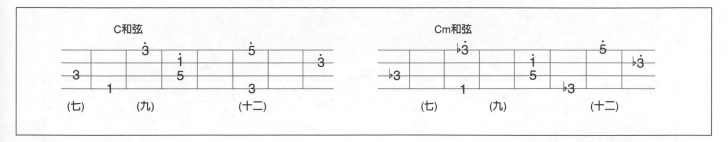

練習「琶音」的彈奏：

EX-75

【譜1】　3/4

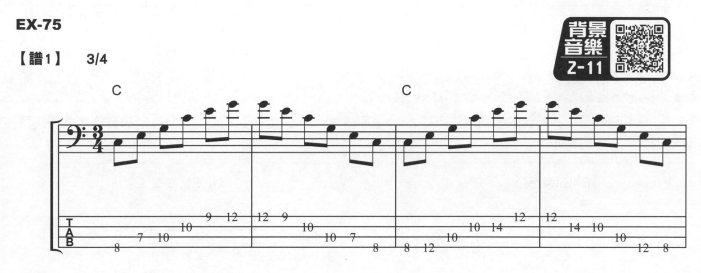

【譜2】　3/4

如同前課所提，若要彈奏「Am」的琶音的話，只需將「Cm」的根音「1」（第四弦第八格）移動至「Am」的根音「6」（第四弦第五格），其餘的音只需遵循著「Cm」的音階走便可以了：

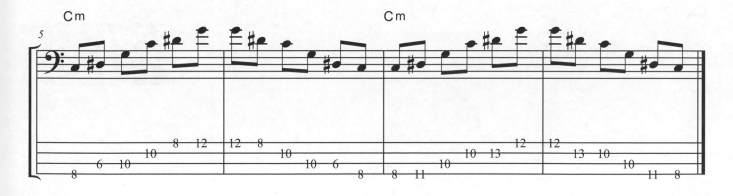

「Am」和弦的「琶音」練習

EX-76

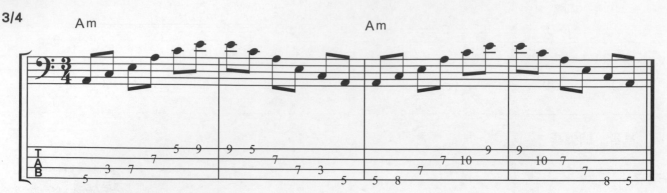

F和弦和G和弦

至於「F」和弦與「G」和弦的音階圖亦可從「C」和弦來推論，只需找到「4」與「5」的音便可求得這兩個和弦的音階，如下圖所示：

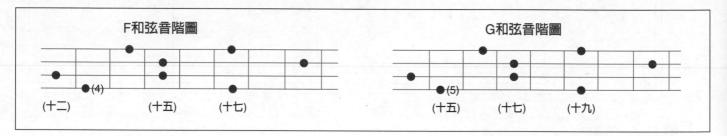

EX-77

「F」和弦與「G」和弦的「琶音」練習：

【譜1】

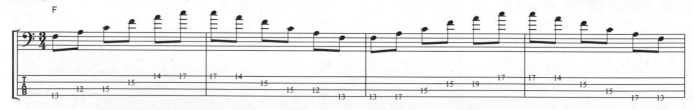

【譜2】

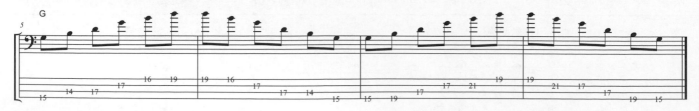

EX-78

「F」和弦與「G」和弦低把位「琶音」練習：

【譜1】

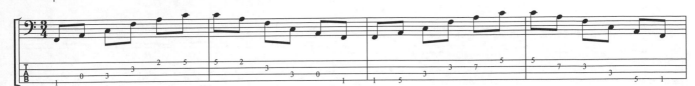

【譜2】

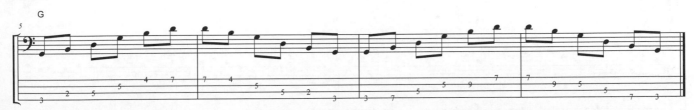

希望你不會被搞得頭昏腦脹！接下來我把這些和弦連接在一起，便可以聽到一串優美的音符喔！請拿起你的Bass來彈彈看！

WALTZ（華爾滋節奏）

EX-79

【譜1】　　3/4

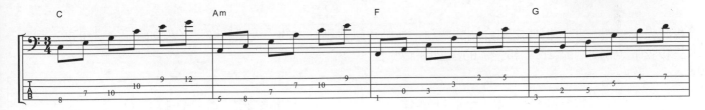

【譜2】　　3/4

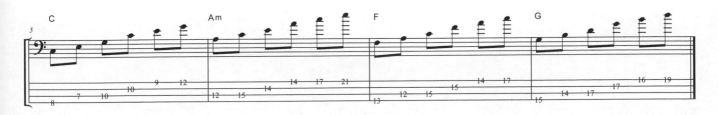

SLOW ROCK（慢搖滾節奏）

EX-80

【譜1】

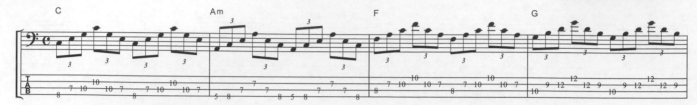

【譜2】

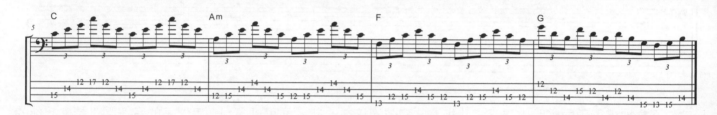

以上的譜例練習感覺有一點兒像「古典音樂」，如果你彈得夠流暢的話，不但悅耳好聽，對於Bass 的音階相信會有更深一層的了解與熟悉！相對的，你的演奏功力也會加強不少！

使用和弦音

和弦」的第二項功能是：使節奏聽來更加生動，甚至於有些節奏如果BASS 只彈「根音」的話會太單調，必須使用「和弦音」來彈奏才能詮譯出其原味！

讓我們先討論第一步，根據之前介紹的樂理，我們可以找到基本的「大三和弦」（例如：「C」和弦）與「小三和弦」（例如：「Cm」和弦）的指型圖，如下：

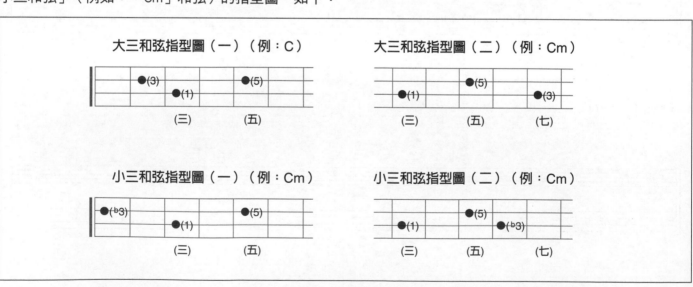

現在，我們來試試和弦音運用在BASS上的實例，首先介紹Rumba（倫巴）節奏，照例我編一段C—Am—F—G四小節的和弦進行，譜例如下：

RUMBA（倫巴）

EX-81

Key：C 4/4

【譜1】

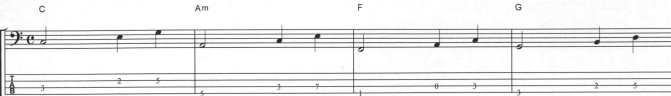

【譜2】

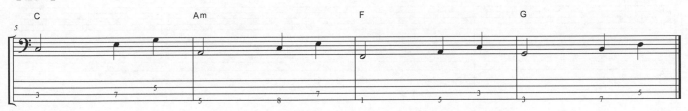

接下來的節奏練習都與「和弦」有關，請讀友們來一邊彈奏一邊研究其中的樂理：

SLOW ROCK

EX-82

Key：C 4/4

【譜1】

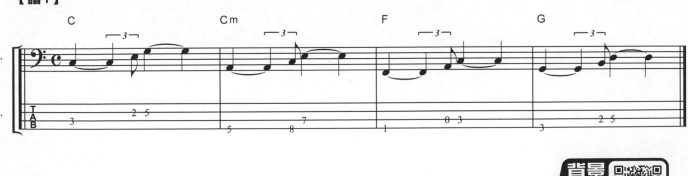

Key：C 4/4

【譜2】

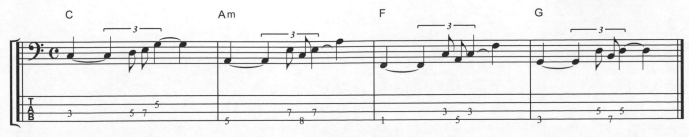

SWING（JAZZ WALKING）

EX-83

背景音樂 Z-17

Key：C 4/4

【譜1】

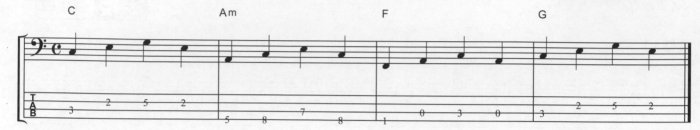

【譜2】

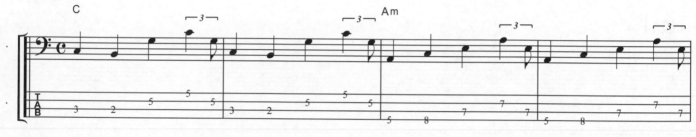

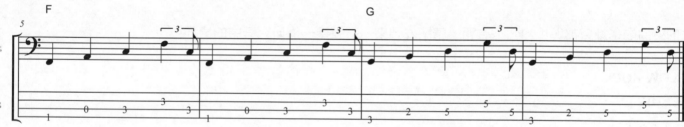

32 活用和弦（二）

接下來的課程，我們將再深入「和弦」的領域裡，探討一些更高難度的Bass技巧，請讀友們加油！

首先，我們要模擬出類似吉他的伴奏效果，先試試以下範例裡「和弦」的按法。注意你的左手食指必須同時壓緊Bass的四根弦！這個動作有一點兒像吉他的「封閉和弦」！

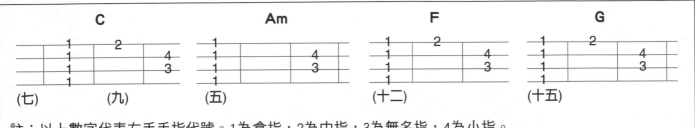

註：以上數字代表左手手指代號。1為食指，2為中指，3為無名指，4為小指。

接著我們來練習右手的撥弦方式，右手的四根手指全部都派上用場，大姆指（t）撥第四弦，食指（i）勾第三弦，中指（m）勾第二弦，無名指（r）勾第一弦，如下譜所示。左手則按「C和弦」。

EX-84

【譜1】

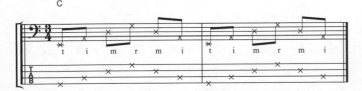

【譜2】

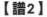

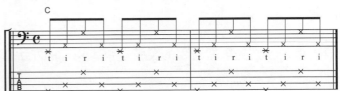

【譜3】

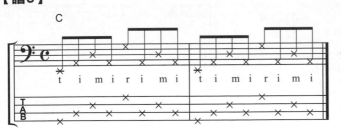

【譜4】

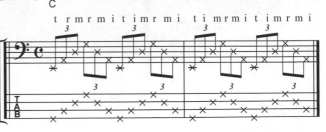

現在，讓我們將左右手加在一起演奏，你便可以聽到Bass做出類似吉他般的分解和弦音！

EX-85

背景音樂 2-18

【譜1】

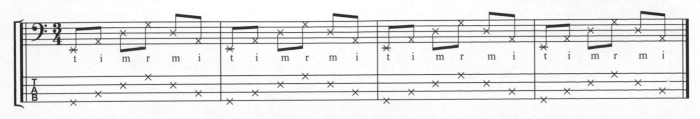

【譜2】

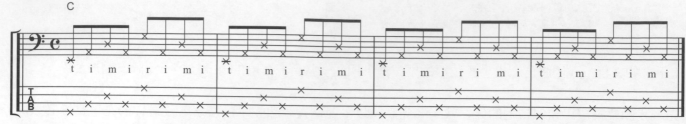

【譜3】

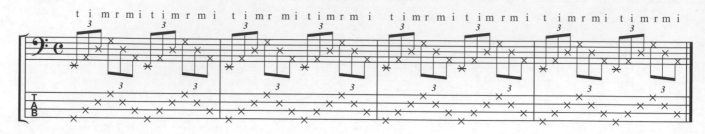

有一點兒困難吧！當然，以吉他的技巧而言！以上的練習其實算不了什麼！但因為Bass弦比較粗，相對地也難按了許多，So……請大家努力啦！

其它的「和弦」就請讀友們自行類推了，此處不再贅言。

接下來我要介紹一個更「ㄅ一ㄤˋ」的技巧－－「雙手點弦」（Two Hand Tapping），別誤會，這可不是像吉他一樣的「點弦」，而是利用左手去按「根音」右手按「和弦」的特殊技巧。怎麼做呢？請看以下的分項說明。

第一步，我們先練習左手的壓弦練習，用你的左手食指或中指做「搥弦」（Hammer On）的技巧，方法如下圖所示：

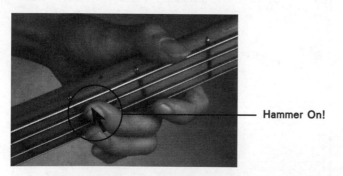

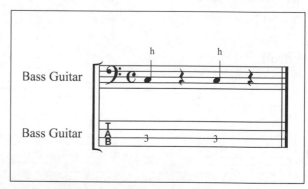

接下來，我們來彈奏「根音」練習，只用左手去「搥弦」便可，右手暫時休息，如下譜：

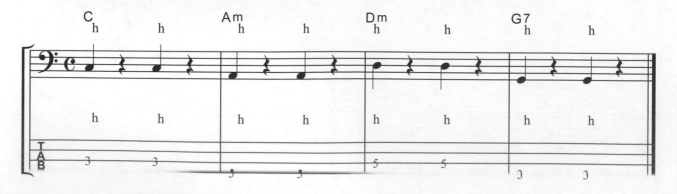

下一步，換右手上場了，右手用食指（i）與中指（m）去「搥弦」，如下圖所示：

Hammer On!

注意兩根手指音量的平均，切勿大小聲，接下來請彈奏下譜，練習右手的「搥弦」技巧：

EX-87

OK！現在把兩隻手合而為一啦，先練簡單一點的，來彈奏下譜－－「C和弦」節拍練習（手指代號不再標出，請參考之前的練習）

EX-88

熟練了嗎？現在來換和弦了，請彈奏下譜：

EX-89

接著我將練習編得再困難一點點，但聽來會更加生動喔！請留意左、右手位置的變化。

EX-90

Key：C 4/4

【譜1】

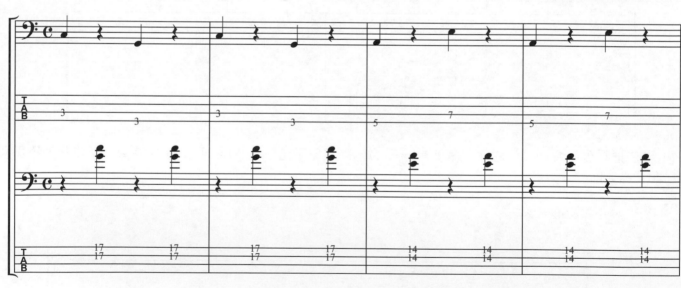

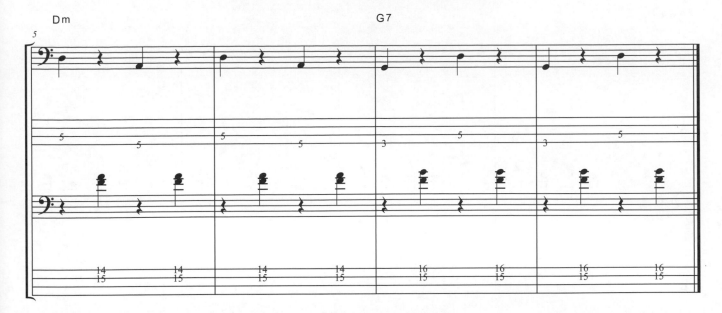

【譜2】

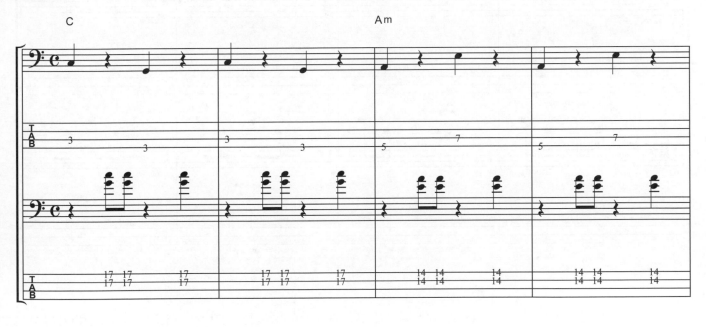

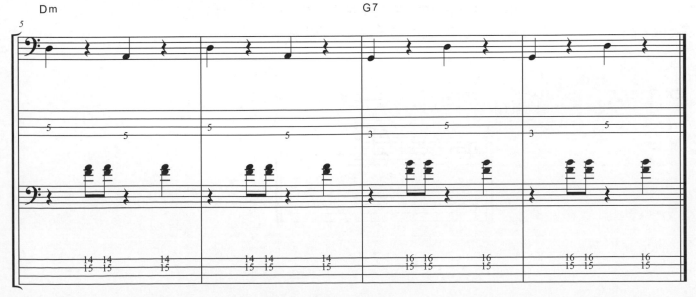

【譜3】

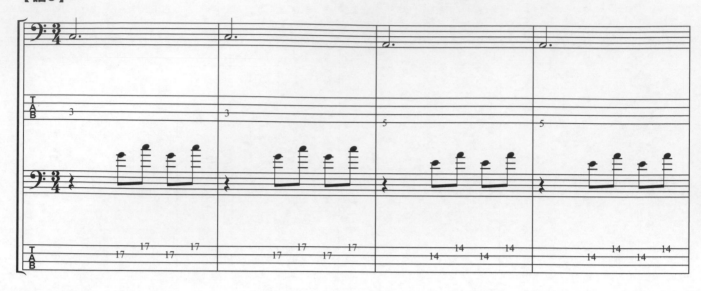

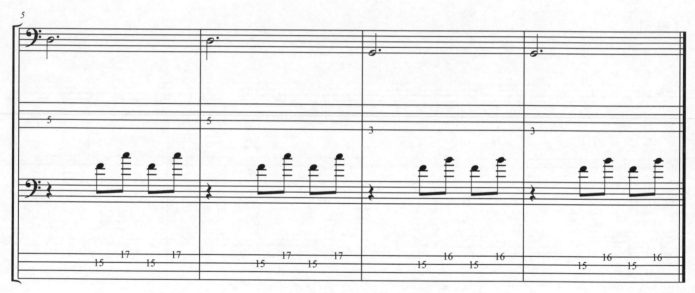

OK！現在才是真正的「點弦」（Tapping）上場了！雖然在Bass的演奏場合中，「點弦」並非必須的技巧，但在Bass Solo（獨奏）時，如果能加一小段的「點弦」技巧，其實也有錦上添花之效的。

接著我來說明「點弦」的分解動作，首先請你看一遍以下的譜例：

EX-91

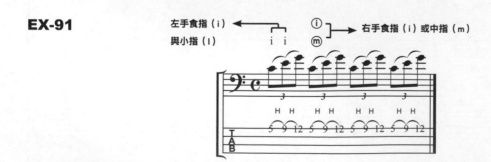

以上譜為例，「點弦」的第一步是以左手食指按住指定之格位（第一弦第五格）之後，以左手的小姆指（l）以「搥弦」（Hammer On）的技巧去「點」第9格，最後再以右手的食指或中指去搥第12格的音（右手手指代號以圓圈圈起，以區分和左手不同），如此便可完成所有的「點弦」動作！（點弦的分解動作如下）

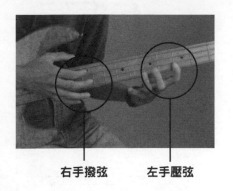
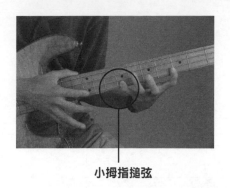
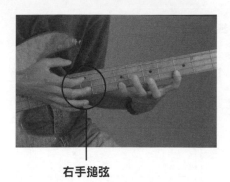

右手撥弦　　左手壓弦　　　　　　　小拇指搥弦　　　　　　　　右手搥弦

其實並不難吧！接下來的練習曲例中，所有的彈奏方式都是以「點弦」的技巧完成之，請留意左右手的格位變化！

EX-92

【譜1】

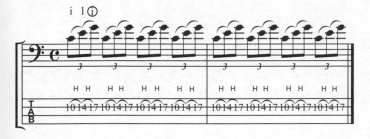

【譜4】

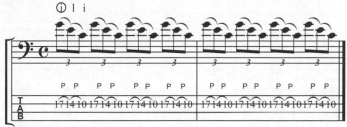

【譜2】

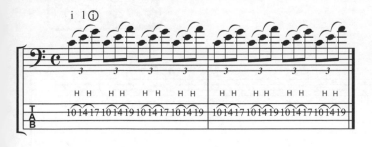

【譜5】

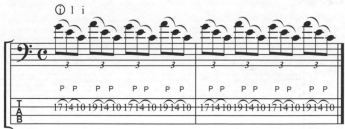

【譜3】

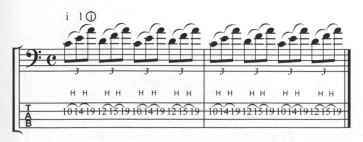

【譜6】

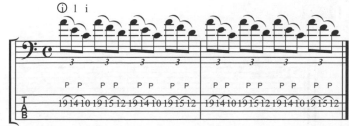

彈完了以上的基本練習之後，讀友們來彈彈下譜，練習一下「點弦」的技巧，留意「三連音」節拍的穩定性和準確性。（註：譜例中「/」的符號代表省略記號，表示與前一拍的彈法相同）手指的代號和基本練習相同，以下不再另行標示。

EX-93

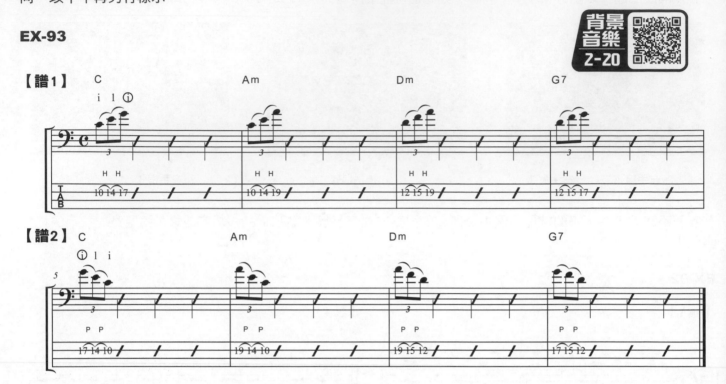

在上譜例中，讀友們是否注意到了「和弦」的運用方式，也因為將「和弦」音一一奏出之故，讀友們不難聽到一段完整的樂句，這便是學習「和弦」樂理的實際功能！接下來讓我們試試其它的「點弦」技巧，彈奏時留意「十六分音符」（四連音）節拍的準確度！

EX-94

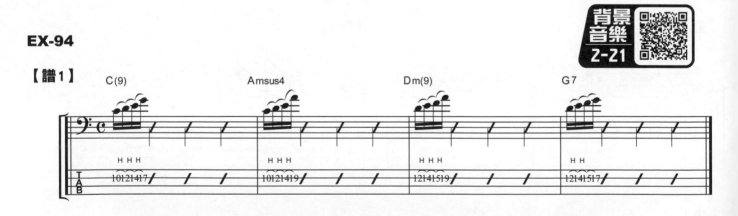

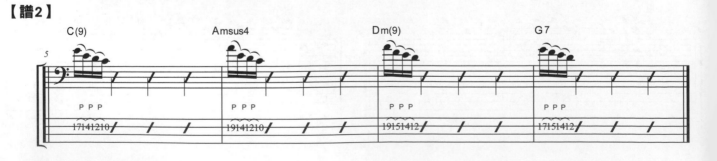

【譜3】

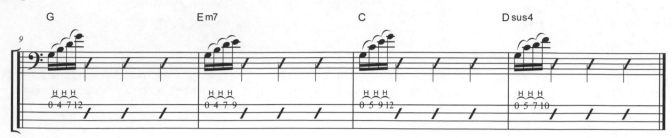

【譜4】

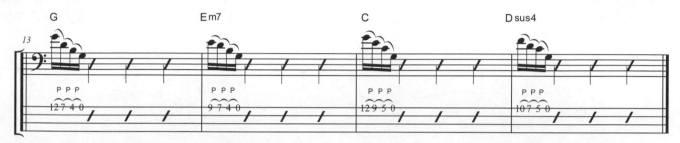

【譜5】

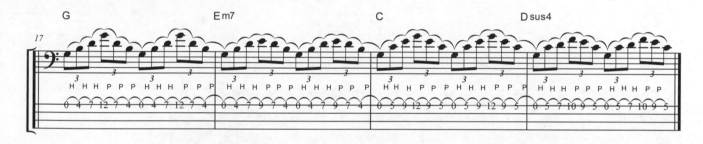

33 泛音

泛音（Harmonics）分為「自然泛音」（Natural Harmonic）與「人工泛音」（Artificial Harmonic）兩種，但由於在Bass的技巧中，「自然泛音」較廣泛被使用且較具實用性，故本課的內容將以介紹「自然泛音」為主。

泛音的原理很簡單，若將Bass弦的長度從「上弦枕」（Nut）至「琴橋」（Bridge）的位置視為1的話，我們在琴弦的2分之1處（即第12格「琴桁」（Fret）的位置）碰觸琴弦，再以右手彈奏之，此時由於長度一分為二，振動的頻率也因為長度減半之故而提高之一倍，成為一個「八度音」音高（Octave），此為最基本的泛音，如下圖所示：

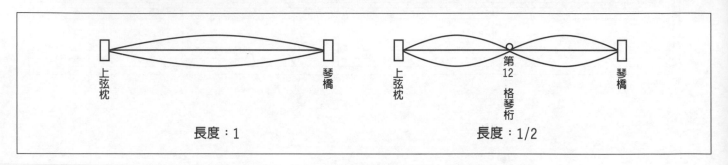

BASS要做出「自然泛音」的方法很容易，你只需用左手手指輕觸指定的「節點」（Node）（通常是弦長的1/2、1/3、1/4…等分比處）便可以做出不同音高的泛音，做法如下圖所示：

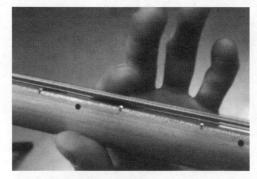

▲ 左手輕觸琴弦（勿壓緊！）
右手開始撥弦

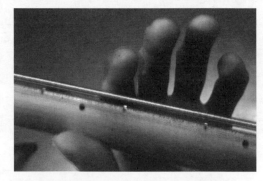

▲ 右手撥弦後，左手手指迅速離開琴弦。

做泛音技巧時，不妨利用Bass上的「音量轉鈕」（Volume Knob）或「拾音器切換開關」（Pick Up Switch）調整至靠近「琴橋」（Bridge）拾音器的位置，由於這個位置的「拾音器」拾取到的音色較明亮，因此比較容易彈奏出頻率較高的泛音音色。

而整把Bass在第12格之前的泛音及其音高如下圖所示：

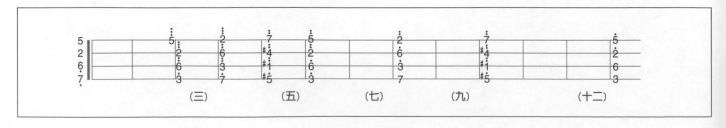

以上的位置讀友們應一個個去練習彈奏；你會發現音高愈高的位置愈難彈出音來（尤其是2 1/3與3 1/3位置的音），但只要多加練習，相信必不難克服！

在BASS譜中，泛音會以「菱形」符號（◇）標示出來！讓我們彈奏下譜，一個完整的Bm調音階。

EX-95

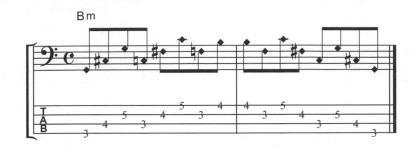

如果把之前的音階圖加以適當地轉調的話，便可以找到一組「D大調」的音階來！如下圖所示：

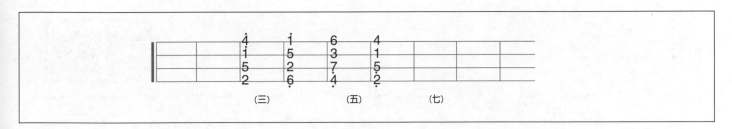

特別要強調一點：上圖表中的音階名稱是使用「首調唱法」記譜，也就是把C大調的「2」視為D大調的「1」，其餘的音則可類推了！

現在讓我們使用泛音的技巧來彈奏一首歌曲——「西風的話」譜例如下：（簡譜中的音是以D大調的音來記譜）

EX-96

Key：D 4/4

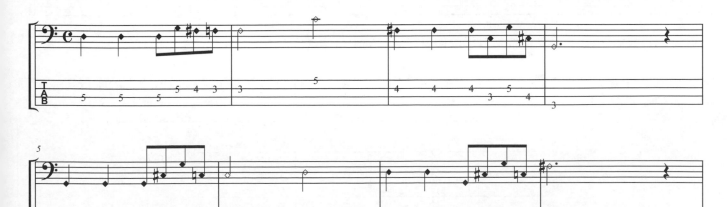

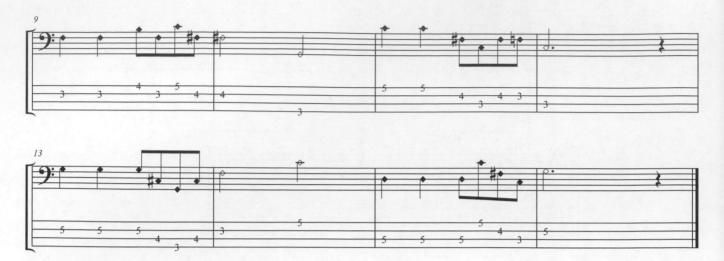

泛音的音頻較高,適合做「和弦音」使用,如果再加上根音襯底的話,你將可以聽到一段段優美的伴奏音符 以下我編了一段八小節的樂句,請讀友們來彈奏!

EX-97

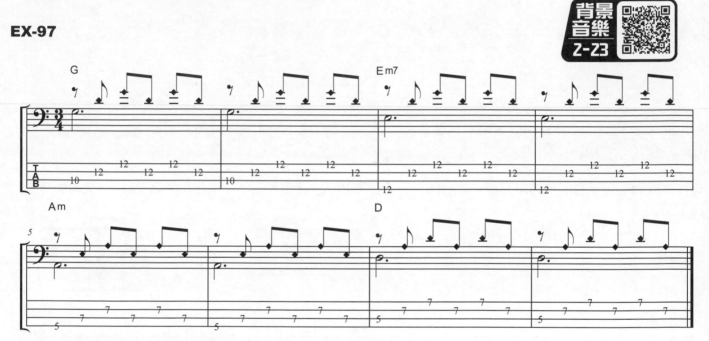

最後,也是最重要的,泛音的技巧也可以使用在調音的場合中喔!

如果你細心的話,請你看看泛音圖表中第五格和第七格的音,你會發現我用虛線連接起來的兩音竟是相同的,如下圖所示:

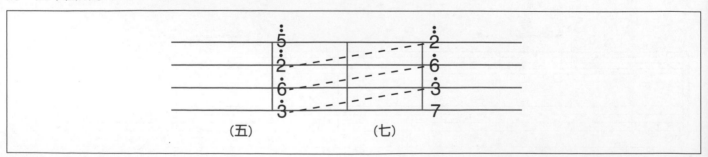

因此,你只需取一根「調音笛」或「音叉」(必須是E(3)的音),拿它去比對第四弦第五格的泛音,準確無誤之後,拿第四弦第五格的泛音去比對第三弦第七格的泛音,若不相同則調整第三弦的音高就可以了,而剩餘的弦調整則按此類推便不再贅述。

34 Bass Walking(一)

本單元想和讀友們談談初學者常會遇見的問題，那就是" Bass Walking "…什麼？Bass在走路？當然不是！這裡的" Walking "所指的是「走」音階的意思，通常是針對「和弦」的組成音來彈奏，因為在聽覺上Bass音像是在「走路」的感覺，因而備樂手暱稱為" Bass Walking "。

想要把" Bass Walking "彈好，就非得對「和弦」的組成音十分熟悉不可。尤其是「屬七和弦」、「大七和弦」、「小七和弦」…在爵士樂中常用的「延伸和弦」，這也是對初學者而言最困難的課題，為了讓讀友們容易熟悉" Bass Walking "的技巧，所以一開始我就先介紹三種基本的「屬七和弦」(Dominate Seventh Chord)：

C7、F7與G7，其和弦組成音和Bass音階圖如下：

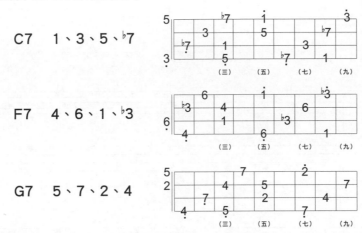

C7　1、3、5、♭7

F7　4、6、1、♭3

G7　5、7、2、4

記住了嗎現在就先來暖暖手，基本的" Bass Walking "只需要彈奏「和弦」的「根音」即可，拍子為二拍，使用的節奏是" Swing "這樣就有" Walking "的感覺了：

【譜1】

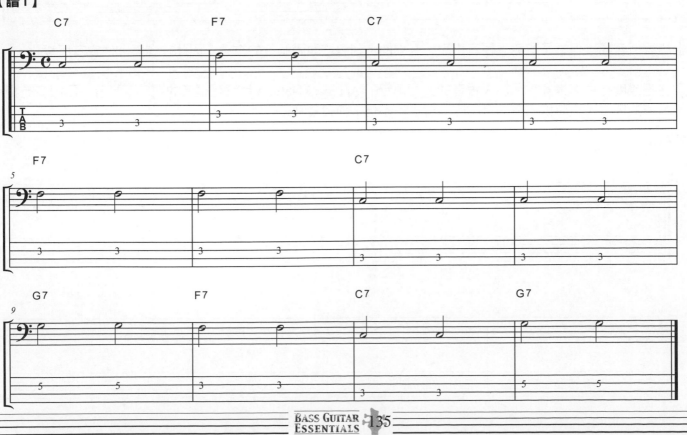

其實「根音」不見得要完全照譜彈奏，例如「F7」和弦也可以彈奏低八度的「4」(第4弦第1格)，當然「G7」也可以彈奏低八度的「5」只要「根音」符合和弦就可以了。

此外上譜中所有使用的和弦進行方式在音樂中被通稱為"藍調十二小節和弦進行模式"(Blues 12 Bars Chord Progression)，這種和弦進行方式最常被用在「藍調」、爵士」樂中，讀友們必須熟記之，以下的練習我都會使用這個和弦進行。

接下來我加入「五度音」來搭配「根音」使用，拍子也從剛剛的兩拍改成一拍，請你來試試吧：

【譜2】

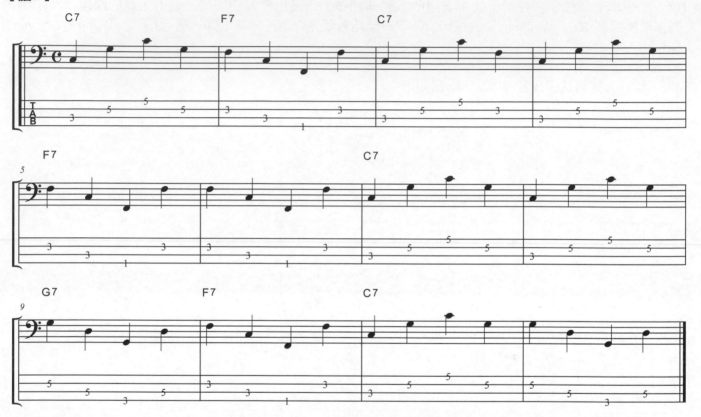

上譜看似容易，但為了避免重覆音出現，在編曲上刻意避開兩個音的重疊，因此在彈奏上便會有所變化。

現在把難度在往上提升，我加入根音的「相鄰音」(Approah Note)，也就是根音的上、下半音，讓根音有提前被引導的感覺，這時候已有一定的困難度了！不信？彈彈看吧…

【譜3】

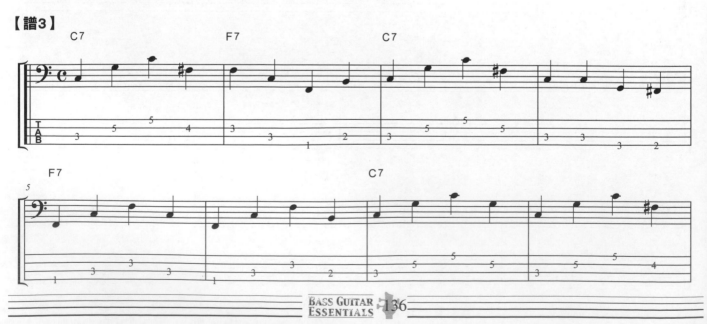

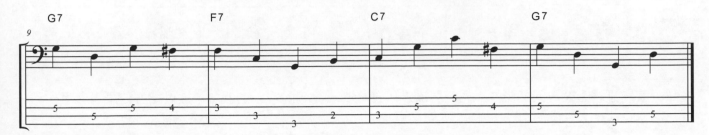

由於“ Bass Walking ”已經跳脫了Bass手「只彈根音」的刻版印象，因此在困難度比一般的流行歌曲難上許多，當然，除了以上所介紹的手法之外，在「爵士樂」中的“ Bass Walking ”還有許多手法，將在以下的課程中一一地介紹給讀友們。

35 Bass Walking(二)

本單元我將延續上個單元的話題，再來更深入研究" Bass Walking "的觀念，提供給各位讀者參考。

首先，不囉唆！先來複習上一單元介紹過的觀念所代表的意義為何？請讀友們留意一下你所彈奏的每一個音，看看它所代表的意義為何？

【譜1】

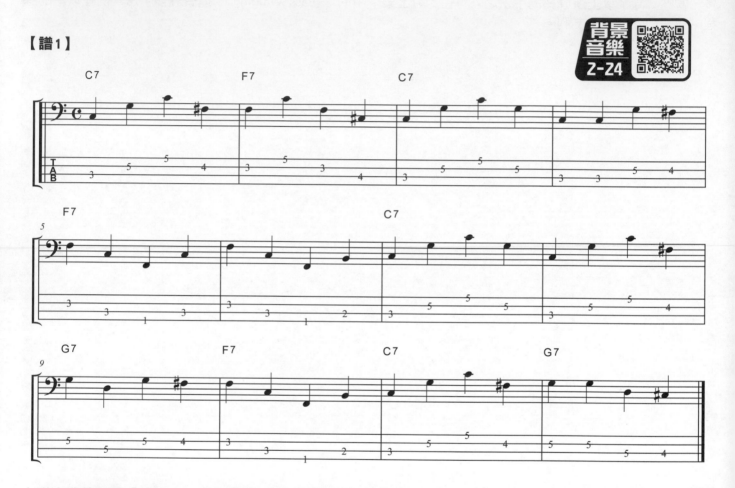

上譜中我使用了「根音」、「五度音」與「相鄰音」三種方式來演奏，這也是我上一課介紹的重點，那麼除了這三種音之外，Bass Walking還可以加入什麼音呢？

「和弦音」(Chord Note)是另一種可使用的音，由於我們使用的「和弦」是「屬七和弦」(Dominate Seventh Chord)，因此每一種和弦就有四個組成音，分別是「根音」、「大三度」、「純五度」與「小七度」，下圖是C7、F7與G7的組成音在Bass的位置：

接下來請彈下譜，也請你留意那一個音是「根音」，那一個是「三度音」、「五度音」或「七度音」？

【譜2】

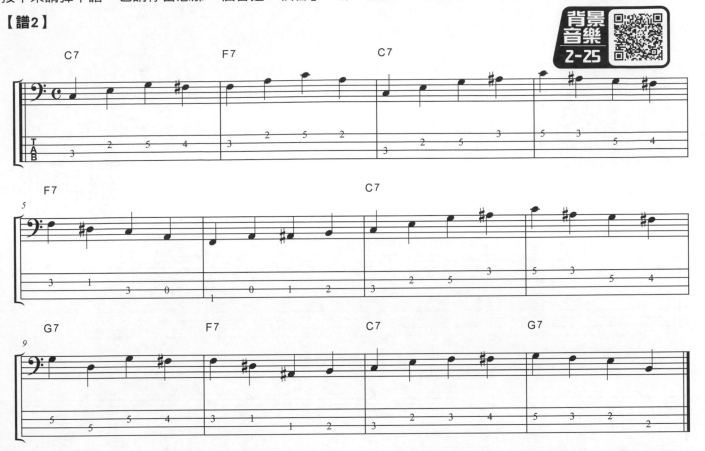

這樣的Bass　Line也常被使用在「藍調」(Blues)音樂中，相信讀友們也常聽到這種彈奏方式，接下來我再把難度向上提升，加入「根音」與「五度音」的「相鄰音」，你將會發現使用的音愈來愈多樣了，請彈奏下譜，同樣的，也請你留意一下每一個音所代表的意義：

【譜3】

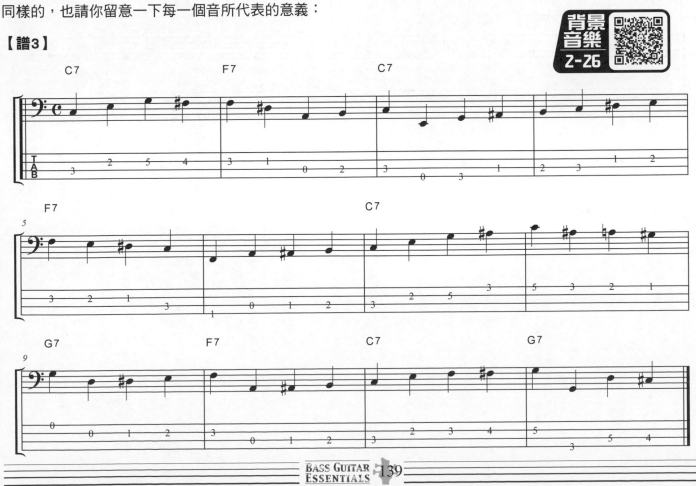

上譜中，我刻意在每個音的下方加入他的「特徵」，「R」(Root)代表「根音」，「3」(3rd)代表「三度音」，「5」(5th)代表「五度音」，「7」(7th)代表「七度音」，而「RA」(Root Approach)代音，「根音相鄰音」，「5A」(5th Approach)則代表「五度音相鄰音」。

有概念了嗎？相信經過這兩課的介紹，讀友們應該對Bass Walking有了初步的了解，當然，每個人的Sense不同，何時該用什麼音福也沒有一定的章法可循，也希望你能夠從練習中慢慢的找出自己的演奏風格。

最後，提供下譜給讀友們練習，這個練習我加入更多和弦以外的音，編得比前幾次練習更難，請讀友們多加練習彈奏，去加強自己的Bass Walking功力，加油吧！有志者事竟成！

背景音樂 2-27

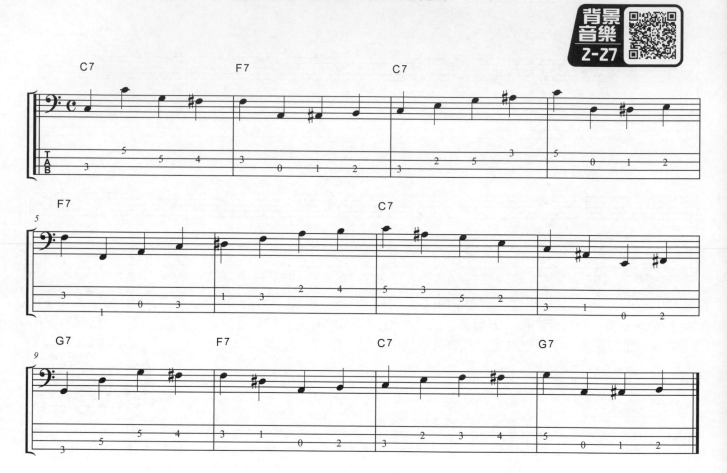

36 Bass Walking(三)

連續兩課介紹了Bass Walking的基本概念，重點卻釋放在音階的使用上，本課我將把重點放在 " 節拍 " 的部份，將原本單調的「四分音符」節拍加以變化，讓你的Bass Walking聽起來更加生動！

首先，我把「四分音符」的拍子分成三等分，然後將前兩個1/3拍相加成為2/3拍，組合成一個基本的Shuffle節拍，如下圖所示

瞭解Shuffle的組合方式之後，我們可以拿起節拍器來，練習一下Shuffle的感覺：

【譜1】

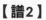

接下來的練習是我們之前提過的「藍調12節進行模式」練習，使用的節奏便是Shuffle：

【譜2】

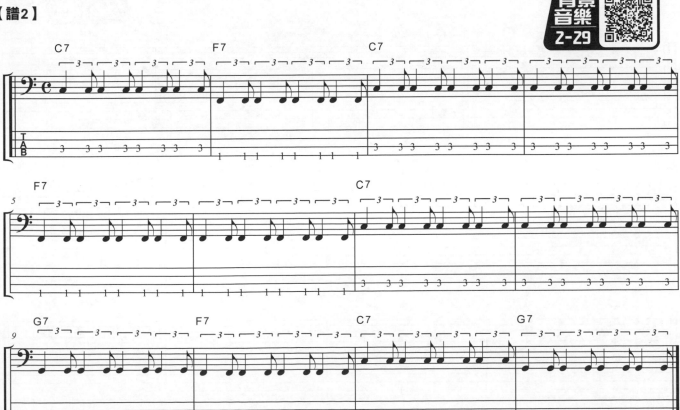

熟悉了Shuffle的感覺了嗎？現在讓我們來彈奏下譜看看前兩課的Bass Walking有何不同？

【譜3】

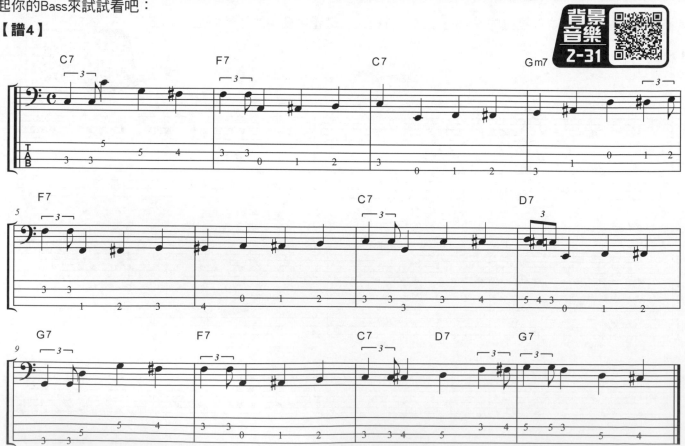

抓到感覺了嗎？現在我在把「三連音」的節拍加入，讓整個演奏難度增加，但相對的音樂性也豐富不少，拿起你的Bass來試試看吧：

【譜4】

經過了本課的說明，讀友們是否對Bass Walking有了更進一步的瞭解？希望你下一次聆聽Jazz(爵士樂)時，能更加留意Bass的演奏技巧，相信你的Bass Walking概念會更有幫助！

37 節奏小百科（四）－拉丁節奏篇

坦白講，拉丁節奏（Latin　Rhythm）在國語流行音樂中甚少被使用，大概是因為熟悉的人並不多吧？這實是一件憾事。

拉丁節奏充滿熱情，動感的特性，讓人不由得不隨著它的節奏而起舞，尤其是大量使用的打擊樂器，如Conga，Bongo，Cowbell……等讓聆聽沉醉在彷彿嘉年華般歡愉中。
本課將介紹部份常用的拉丁節奏，希望讀友們會喜歡，來！拿起諸位的「傢伙」吧！

（一）CHA CHA （恰恰）

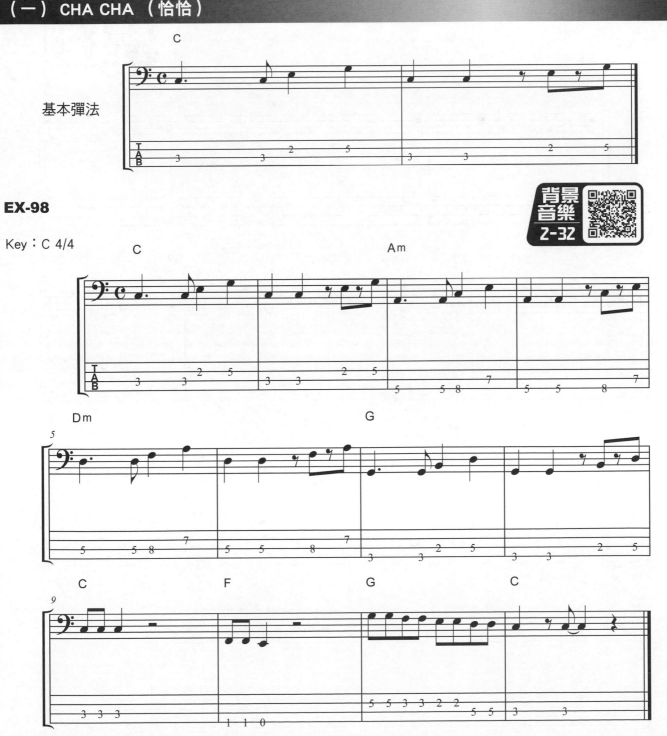

EX-98

Key：C 4/4

（二）BOSSA NOVA（巴沙諾瓦）

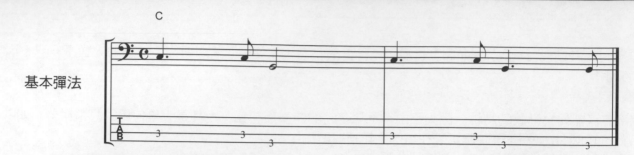

基本彈法

EX-99

Key：C 4/4

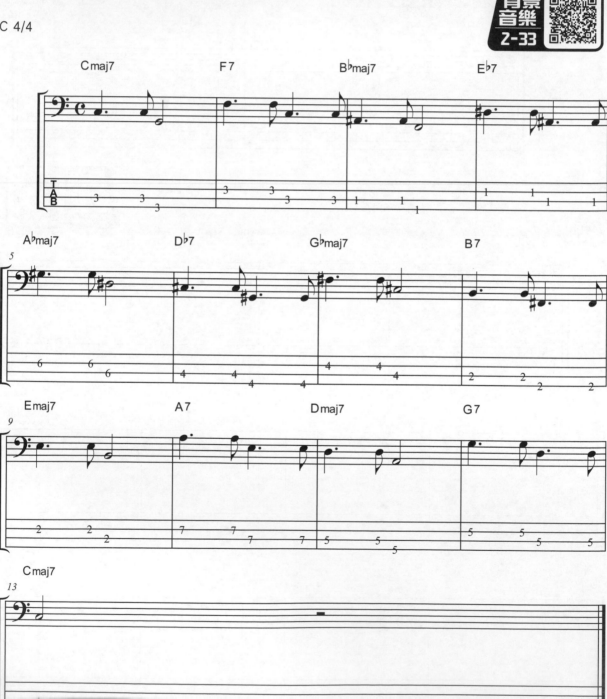

BASS小常識

不知讀友們是否發現了上譜中所用的和弦非常「怪異」？和之前曲例用的和弦大不相同？

本曲例中所有的和弦進行方式在樂理中稱為「五度圈」或「四度圈」，指的是兩音之間的音程相距「純五度」（Perfect 5th）或「純四度」（Perfect 4th），經過排列之後會成為一個循環，故稱之為「五度圈」或「四度圈」。

什麼是『純五度』、「純四度」？很簡單，請看以下說明：

純五度-兩音相距五個音，但有七個半音的距離，例如1～5，2～6 ，#1～#5

純四度-兩音相距四個音，但有五個半音的距離，例如：1～4，2～5，#1～#4，　但4～7雖然相距四個音，卻都有六個半音的距離，便不能稱為「純四度」了（正確名稱為「增四度」）

現在我將音從「1」開始，
以「純四度」的音程排列之，便可以得到下表：
1─4─♭7─♭3─♭6─♭2─♭5─♭1＝7─3─6─2─5─1

若以「純五度」的音程，則可得到下表：
1─5─2─6─3─7─#4─#1─#5─#2─#6─#3＝4─1

ok！讀友們只需把上面的單音換算成「音名」的方式，便可以知道上譜中和弦進行的奧秘了。

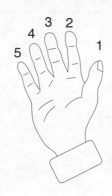

相距5個音
1 2 3 4 5
2+2+1+2=7個半音
（純五度圖解）

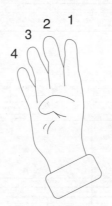

相距4個音
1 2 3 4
2+2+1=5個半音
（純四度圖解）

（三）SAMBA（森巴舞）

基本彈法

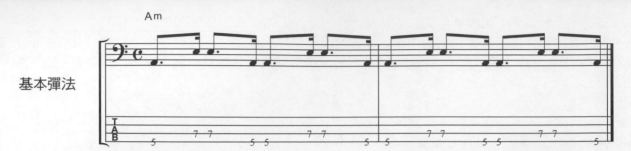

EX-100

Key：C 4/4

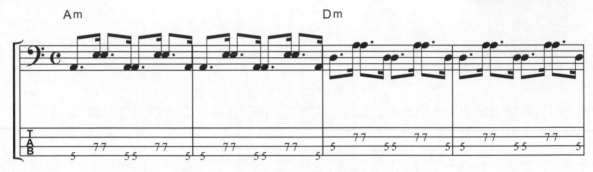

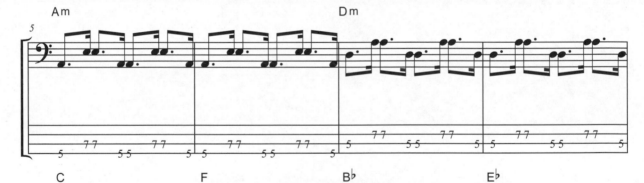

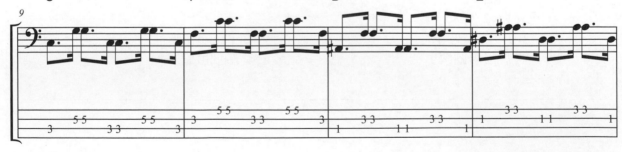

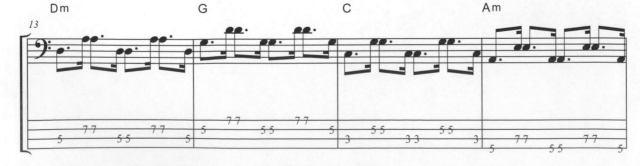

（四）MAMBO（曼波舞）

基本彈法

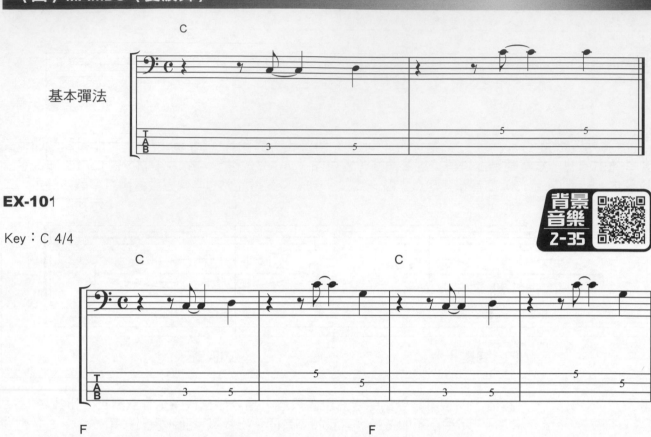

EX-101

Key：C 4/4

背景音樂 2-35

38　音階簡介

「音階」（Scale）是什麼？將單音依一定的距離（音程）依序排列即稱之為「音階」。每一種「音階」都有它自己的Feeling，有的音階彈奏起來讓人覺得輕鬆，有的則令人傷感，如果你想正確且流暢地表達「音樂情緒」的話，那非得熟記每一種「音階」不可！

自然音階（NATURAL SCALE）

首先，讓我先介紹「大調音階」（Major Scale）吧！最基本且最常見的「音階」是「自然音階」（Natural），其音階排列公式如下：

大調自然音階 (MAJOR NATURAL SCALE)　　W W H W W W H

（註：W：WHOLE全音，H：HALF半音）

因此，如果你想求出C大調的自然音階的話，只需遵循上列公式即可找到：

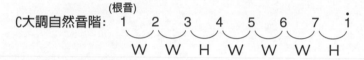

C大調自然音階在BASS上的位置

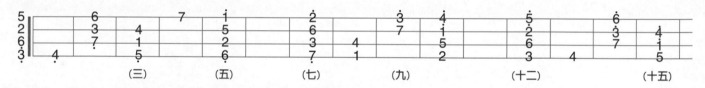

註：第12格以後的音階與空弦的音階相同，故不再標示

練習「音階」可使用「指型」（Finger Pattern）的方式來彈奏，其「指型」的命名方式係以「指型」內最低的音即「起音」來命名，如下圖所示：

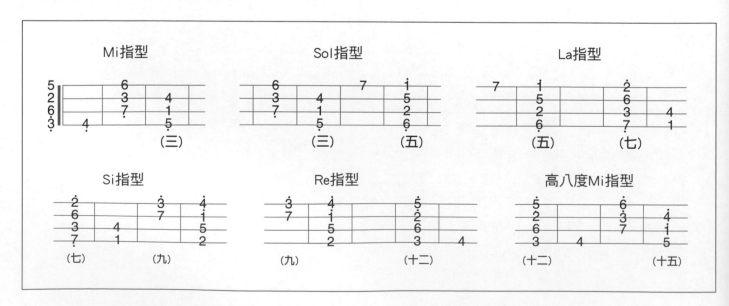

大調自然音階的特徵：明亮（Bright）、溫暖（Warm），適合一般流行音樂（Popular）和抒情搖滾（Soft Rock）等較通俗的音樂類型。

現在我示範四小節的Bass，節奏為Slow Soul（靈魂樂），請讀友們聆聽自然音階的音樂感受：

EX-102

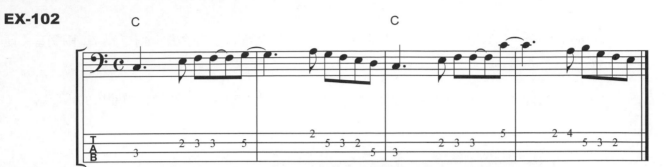

接下來的練習為八小節的和弦進行，前四小節我替你寫好了譜，後四小節請讀友們使用「C大調自然音階」來自行發揮：

EX-103

背景音樂 2-36

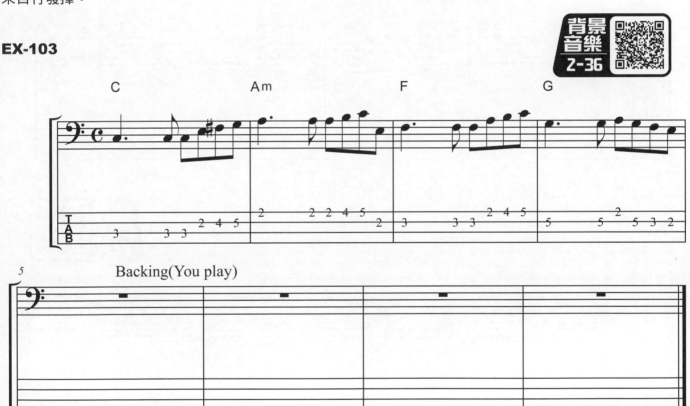

五聲音階（PENTATONIC SCALE）

第二種常見的音階為「五聲音階」（PENTATONIC），你只需將「自然音階」組成音裡的「4」、「7」兩個音移除即成了。其排列公式如下：

大調五聲音階(MAJOR PENTATONIC SCALE)：　W　W　$1\frac{1}{2}$W　W　$1\frac{1}{2}$W

由上列公式可找到C大調的「五聲音階」，如下：

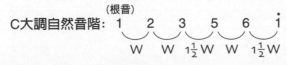

C大調五聲音階在Bass上的位置：

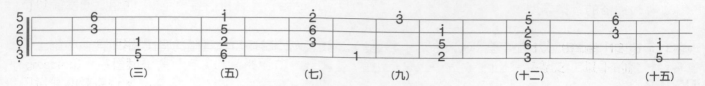

至於「指型」（Finger Pattern）部份，讀友們參考前頁的「C大調自然音階」，除去「4」、「7」兩個音後便可得到答案，此處不再贅述。

「五聲音階」的特徵：純淨（Pure）、簡單，適合流行音樂、搖滾樂（Rock），也適合做簡單的「藍調」（Blues）音樂。

以下我使用60年代的搖滾樂做示範，請讀友感受一下「C大調五聲音階」的魅力！

EX-104

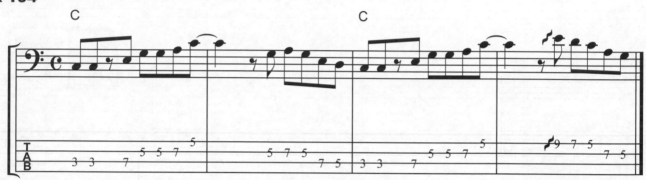

接下來依舊是八小節的和弦進行，後四小節讓你們自行發揮了！

EX-105

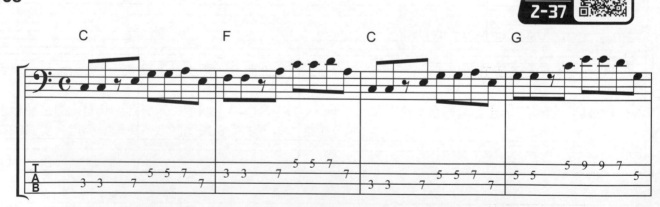

大調藍調音階（Major Blues Scale）

第三個要介紹的大調音階是「大調藍調音階」（Major Blues Scale），很簡單！你只需在「大調五聲音階」中加入一個「♭3」的音就成了！

其組成公式如下：

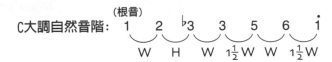

大調藍調音階(MAJOR BLUES SCALE)：W H H $\frac{1}{2}$ W W $\frac{1}{2}$ W

因此C大調藍調音階便可依循以上公式求得：

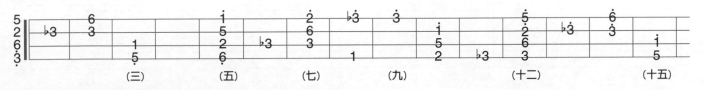

C大調藍調音階在Bass上的位置：

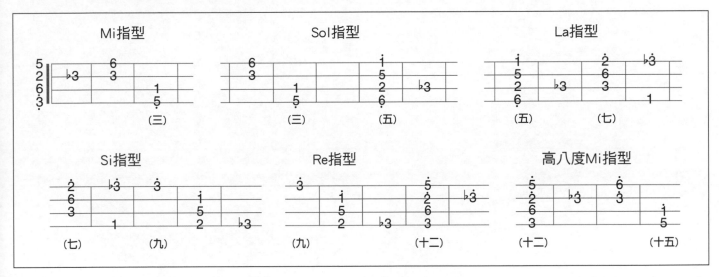

C大調藍調音階的指型則參考下圖所示

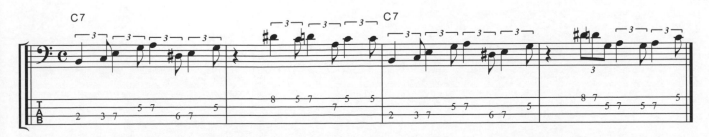

由於在「五聲音階」中加入了「♭3」的緣故，使得「大調藍調音階」讓人聽起來有一點點「小調」（Minor）的感覺，因此「大調藍調音階」的特徵便是「明亮」（Bright）中帶著些許的「戲劇性」！

若要詮釋出「藍調」音樂的感覺，使用Shuffle（曳步舞）是最好的節奏之一，以下我示範四小節的樂句，請讀友們體驗一下「大調藍調音階」獨特的風味！

EX-106

老規矩！後面四小節給你去發揮了！祝好運！！

EX-107

背景
音樂
2-38

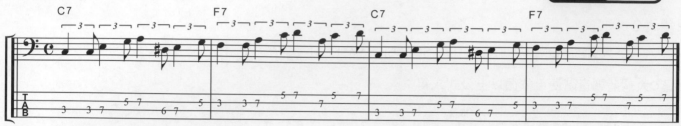

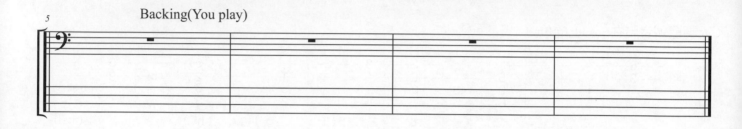

39 調式音階

調式（Mode）其實就是「音階」（Scale），早在四百多年前（十六、七世紀）時，就已被運用在當時教會音樂裡，故「調式」亦被稱為「教會調式」（Church Mode），現今在爵士樂和流行音樂中，普遍地被運用在「即興演奏」（Ad Lib）的場合中。

調式」的唸法源自於希臘語，故剛開始唸時會有一點兒繞舌，一開始可能會不太習慣，不過只要多唸幾次，熟悉了就好記多了。

最基本的調式音階是由「C大調自然音階」推算而來，其實它並不難懂，你只需將1～1看做一做音階，2～2則又成為另一種不同「音程」的音階，而3～3，4～4…等音階也可以由此理論而推論，詳見下表說明：

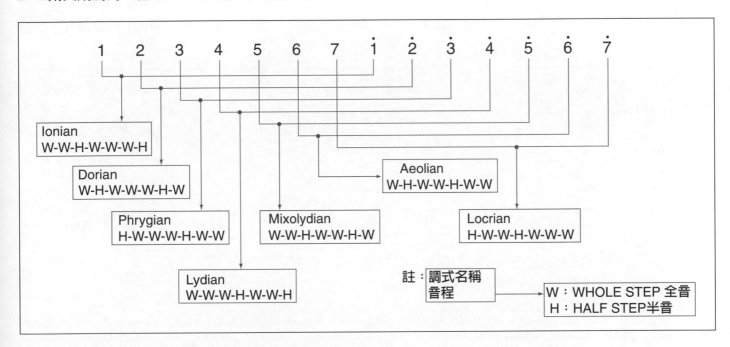

因此，若我將「調式」音階依順序來排列便可得到下表：

主音	調式名稱	中文譯名	音階	音程
C	Ionian	艾歐尼安	12345671	W-W-H-W-W-W-H
D	Dorian	多瑞安	23456712	H-W-W-W-H-W-W
E	Phrygian	佛里基安	34567123	W-W-W-H-W-W-H
F	Lydian	利地安	45671234	W-W-H-W-W-H-W
G	Mixolydian	米索利地安	56712345	W-W-H-W-W-H-W
A	Aeolian	伊歐利安	67123456	W-H-W-W-H-W-W
B	Locrian	羅克瑞安	71234567	H-W-W-H-W-W-W

註：中文譯名或許和其它中文樂理書籍之譯名稍有出入，此乃翻譯時之語音差異，並無誰是誰非之爭議，本課內容將以英文名稱為主，請讀友們熟記英文之調式名稱！

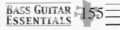

如果我將上表格中之「主音」（Root）全部以「C」的音（即「1」的音）當做主音，則可得到下表！請讀友們留意其「特徵音」（Characteristic Notes），因為這些音將會影響「調式」的「音樂感受」

主 音	調式名稱	音　　階	調性	特徵音
C	Ionian	1 2 3 4 5 6 7 1	大調音階	
C	Dorian	1 2 ♭3 4 5 6 ♭7 1	小調音階	6
C	Phrygian	1 ♭2 ♭3 4 5 ♭6 ♭7 1	小調音階	♭2
C	Lydian	1 2 3 #4 5 6 7 1	大調音階	#4
C	Mixolydian	1 2 3 4 5 6 ♭7 1	大調音階	♭7
C	Aeolian	1 2 ♭3 4 5 ♭6 ♭7 1	小調音階	
C	Locrian	1 ♭2 ♭3 4 ♭5 ♭6 ♭7 1	減音階	♭2, ♭5

由上表格我們得知每一個「調式」的組成音後，便可以很容易在BASS上畫出每一個「調式」的音階圖，詳見下圖所示：

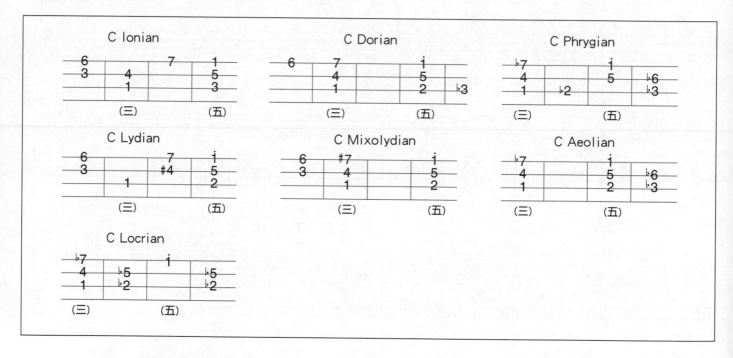

如果要找到其它「主音」的「調式」也得容易，只需找到「主音」的位置後再依樣畫葫蘆便行了。例如G Ionian，只要找到「5」的音，然後再依Ionian的音階圖彈奏，便可以找到答案了，如下圖說明：

G的主音　　　　　　　　G Ionian

40 活用調式

> 經過上一期的「折磨」之後，不知讀友們是否對「調式」有了更深一層的認識呢？本課將針對每個「調式」做一一的解說，來！加油吧！

首先介紹第一個「調式」—Ionian，不知你是否注意到了，Ionian的組成音和自然大調音階的組成音相同！C大調的組成音是1 2 3 4 5 6 7 1，而C Ionian恰巧也是1 2 3 4 5 6 7 1！因此我們可以說任何一個「自然大調音階」和「Ionian調式音階」相同。例如G大調便和G Ionian組成音相同，而E大調便和E Ionian的組成音相同了。

Ionian調式的特色和「自然大調音階」相同——明亮（Bright），溫暖（Warm），因此適合的音樂類型也相同-流行音樂（Popular）、抒情搖滾（Soft Rock），由於之前的課程已練習過「自然大調音階」了，故此處便不再示範。

第二個「調式」-Dorian，它是一個小調調式，主要原因是音階中包含了「♭3」的組成音在內，故適用於「小調」（Minor Key）的歌曲中。但比起「自然小調」，Dorian的第六級音卻是個「大六度」，因此Dorian的「調式」在「灰暗」（Dark）中卻又帶著「明亮」（Bright）的色彩！適合的音樂類型有：爵士樂（Jazz）、爵士搖滾（Jazz Rock）、融合樂（Fusion）、放客樂（Funk）、除此之外，Dorian也適於小調藍調音樂（Minor Blues）。

以下的範例中，前四小節我已編好了Bass譜，後四小節請讀友們使用「C Dorian」來即興創作吧！節奏是「放客樂」（Funk）。

EX-108

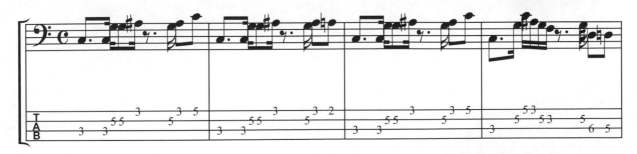

第3個「調式音階」是Phrygian，和Dorian相同，因為有「♭3」的組成音在內的緣故，因此Phrygian也是一個小調音階，由於它的組成音比「自然小調」音階多了個「小二度」（♭2）的音，因Phrygian聽起來較為「灰暗」（Dark），充滿了「中世紀古典音樂」風格的Phrygian調式，適合的音樂類型有：古典音樂（Classic）、古典重金屬樂（Classic Metal）、佛朗明歌音樂（Flamenco）等較「古典派」曲風的音樂。

以下的譜例後四小節就讓你用C Phygian來即席創作了：

EX-109

【SOUL】

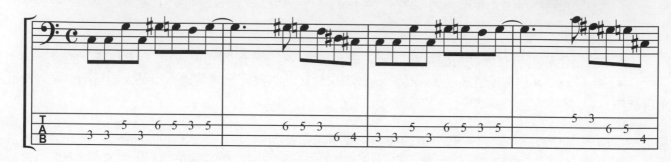

第四個「調式音階」是Lydian，它是一個大調音階，由於Lydian的四度音是「增四度」（♯4）之故，讓Lydian聽來多了幾分神祕感（Mysterious），適合的音樂類型有爵士樂（Jazz）、另類音樂（Alternative）等較迷幻的音樂曲風。

以下的譜例後四小節請用C Lydian來作答。

EX-110

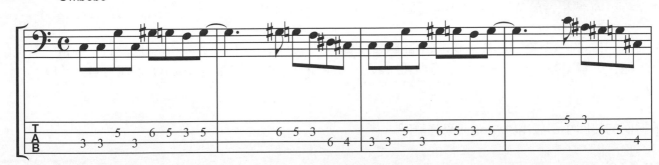

第五個「調式音階」Mixolydian也是一個大調音階，它的第七度音是「小七度」（♭7）之故，常被用來搭配「屬七和弦」（例如C7和弦）之用，充滿輕鬆（Easy）、歡愉（Happy）的Mixolydian適合的音樂類型有民謠（Folk）、鄉村音樂（Country）、搖滾樂（Rock），同時Mixolydian也是常被用在「大調藍調」（Major Blues）音樂中，可以說是一個非常重要且實用的音階。

接下來的練習是以Shuffle為節奏的即興演奏範例，當然你也可以使用Triplet（三連音）的節拍來加以演奏啦！

OK！準備好你的Bass。熟記C Mixolydian了嗎？上路吧！

EX-111

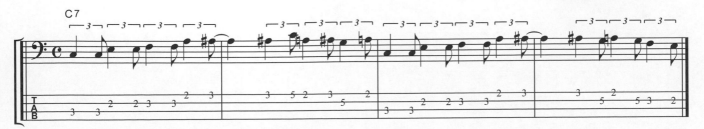

Backing(You play)

第六個「調式」Aeolian，由於其組成音和「自然小調音階」（下一課的主題），組成音相同，故在樂理上將Aeolian看成「自然小調音階」，也就是說，C Aeolian就是C的「自然小調音階」（C Natural Minor Scale），而G Aeolian便相當於G的「自然小調音階」，其餘的調子按此類推。

由於Aeolian的小調屬性之故，讓Aeolian聽起來有點兒「灰暗」（Dark）Aeolian也具有「中世紀音樂」的氣質，適合的音樂類型有「重金屬」音樂（Heavy Metal），古典音樂（Classic）、流行音樂（Popular）等曲風。

下譜例的後四小節請用C Aeolian來彈奏吧！

EX-112

背景音樂 Z-43

【ROCK】 Cm

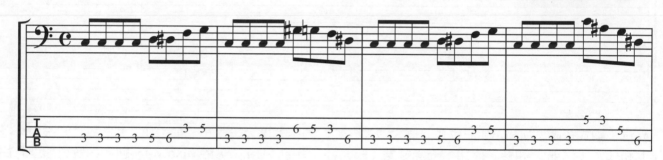

Backing(You play)

最後一個登場的調式Locrian，它是七個「調式音階」裡「降記號」（♭）最多的「調式」，也因為如此，Locrian聽來令人覺得十分地不安定，因此在一般的音樂中較少被使用。

如果樂譜上出現「減和弦」（Diminished　Chord）時，Locrian就派上了用場，而在「爵士樂」（Jazz）中，Locrian較常被使用於「小七減五和弦」（例如Cm7-5）的旋律演奏，另外一些較「特異」的音樂，如Death Metal（死亡金屬）、Alternative（另類）…等曲風，也可以利用Locrian不安的氣氛來加以詮釋。

以下的譜例，後四小節可用C Locrian來「即興演奏」！

EX-113

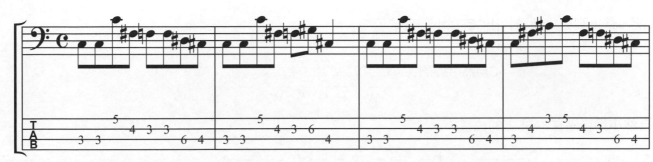

OK！大調音階的「調式」概略介紹到此了，當然，「調式」不只於這些而已，請讀友們多參考其它樂理書籍多加研習了。

再者，上述「調式」所提及適合的音樂類型只提供讀友們參考使用，並非定律。換言之，任何音樂類型其實都可以使用任何一種「調式」去演奏，讀友們不妨多去嘗試，或許會有另一種收穫喔！

41 小調音階

相信學過一點點兒樂理的讀友們都知道：「大調音階」（Major Scale）是比較「明亮」（Bright）的感覺，相對地「小調音階」（Minor Scale）的感覺就比較「灰暗」（Dark）了。現在，讓我帶領你進入「小調音階」的灰色世界裡吧！

自然小調音階（NATURAL MINOR SCALE）

首先介紹「自然小調音階」，其音階排列公式如下：

自然小調音階（NATURAL MINOR SCALE）：　W H W W H W W

因此，依上列公式便可找出C自然小調音階了：

C自然小調音階在BASS上的位置：

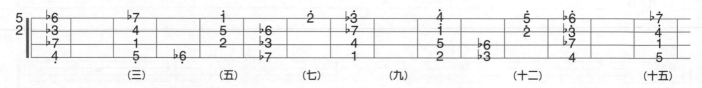

前一課「調式音階」中曾經提過，「自然小調音階」與Aeolian組成音相同（讀友們不妨相互對照），因此音樂性當然也相同了，故此處便不再探討，請自行參考Aeolian調式的樂理部份。

和聲小調音階（HARMONIC MINOR SCALE）

將「自然小調音階」的第七個音「♭7」昇高半音成為「7」的音，讓它更有「導音」（Leading Note，引導進入「主音」的音）的聽覺效果，便成為了第二個小調音階－「和聲小調音階」（Harmonic Minor Scale），其音階排列公式如下：

和聲小調音階(HARMONIC MINOR SCALE)：　W H W W H 1½W H

依上列公式找到C「和聲小調音階」如下：

C和聲小調音階在BASS上的位置：

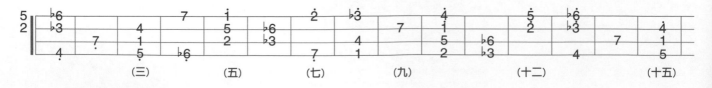

與「自然小調音階」相比，「和聲小調音階」由於「導音」的特徵明顯，故更適合在音樂中旋律的編曲，你可以在古典音樂（Classic Music），古典金屬（Classic Metal）的歌曲中常聽到「和聲小調音階」的音符。另外，拉丁歌曲（Latin）、流行音樂（Popular）等音樂也可聽到它優美的旋律。

以下的譜例請讀友們欣賞「和聲小調音階」的古典氣質吧！

EX-114

背景音樂 2-45

【CLASSIC】 Cm

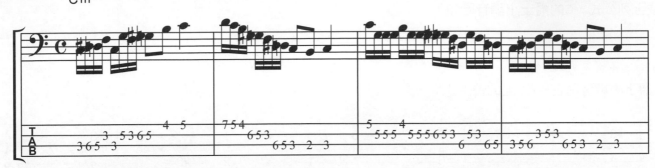

Backing(You play)

旋律小調音階（MELODIC MINOR SCALE）

旋律小調音階（Melodic Minor Scale）是一個要介紹的小調階，它也是比較「麻煩」的音階，因為它有兩種不同的音階型態，請見以下的說明。

首先，傳統的「旋律小調音階」分為「上行」（Ascending）和「下行」（Descending）兩種不同的音階，「上行」時像大調，「下行」時卻又成了小調（自然小調），呃…奇怪嗎？看看下表便知：

旋律小調音階（MELODIC MINOR SCALE）：

上行(ASCENDING)：　W　H　W　W　W　W　H

下行(DESCENDING)：　W　W　H　W　W　H　W

依上列公式，C的旋律小調組成音如下：

C旋律小調音階：

上行(ASCENDING)：　1　2　♭3　4　5　6　7　i
　　　　　　　　　　　W　H　W　W　W　W　H

下行(DESCENDING)：　i　♭7　♭6　5　4　♭3　2　1
　　　　　　　　　　　W　W　H　W　W　H　W

爵士小調音階（JAZZ MINOR SCALE）

另外一種現代的「旋律小調音階」又稱為「爵士小調音階」（Jazz Minor Scale）或「真實小調音階」（Real Minor Scale），它就比較單純了，「上行」和「下行」的音階完全相同，如下表所示：

上行(ASCENDING)：　W　H　W　W　W　W　H

下行(DESCENDING)：　W　W　H　W　W　H　W

依上列公式，C的爵士小調音階如下：

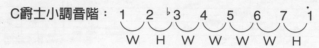

C爵士小調音階：　1　2　♭3　4　5　6　7　1
　　　　　　　　　　W　H　W　W　W　W　H

C爵士小調音階在BASS上的位置：

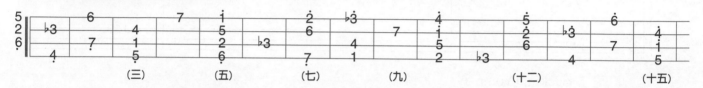

無論是傳統或現代的「旋律小調音階」，其實較少被一般的流行音樂中使用，它多半使用在爵士樂的場合中。一半大調一半小調的特殊組成音階，讓「旋律小調音階」的音樂性在「明亮」中卻又帶了點「憂傷」，真是滿「酷」的一種音階。

下譜例中，和弦的進行雖然略有變化，但你還是可以用C的Jazz Minor Scale去演奏後四小節，節奏為Jazz Funk。

EX-115

【JAZZ FUNK】

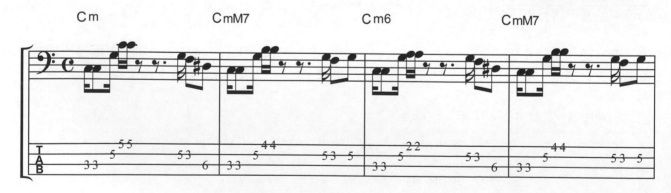

42 Bass手介紹(一) — FLEA

各位好！本課我將我將為大家介紹一為來自澳洲的貝斯手－Michael Balzary，簡單地說明他的常用手法與專輯內的Bass技巧。

其實，我想大部分的讀友對Michael Balzary可能十分陌生，但如果我說他便是國際間知名的樂團－Red Hot Chili Peppers(以下簡稱RHCP)Bass手 " Flea "(跳蚤？…如果你看過他老兄在舞台上跳來跳去，沒一刻能安靜的樣子，相信你對他的 " 藝名 " 就能認同了)！我想你一定不陌生了！

Flea來自澳洲的墨爾本，1962年10月16日出生的他，早年父母便離異，後來隨家人在他4歲時搬遷到了美國大城New York(紐約市)，他得繼父是一位爵士樂手，因此，從小Flea便已浸淫在一個充滿音樂的環境之中，也奠定了它往音樂的道路發展得基礎。

9歲時，Flea開始接觸他生平第一樣樂器，不是貝斯，也不是吉他、鋼琴、小提琴…而是Trumpet(小喇叭)！在他11歲遷往LA(洛杉磯)之前，他一直跟隨她得繼父學習爵士樂的觀念，有時還會上檯和他繼父同再舞台上jam(即興演奏)一番！

後來的Flea參加中學管絃樂團，在這個時期的他開始聽一些大師們的作品，諸如Charlie Parker . Miles Davis等音樂，讓他對爵士樂有更深一層的了解！技巧也日漸純熟。

說到了這裡…咦，好像跟Bass一點都扯不上關係…？呵！別急，重點才剛要開始！請你耐心地往下看…

在後來的中學時光裡，Flea認識了Anthony kiedis，也就是RHCP的主唱，他們成為好朋友，再1979年十，他們又另外找了兩位樂手，組成一個小樂團，此時17歲的Flea才開始接觸Bass這樂器，但音樂底子紮實的他，很快的就能把Bass彈得很好，在他19歲時，就已經開始表演，演奏一些Punk、Rock等音樂類型。

嗯…好了，先介紹到這裡吧，讓我們先來彈奏一些Flea的曲子，首先為讀友們彈奏RHCP於1991年推出的第一張專輯 " Blood Sugar Sex Magik " 裡的一首曲子「Give The Away」，簡單的Bass Line，簡單的節奏，卻蘊藏了無窮的爆發力，請你來試試吧！

【譜1】

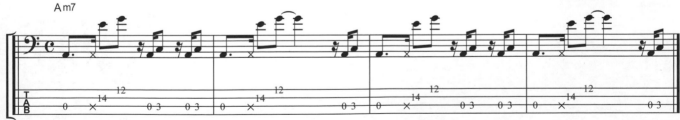

曾經奪下1996年Bass Player 雜誌「年度最佳貝士手」的Flea，最令樂迷們津津樂道的是他們Slapping技巧，影響他最深的Bass手，除了Jimi Hendrix是吉他手外，Boowsy Collins，Larry Graham都是Funk Bass界裡的大師，也因次，Flea的Bass技巧也有這些前輩們的手法在，接下來，我為讀友介紹他的Slapping技巧，請彈奏下譜：

【譜2】

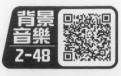

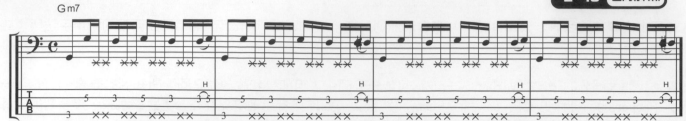

Flea所用的Bass中Fender Jazz Bass，Spector都是他曾經用過的琴，而後來他則偏愛Musicman的Sting Ray(現在他是Modulas的品牌代言人)，Musicman與Modulas的琴都是一顆雙線圈(Humducker)拾音器，也因此，創造出Flea特有的Bass音色，如果讀友們想彈奏出和Flea一樣的音色，恐怕要先找一把類似的琴了。

接下來的譜例是1987年RHCP發行的專輯中，樂友們耳熟能詳的曲子「Fight Like aBrave」中的Bass Line，一樣使用SIpping的技巧，請你來試試吧：

【譜3】

跟Victor Wooten、Bill Dickens等黑人Bass手相比Flea的Bass其實並不困難，但有一種簡單、直接的感覺，再搭配完美的鼓與吉他手搭配，營在出RHCP獨特的音樂風格。

限於篇幅，在本課的末了，我挑選了一首個人滿喜歡的Bass Line，這首曲子是RHCP在1995年發行的專輯(One Hot Minute)裡的「Aeroplane」，其中的一段主唱Rap，搭配上Flea精采的Bass Line，相信喜歡RHCP的讀友應該會想要練練看，就送給你們，請談談看吧！

Red Hot Chil Peppers(嗆辣紅椒)是一個充滿生命力的合唱團體，身為Bass手的你(妳)，應該要買來欣賞欣賞，絕對不會讓你們失望的！加油吧！

【譜4】

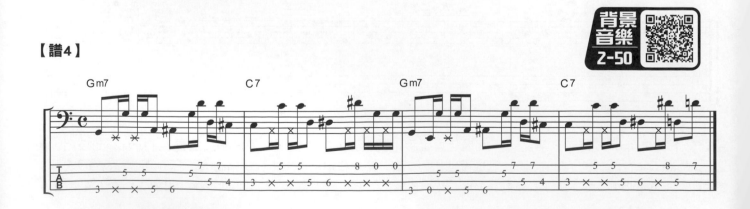

43 Bass手介紹(二) ─ Randy Coven

本課我想向讀友們介紹一為來自紐約長島(New York，Long Island)的知名Bass手 ─ Randy Coven。

Randy　Coven年輕時曾在波士頓的Berklee音樂學院就讀，進而認識了名吉他手Steve　Vai，共組了一個名叫「Morning　Thunder」，直至Steve　Vai被Zappa網羅加入其他樂團，Randy才與來自加拿大的有人另組了一個名叫「ORPHEUSII」的Fusion樂團，之後他創作了許多樂曲，至1989年開始推出自己的個人專輯 ─ Funk Me TENDER(也是本期的主題)Randy在音樂上的才華逐漸被樂壇所重視！

本期我將以Randy第一張專輯為主，介紹他所使用的樂句及技巧，希望讀友們能從中學習到一些東西。

首先是摘錄自本專輯的第一首曲子「STAR SPANGLE BANNER」，也就是大家耳熟能詳的「美國國歌」，雖然其靈感是來自於吉他大師JimI Hendrix的電吉他Solo，但Randy以Bass去重新詮釋，並加入破音效果器中的「畸變」(DISTORTION)和「迴音」(ECHO)，味道和JimI Hendrix大不相同，讀友們可按下譜彈奏之，要注意效果器的使用，並留意雜音的處理！

【譜1】

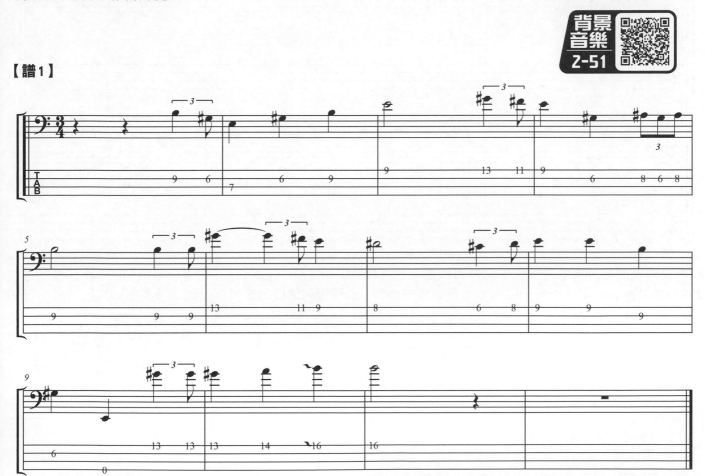

是否十分有趣呢？你也可以試著使用相同的音色去演奏其他的世界名曲，相信必能吸引其他人的眼光。

第二首曲子是專輯中的第二首演奏曲 ─ 「MANHATTAN MAMA」，這是Randy第1首創作曲，以輕快的Funk節奏加以編曲，並不會太難，讀友們來試試吧，以撥弦的方式演奏：

【譜2】

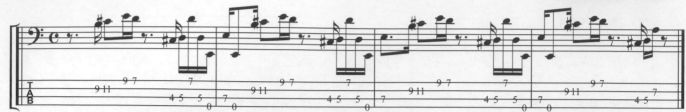

接下來要介紹專輯中的第六首曲子 ─ 「Uptown」，Bass的部份是以Funky的手法彈奏，比較特別的是Randy用兩把Bass做和聲重奏，讀友們不妨兩把都試試，效果器可以使用Chrous做為增加音色明亮度的工具。

【譜3】

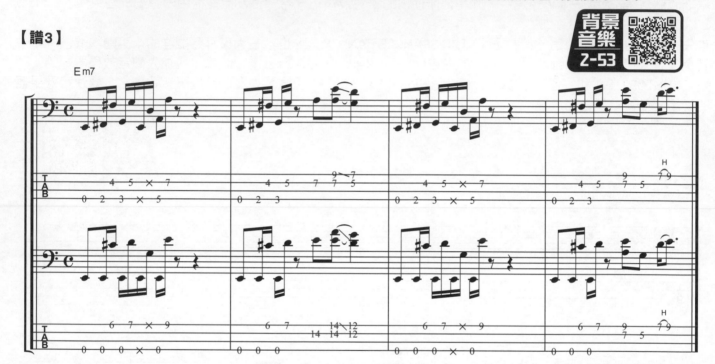

最後跟讀友們界分享的是專輯中第11首歌曲 ─ 「POACHED ANTELOPE」，這是一首典型的Funk節奏，這也是Randy最喜歡使用的節奏，在編曲上是以電吉他和Bass彈相同的旋律來表現，因此演奏者須特別留意拍子的準確性！來試試看吧：

【譜4】

其實Randy Coven並不太會在專輯中特別強調個人的Bass技巧，反倒是在其他的樂器編排上下了不少功夫，也因次他的專輯可聽性便很高，想買Bass首專輯的讀友們，在此誠心地推薦Randy Coven的專輯，相信你一定不會失望的！

44 音程之解密

「音程」（Interval）是指兩音之間的距離，許多人常常被「大二度」、「增五度」⋯⋯等名詞弄得一頭霧水，始終搞不清楚到底該如何去定義「音程」。

其實瞭解了之後，你會發現音程並不難懂，讓我來為讀友們一一來解開這個祕密。

首先，請你先細看下圖「音程表」一分鐘：

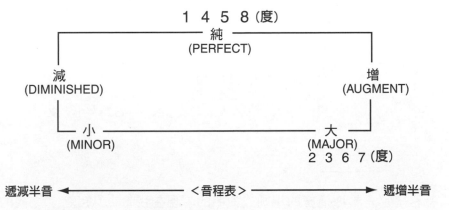

上表中，在「純」字的上方標示著1、4、5、8（度）的數字，代表著一度、四度、五度、八度等音程均以「純」字為首（這些「音程」在聽覺上最為完美、飽滿，故以「Perfect」定義，亦可翻譯成「完全」）。而下方之2、3、6、7（度）則代表二度、三度、六度、七度等「音程」均以「大」字為首。

基本「音程」定義如下表所示：

1-1	純(完全)一度	1-5	純(完全)五度
1-2	大二度	1-6	大六度
1-3	大三度	1-7	大七度
1-4	純(完全)四度	1-i	純(完全)八度

接下來是升、降音等半音的計算方式了。首先有一個概念是你必須注意的：無論任何升降音，其「音程」數字是不會改變的！例如1—2是「2度」，1—#2也是「2度」，♭1—#2還是「2度」！也就是說，凡是從「1」的音到「2」的音均稱之為「2度」，無論其首、尾的音是否為升、降音，這一點概念是很重要的！

1-2	1-#2	♭1-#2
二度	二度	二度

(這些「音程」都稱為「二度」!)

再來就是遵循「音程表」的規則去推算半音的「音程」名稱了。我們知道1—1的「音程」為「純一度」，若我將後方的「1」升高半音成為「#1」之後，因為「音程」遞增了半音，故對照「音程表」之上方「純」字向右遞增半音成為「增」字首，故1—#1的「音程」我們可稱之為「增一度」。

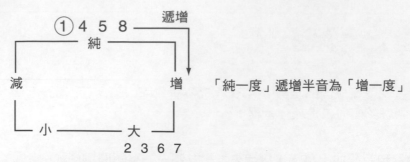

「純一度」遞增半音為「增一度」

雖然「#1」和「♭2」為同音異名，但在「音程」名稱上的稱呼卻大不相同，由於1—2為「大二度」，若將「2」的音降半音成為「♭2」，對照「音程表」中「大」字首向左遞減半音為「小」，故1—♭2在樂理上稱為「小二度」！

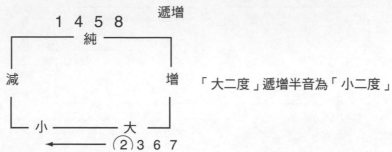

「大二度」遞增半音為「小二度」

懂了嗎？接下來的「音程」都是根據這樣的規則去命名的，現在我將「八度音」之內的「音程」列出表格來，請你對照一下答案和你想的是否一樣？

範例音	音程名稱	範例音	音程名稱	範例音	音程名稱
1 - 1	純一度	1 - #3	增三度	1 - ♭6	小六度
1 - #1	增一度	1 - ♭4	減四度	1 - 6	大六度
1 - b2	小二度	1 - 4	純四度	1 - 6	增六度
1 - 2	大二度	1 - #4	增四度	1 - ♭7	小七度
1 - #2	增二度	1 - ♭5	減五度	1 - 7	大七度
1 - b3	小三度	1 - 5	純五度	1 - #7	增七度
1 - 3	大三度	1 - #5	增五度	1 - ♭i	減八度

是不是有點兒詭異呢？像是「#3」「♭4」「#7」「♭1」這些音其實乍看是沒有意義的，但在研究樂理上卻是十分重要喔！千萬不可忽略掉了。

至於「八度音」以上的「音程」稱之為「複音程」（Compound　Interval），計算方式和「八度音」之內的音程完全相同，也是「二度」等於「九度」「三度」等於「十度」…詳見下表所示：

範例音	音程名稱	備註	範例音	音程名稱	備註
1 - 1	純八度		1 - 5	純十二度	無意義
1 - 2	大九度		1 - 6	大十三度	
1 - 3	大十度	無意義	1 - 7	大十四度	無意義
1 - 4	純十一度		1 - 1	純十五度	無意義

上表中「無意義」代表樂理中並不討論這些「音程」，也可說是不被使用的「音程」。

研究「音程」究竟有何功用呢？我想最基本的功能是在於「和弦」的探討吧！尤其是一些組成音較多的「和弦」如果你了解「音程」的樂理，相信可以很快速地分析出所有「和弦」的組成音。

舉個例子，如下面的「和弦」，看起來滿嚇人的，其實說穿了不過就是將C和弦的音加上「大九度」，「大十三度」即可：

大三和弦 ──→ C (9) ←── 「大九度」音 = 2 ∴ 組成音 = 1.3.5.2.6
(1.3.5) (13) ←── 「大十三度」音 = 6

接下來的工作就是將組成音運用在Bass上，彈奏「琶音」（Arppegio），和弦……，這些你可以在前面的課程「活用和弦」篇中按步驟去用。這裡就不再贅述了。

至於其它相關的樂理，請讀友們自己去翻閱坊間樂理方面的書籍了，相信你必能有所收穫。

㊺ 練習曲

在本書的最後，我編了一首簡單的練習曲，供讀友們練習，取名是 " Pumpkin Tunnel " ，曲風式輕快的Rock Fusion，以下便為各位解析一下全曲要注意的地方。

首先，這一首曲子我使用Slapping的技巧來演奏，在前奏、主歌以及尾奏的部分使用相同的Bass Line，比較需要留意的是搥弦和連接音的部份；來試試A段的感覺吧！

【譜1】

要留意每個音符的清晰度，別讓律動跑掉了，你可以先練習第一小節，等熟練之後再前進下一小節，

接下來的部分是副歌的部份，加入Popping的技巧，我使用「轉位」的方式編寫Bass譜，難度不高，請你先熟悉一下旋律：

【譜2】

B段完成後，接下來的C段與前奏相同，因此你可以輕鬆地完成它。

從D段開始是一連串的即興演奏部份，由於使用的是小七和弦，Dorian音階是可以選擇的調式音階，我只在第一小節編了一段簡單的範例，後續的部份便要請讀友們自己發揮了！這裡我提供可用的音階與把位給你參考，剩下來的，就靠你的想像力囉！

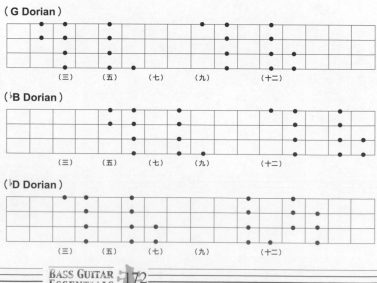

放肆狂琴 單元45 練習曲

再來的G段是本曲得高潮 ── Bass Solo，使用的音階是E Doriam，由於是即興演奏，因此除了照譜彈，你也可以自己使用其他的音階(例如藍調音階、五聲音階…)來自行發揮！

提供這一首曲子讓讀友們自己，練習驗收一下自己的Bass實力，希望你可以從中獲得一些有用的技巧，加油吧！以下是全曲譜，開始練習～

【Pumpkin Tunnel】

附錄一　　BASS手推薦

好的Bass手演奏技巧常常令人嘆為觀止，聆聽之中你也學習到一些手法。

現在我推薦一些我所知道的Bass手給讀友們，如果經濟許可，不妨多買一些他們的專輯來聽，至於該買那一張專輯比較好呢？呃…這應該是見仁見智的答案吧，在這裡我就不多加著墨了。

曲　風	推　薦　樂　手
New Orleans	Pops Foster, Bill Johnson, Steve Brown
Swing	Milt Hinton, Walter Page, John Kirby
Be bop	Ray Brown, Slam Stewart, Nelson Boyd
Hard Bop	Paul Chambers, Charles Mingus
Latin Jazz	Cachao, Bobby Rodriguez
Motown	James Jamerson, Bob Babbit
L.A. Session	Carol Kaye, Joe Osborn, Chuck Rainey
New York Session	Will Lee, Anthony Jackson, Herb Busher, Jerry Jemmott, Neil Jason
Fusion	Jaco Pastorius, Stanley Clarke, Alphonso Johnson, Paul Johnson, Percy Jones, Jeff Berlin
Funk	Larry Graham, Louis Johnson, Mark Adams, Rocco Prestia, Cedric
Punk	Paul Simonon, Glen Matlock
Hard Rock	John Paul Jones, Geezer Butler, Steve Harris, Gene Simmons
Reggae	Aston"Family Man"Barrett, George Fullwood
Rock	Billy Sheehan, Geddy Lee, Stuart Hamm, Tony Levin, Darryl Jones, Mick Karn
Latin Fusion	John Patitucci, Marcus Miller, Victor Bailey, Mark Egan, Jimmy Haslip, Lincoln Goines
New Fusion	Gary Willis, Oteil Burbridge, Bill Dickens, Brian Bromberg, Kim Stone
Grunge	Krist Novoselic, Jeff Ament
Heavy Metal	Jason New Sted
New Wave	John Taylor, Mark Bed Ford
Other	Victor Wooten, Flea, Les Claypool, Michael Manring, Steve Bailey, Fieldy

附錄二　　四、五、六弦 Bass音階圖

四弦Bass　　　五弦（註）、六弦Bass

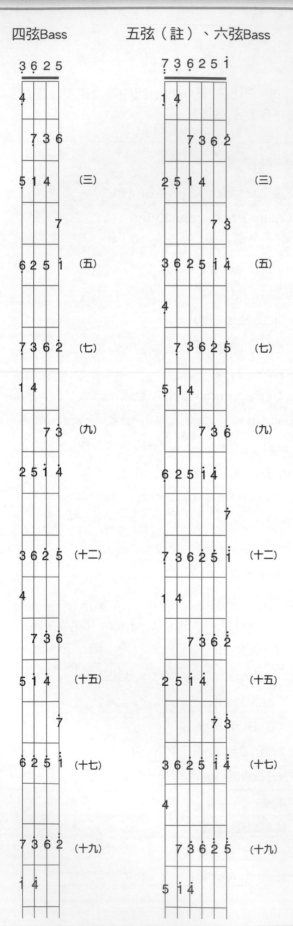

註：五弦Bass有兩種調音方法，最常見的是調成LowB弦的音（四弦Bass加一根粗弦），其五根弦的音則為六弦Bass的二、三、四、五、六弦（即空弦5、2、6、3、7的音）。

另一種調弦法是四弦Bass再加一根高音細弦，調音成High C的音，其五根弦則為六弦Bass的一、二、三、四、五弦（即空弦1、5、2、6、3的音）

Bass Guitar Essentials 放肆狂琴（線上影音版）

| 著 詹益成 | 定價 480元

全國唯一

由淺而深

搭配線上背景示範音樂

學習的Bass吉他教材

輕鬆上手

每段譜例皆附有聲示範

每個技巧皆有照片對照解說

讓你學來從容不迫

內容豐富

音階、調式、節奏、和弦概念精闢

POP、ROCK、METAL

FUNK、LATIN、JAZZ

各種樂風無所不包

要你知識全方位、技巧無人敵

暢快駕馭

淺譯調式音階奧秘讓你

悠遊於指板之間

縱聲在即興演奏領域

貝士哈農

| 著 Tsuyoshi Hori （附一片CD）
| 定價 380元

為貝士手設計的機械化
指法訓練

《四種風格 55種哈農練習》
音階哈農
音階+節奏哈農
和弦音哈農+Slap哈農
應用節奏哈農

基本樂理概念及常用音階介紹

用一週完全學會!Walking Bass 超入門

| 著 河辺真 | 定價 360元（附一片CD）

本書是為了想用電貝士來彈奏爵士，
特別是Walking Bass的讀者們所編寫
的實踐入門書。一說到彈奏爵士，就
有人會認為要先學會高深的音樂理論
，但其實並非如此。本書極力避免複
雜難懂的說明，即便是沒有任何音樂
相關知識的讀者，也能直覺地就演奏
出上頭刊載的曲目。

第一天 根音與八度根音
第二天 試著加上和弦第5音（五度音）
第三天 根音與和弦第5音（五度音）的復習
第四天 大和弦的第3音（大三度音）
第五天 小和弦的第3音（小三度音）
第六天 靈活運用兩種不同的三度音
第七天 和弦第七音和經過音等等

＋

用爵士經典曲來總複習!

SLAP BASS 入門

| 著 河本奏輔（附DVD&CD）
| 定價 500元

本書放大文字及彩色照片，附上實
際示範的DVD&CD，是一本從零開始
的SLAP BASS教材。藉由大量圖片及
照片、簡單明瞭的頁面、與DVD同步
的譜例，讓你紮紮實實學會各種必修
技巧!

Part.1 Slap Bass的基礎 重點是右手!徹底解說
Thumbing&Plucking

Part.2 Slap Bass的活用 豐富Slap演奏的技巧

Part.3 提高Slap Bass的品質 幫助你克服弱點

Part.4 精通Slap Bass 超實用的16個 "關鍵字"

Part.5 認識Slap貝斯手 Slap貝斯手大研究

BASS 節奏訓練手冊

| 著 前田"JIMMY"久史
| 定價 480元
（附一片CD）

附錄:典絃音樂學習地圖P.106-107

【基礎篇】

1 基本～對準正拍的訓練

2 基本～對準反拍的訓練

3 用16 Beat來訓練

4 用三連音來訓練

5 加入切分音的練習

【應用篇】

1 使用了Ghost Note的訓練

2 留意休止符的訓練

3 不規則節奏／不規則拍子的訓練

4 Slap訓練

5 各樂風節奏訓練

造音工場有聲教材－電貝士

放肆狂琴 線上影音版
Bass Guitar Essentials

線上背景
音樂示範

YOUTUBE專屬頻道
https://reurl.cc/623L7y

發行人／簡彙杰

編輯部

監製／簡彙杰　　編著／詹益成

創意指導／劉燉盈　　樂譜編輯／洪一鳴

音樂企畫／蕭良悌　　美術編輯／馬震威、朱翊儀　　封面／郭緯均　　行政助理／陳紀樺

本教材影音內容
工作人員

作曲、編曲、錄音／詹益成

MUDI工程、BASS、SAX／詹益成

電吉他／詹益成、程明（CD1-27 REGGAE、42 ROCK、43 FUNK三首SOLO部份）

使用器材

電吉他／GIBSON LES PAUL CLASSIC、FENDER STRATOCASTER

電貝士／SPECTOR-5P、SPECTOR NS-4P、SADOWSKY N.Y.C. MOON JJ-225、MUSICMAN STINGRAY5

SAY／YAMAHA YAS-62

效果器／ART NIGHT BASS、JOHNSON J-STATION

MIDI器材／KORG 01/W、YAMAHA QY-70、YAMAHA MD-4

發行所／典絃音樂文化國際事業有限公司

地址／台北市金門街1-2號1樓

登記證／北市建商字第428927號

聯絡處／251 新北市淡水區民族路10-3號6樓

電話／+886-2-2624-2316　　傳真／+886-2-2809-1078

印刷工程／快印站國際有限公司

定價／每本新台幣四百八十元整（NT＄480.）

掛號郵資／每本新台幣四十元整（NT＄40.）

郵政劃撥／19471814　　戶名／典絃音樂文化國際事業有限公司

出版日期／2020年7月

 典絃音樂文化國際事業有限公司

電話／886-2-2624-2316　　傳真／886-2-2809-1078

請沿線摺疊黏貼後直接投入郵筒
請您詳細填寫以下問卷，並剪下寄回 〝典絃音樂文化國際事業有限公司〞，您即成為 〝典絃〞 的基本會員，
可定期接獲 〝典絃〞 的出版資料及活動訊息！！

造音工場有聲教材－電貝士 放肆狂琴 線上影音版

📖 您由何處購得 放肆狂琴？
　□書局（店名：＿＿＿＿＿＿＿＿＿＿＿＿＿＿＿＿＿）
　□樂器行（店名：＿＿＿＿＿＿＿＿＿＿＿＿＿＿＿）
　□老師推薦（老師大名及連絡電話：＿＿＿＿＿＿＿）
　□學校社團　　□劃撥訂購

📖 您認為 放肆狂琴 的單元內容如何？

　□詳細　　□易懂　　□艱深　　□難易適中
　建議：＿＿＿＿＿＿＿＿＿＿＿＿＿＿＿＿＿＿＿
　＿＿＿＿＿＿＿＿＿＿＿＿＿＿＿＿＿＿＿＿＿＿

📖 在 放肆狂琴 中您最有興趣的單元是？
（請例舉）
　1.＿＿＿＿＿＿＿＿＿＿＿＿＿＿＿＿＿＿＿＿
　2.＿＿＿＿＿＿＿＿＿＿＿＿＿＿＿＿＿＿＿＿
　3.＿＿＿＿＿＿＿＿＿＿＿＿＿＿＿＿＿＿＿＿

📖 在 放肆狂琴 中您最喜歡的曲例是？（請例舉）
　1.＿＿＿＿＿＿＿＿＿＿＿＿＿＿＿＿＿＿＿＿
　2.＿＿＿＿＿＿＿＿＿＿＿＿＿＿＿＿＿＿＿＿
　3.＿＿＿＿＿＿＿＿＿＿＿＿＿＿＿＿＿＿＿＿

📖 您認為 放肆狂琴 的曲例比重如何？

　□應多加合唱曲　　　□應多加英文歌曲
　□應多加男性歌曲　　□應多加女性歌曲
　□曲例太多　　　　　□曲例太少

📖 請列舉您希望 放肆狂琴 改版時所增加的經典曲例：
　1.＿＿＿＿＿＿＿＿＿＿＿＿＿＿＿＿＿＿＿＿
　2.＿＿＿＿＿＿＿＿＿＿＿＿＿＿＿＿＿＿＿＿
　3.＿＿＿＿＿＿＿＿＿＿＿＿＿＿＿＿＿＿＿＿

📖 在 放肆狂琴 中的版面編排如何？
　□活潑　□清晰　□呆板　□創新　□擁擠
　建議：＿＿＿＿＿＿＿＿＿＿＿＿＿＿＿＿＿＿

📖 您覺得 放肆狂琴 再改版時可增加哪些資訊？
　1.＿＿＿＿＿＿＿＿＿＿＿＿＿＿＿＿＿＿＿＿
　2.＿＿＿＿＿＿＿＿＿＿＿＿＿＿＿＿＿＿＿＿
　3.＿＿＿＿＿＿＿＿＿＿＿＿＿＿＿＿＿＿＿＿

📖 您覺得 放肆狂琴 的零售價格？
（NT.480）
　□適中　　□便宜　　□稍貴

📖 您希望 典絃 能出版哪方面的音樂叢書？
　□藍調貝士　　　□搖滾貝士　　　□重金屬
　□爵士貝士　　　□鄉村貝士　　　□爵士鼓
　□其他＿＿＿＿＿＿＿＿＿＿＿＿＿＿＿＿＿

📖 您是否購買過 典絃 所出版的其他音樂叢書？
　□否，沒買過其他典絃出版品
　□是，買過＿＿＿＿＿＿＿＿＿＿＿＿＿（書名）
　　　　＿＿＿＿＿＿＿＿＿＿＿＿＿＿＿＿＿＿

📖 您對 放肆狂琴 的綜合建議？
　＿＿＿＿＿＿＿＿＿＿＿＿＿＿＿＿＿＿＿＿＿
　＿＿＿＿＿＿＿＿＿＿＿＿＿＿＿＿＿＿＿＿＿
　＿＿＿＿＿＿＿＿＿＿＿＿＿＿＿＿＿＿＿＿＿
　＿＿＿＿＿＿＿＿＿＿＿＿＿＿＿＿＿＿＿＿＿
　＿＿＿＿＿＿＿＿＿＿＿＿＿＿＿＿＿＿＿＿＿
　＿＿＿＿＿＿＿＿＿＿＿＿＿＿＿＿＿＿＿＿＿
　＿＿＿＿＿＿＿＿＿＿＿＿＿＿＿＿＿＿＿＿＿
　＿＿＿＿＿＿＿＿＿＿＿＿＿＿＿＿＿＿＿＿＿

由此用膠帶貼上

請由此處線剪下要寄直接投郵客回

請您詳細填寫此份問卷，並剪下 **傳真至** 02-2809-1078，

或 **免貼郵票寄回** "典絃音樂文化國際事業有限公司"。

| 廣　告　回　函 |
| 台灣北區郵政管理局登記證 |
| 北 台 字 第 8 9 5 2 號 |
| **免　貼　郵　票** |

TO：251

新北市淡水區民族路10-3號6樓

典絃音樂文化國際事業有限公司

Tapping Guy 的 "X" 檔案

（請您用正楷詳細填寫以下資料）

您是 □新會員 □舊會員，您是否曾寄過典絃回函 □是 □否

姓名：＿＿＿＿＿＿＿＿＿ 年齡：＿＿＿＿ 性別：□男 □女 生日：＿＿＿年＿＿＿月＿＿＿日

教育程度：□國中 □高中職 □五專 □二專 □大學 □研究所

職業：＿＿＿＿＿＿＿＿ 學校：＿＿＿＿＿＿＿＿＿ 科系：＿＿＿＿＿＿＿＿

有無參加社團：□有，＿＿＿＿＿＿＿＿＿＿社，職稱＿＿＿＿＿＿＿ □無

能維持較久的可連絡的地址：□□□-□□＿＿＿＿＿＿＿＿＿＿＿＿＿＿＿＿＿＿＿＿＿＿＿

最容易找到您的電話：（H）＿＿＿＿＿＿＿＿＿＿＿＿＿＿＿（行動）＿＿＿＿＿＿＿＿＿＿＿＿＿

E-mail：＿＿＿＿＿＿＿＿＿＿＿＿＿＿＿＿＿＿＿＿ （請務必填寫，典絃往後將以電子郵件方式發佈最新訊息）

身分證字號：＿＿＿＿＿＿＿＿＿＿＿＿＿＿（會員編號） 回函日期：＿＿＿＿年＿＿＿＿月＿＿＿＿日

SP-201604

超值套書優惠方案

吉他地獄訓練

原價1000
套裝價
NT$750元

超絕吉他地獄訓練所［叛逆入伍篇］
超絕吉他地獄訓練所

歌唱地獄訓練

原價1000
套裝價
NT$750元

超絕歌唱地獄訓練所［奇蹟入伍篇］
超絕歌唱地獄訓練所

鼓技地獄訓練

原價1060
套裝價
NT$795元

超絕鼓技地獄訓練所［光榮入伍篇］
超絕鼓技地獄訓練所

貝士地獄訓練

原價1060
套裝價
NT$795元

超絕貝士地獄訓練所［決死入伍篇］
超絕貝士地獄訓練所

貝士地獄訓練 新訓＋名曲

原價860
套裝價
NT$504元

超絕貝士地獄訓練所［基礎新訓篇］
超絕貝士地獄訓練所［破壞與再生的古典名曲篇］

超縱電吉之鑰

原價1040
套裝價
NT$728元

吉他哈農　　狂戀瘋琴

窺探主奏秘訣

原價1160
套裝價
NT$870元

狂戀瘋琴　　365日的
　　　　　　電吉他練習計劃

手舞足蹈 節奏Bass系列

原價840
套裝價
NT$630元

用一週完全學會　BASS
Walking Bass　節奏訓練手冊

晉升主奏達人

原價1060
套裝價
NT$795元

金屬主奏　　金屬吉他
吉他聖經　　技巧聖經

縱琴揚樂 即興演奏系列

原價960
套裝價
NT$672元

用5聲音階　　以4小節為單位
就能彈奏！　增添爵士樂句
　　　　　　豐富內涵的書

風格單純樂癡

原價1280
套裝價
NT$960元

獨奏吉他　　通琴達理
　　　　　　［和聲與樂理］

揮灑貝士之音

原價860
套裝價
NT$600元

貝士哈農　　放肆狂琴

飆瘋疾馳 速彈吉他系列

原價980
套裝價
NT$735元

吉他速彈入門　為何速彈
　　　　　　　總是彈不快?

聆聽指觸美韻

原價840
套裝價
NT$630元

初心者的　　39歲開始彈奏的
指彈木吉他　正統原聲吉他
爵士入門

舞指如歌 運指吉他系列

原價840
套裝價
NT$630元

吉他·運指革命　只要猛烈
　　　　　　　練習一週！

天籟純音 指彈吉他系列

原價960
套裝價
NT$720元

39歲　　　　南澤大介
開始彈奏的　為指彈吉他手
正統原聲吉他　所準備的練習曲集

五聲悠揚 五聲音階系列

原價900
套裝價
NT$630元

吉他五聲　　從五聲音階出發
音階秘笈　　用藍調來學會
　　　　　　頂尖的音階工程

共響烏克輕音

原價759
套裝價
NT$570元

牛奶與麗麗　　烏克經典